SAMMLUNG AICHHORN
THE AICHHORN COLLECTION

BAND 2
VOLUME 2

BATIK

VERLAG ANTON PUSTET

SAMMLUNG AICHHORN
THE AICHHORN COLLECTION

BAND 2
VOLUME 2

BATIK

Impressum

Bibliografische Information der Deutschen Nationalbibliothek
Die Deutsche Nationalbibliothek verzeichnet diese Publikation
in der Deutschen Nationalbibliografie; detaillierte bibliografische Daten
sind im Internet über http://dnb.d-nb.de abrufbar.

© 2016 Verlag Anton Pustet
5020 Salzburg, Bergstraße 12
Sämtliche Rechte vorbehalten.

Fotos: Ferdinand Aichhorn

Grafik, Satz und Produktion: Tanja Kühnel
Lektorat: Anja Zachhuber, Tanja Kühnel
Druck: Druckerei Samson, St. Margarethen
Gedruckt in Österreich

5 4 3 2 1
20 19 18 17 16

ISBN 978-3-7025-0827-2

www.pustet.at

Imprint

BATIK – The Aichhorn Collection is listed in the
German National Bibliography; detailed bibliographic
data can be viewed at http://dnb.d-nb.de.

© 2016 Verlag Anton Pustet
5020 Salzburg, Bergstrasse 12
All rights reserved.

Photographs: Ferdinand Aichhorn

Translation: Gail Schamberger
Production: Tanja Kühnel
Proofreading: Anja Zachhuber
Printing: Druckerei Samson, St. Margarethen
Printed in Austria

5 4 3 2 1
20 19 18 17 16

ISBN 978-3-7025-0827-2

www.pustet.at

Inhaltsverzeichnis

6 Vorwort

8 Wachstechnik
Java
10 Wayangfiguren
22 Arbeitsgeräte
26 Arbeitsablauf
30 Motive der javanischen Batik
34 Schals/Schultertücher
48 Sarongs
68 Mustertücher
92 Batikbilder
103 Batik der Miaos in Südchina

142 Abbindetechnik
144 Indien
168 Sulawesi
172 Nepal
174 Peru

176 Stempeldruck
178 Indien
204 Iran
206 Sulawesi

212 Stoffmalerei
Indien
214 Andhra Pradesh (Kalamkari)
218 Ladakh
220 Bali

226 Glossar, Literaturverzeichnis

Table of Contents

7 Preface

8 Wax-resist dyeing
Java
10 Wayang puppets
22 Tools
26 Wax-resist dyeing step by step
32 Motifs of Javanese batik
34 Scarfs/Shawls
48 Sarongs
68 Samples
92 Batik pictures
103 Miao batik, South China

142 Tie-and-dye method
144 India
168 Sulawesi
172 Nepal
174 Peru

176 Block printing
178 India
204 Iran
206 Sulawesi

212 Textile painting
India
214 Andhra Pradesh (Kalamkari)
218 Ladakh
220 Bali

226 Glossary, Bibliography

VORWORT

Dieser Band beinhaltet die Reservierungstechniken Wachstechnik, Abbindetechnik und Stempeldruck sowie Bildmalerei.

Zur Wachstechnik

Meine erste Begegnung mit der Wachstechnik *Batik* geht auf das Jahr 1977 zurück; damals war meine erste Frau Brigitte von der Galerie *Smend* in Köln zu einer Batik-Ausstellung in Jakarta, Indonesien, eingeladen worden. Dies nahmen wir zum Anlass, zur Vernissage zu fahren. Es war meine erste Asienreise. Von Jakarta sind wir in die Kultur- und Batik-Hauptstadt *Yogyakarta* weitergereist. Dort haben wir bald Kontakt mit Künstlern und Batikwerkstätten geschlossen, so auch mit dem Yogyakarta Batik Research Institute, von dem wir wunderbare Mustertücher bekommen haben.

Im Jahr 2014 war es mir möglich, die ethnischen Gruppen der Miaos, welche noch die Wachstechnik beherrschen, in Südchina, in der Provinz *Guizhou* rund um die Stadt *Kaili*, zu besuchen. Mit der Hilfe meines englischsprachigen Reiseführers Mr. Gong, der aus diesem Gebiet stammt und noch dazu über ein breites Textilwissen verfügt, konnte ich die Miaos in ihren Dörfern aufsuchen.

Abbindetechnik

Plangi oder *Tie and Dye*, wie die Abbindetechnik in Indien genannt wird, habe ich vor allem in *Gujarat* und *Rajasthan* vorgefunden. Diese Technik ist aber nicht nur in Asien zu finden, sondern auch, wie ein Stück aus der Sammlung auf Seite 174 zeigt, in Südamerika und das schon seit mehr als tausend Jahren. Dieses Textil aus der *Nazca*-Zeit, etwa 300 bis 700 n. Chr., habe ich zufällig im Rahmen einer Kunstauktion zu Gunsten der Renovierung des Salzburger Domes erstanden.

Stempeldruck oder *Blockprinting*, wie diese Textiltechnik in der internationalen Fachwelt genannt wird, verbinden wir vorwiegend mit dem Blaudruck, der auch bei uns noch in manchen Gegenden ausgeführt wird. Ich bin dieser Technik in *Bhuij* in *Gujarat*, Indien, begegnet und zwar in der Textilwerkstatt von Dr. Ismail Mohammad Khatri. Bis zur Fertigstellung benötigt ein Stück zehn bis 15 Arbeitsgänge.

Bildmalerei

Kalamkari, eine Art Stoffmalerei, kommt in Indien hauptsächlich im Bundesstaat *Andhra Pradesh* vor. Zu einem großen Teil werden Kleider und Wandbehänge aber in *Blockprinting* ausgeführt.

Es handelt sich also um eine Mischtechnik; nicht so bei den Wandbehängen aus Bali. Auch die *Kanthas* sind ausschließlich eine Malerei mit Pinsel und Feder.

Dieses Buch erhebt nicht den Anspruch einer wissenschaftlichen Dokumentation, sondern ich sehe darin eine Art Reise-Tagebuch. Mit beinahe jedem der dargestellten Textilien verbindet mich ein persönliches Erlebnis. Ich kenne den Ort, von dem die Stücke stammen und die Menschen, welche diese Textilien gefertigt haben. Zudem sollte es ein Bilderbuch sein, in dem man gerne blättert und in dem vor allem Details gezeigt werden, die man sonst meistens übersieht.

Ferdinand Aichhorn
Februar 2016

PREFACE

This volume deals with the following resist techniques: wax method, "tie and dye", block printing and textile painting.

Wax-resist dyeing

My first encounter with this method, also called batik, goes back to 1977 when my first wife, Brigitte Aichhorn, was invited by the Smend Gallery in Cologne to an exhibition showing batik artefacts in Jakarta, Indonesia. We attended the opening of this exhibition in Jakarta; this was my first journey to Asia. From Jakarta we set off the next day and drove to Yogyakarta, the centre of the batik method. There we soon got to know artists and their batik workshops. We visited the Yogyakarta Batik Research Institute, where we were given beautiful fabric samples.

In 2014 I had the chance to visit the ethnic groups of the Miaos in South China (in the province of Guizhou, around the town of Kaili), who still use the wax method. With the help of my guide Mr. Gong, who came from this area and spoke English, I was able to visit the Miaos in their villages.

Tie-and-dye method

Plangi, or tie-and-dye, as it is called in India, is a technique which I have found mainly in Gujarat and Rajasthan. This method is found not only in Asia, but also in South America (as the piece on p 174 shows), where it has been in use for more than a thousand years. I came across this piece, which dates from the Nazca period (between 300 and 700 AD) at a benefit art auction held for the renovation of Salzburg Cathedral.

Block printing

We commonly associate this with "blue print", a technique still in use in some areas of Austria. I encountered it in the town of Bhuj, in Gujarat, in the workshop of Dr Ismail Mohammad Khatri. It takes between ten and fifteen processes to complete a single piece.

Textile painting

Kalamkari, a kind of textile painting, is found mainly in the state of Andhra Pradesh, India. To a great extent, however, block printing is used for dresses and wall hangings. It is a mixed technique, unlike that used in wall hangings from Bali. For *kanthas*, only brush and pen are used.

This book does not claim to be an academic documentation; I see it more as a kind of travel diary. There is a personal story behind nearly every exhibit. I am familiar with the places where they come from, and I know the people who made them. It is a book for browsing, and shows details which may escape the causal viewer.

Ferdinand Aichhorn
February 2016

Wachstechnik

Wax-resist dyeing

Obwohl Java heute zu 90 Prozent muslimisch ist, wird die Kultur noch immer stark vom Hinduismus geprägt. Nach wie vor wird das *Ramayana-Epos* aufgeführt, sei es als Schattenspiel (*Wayang-Kulit*), mit dreidimensionalen Puppen (*Wayang-Golek*) oder als Tanzpantomime mit Masken (*Wayang-Wong* oder *Wayang-Orang*). Das Spiel wird jeweils vom *Dalang* (Erzähler) vorgeführt und vom *Gamelan-Orchester* begleitet.

Das *Ramayana-Epos* wird noch bei Hochzeiten oder anderen großen Festlichkeiten in den Dörfern aufgeführt. Dies dauert dann die ganze Nacht hindurch bis zum Tagesanbruch. Nach den neuesten Richtlinien soll das Spiel am Morgen zu Ende sein, noch bevor der Muezzin seine Gebete von der Moschee zu singen beginnt.

Die Puppen sind mit traditionellen Batikgewändern ausgestattet und die Schattenfiguren sind, wenngleich bei der Aufführung nur indirekt sichtbar, beidseitig mit Batikmustern bunt bemalt.

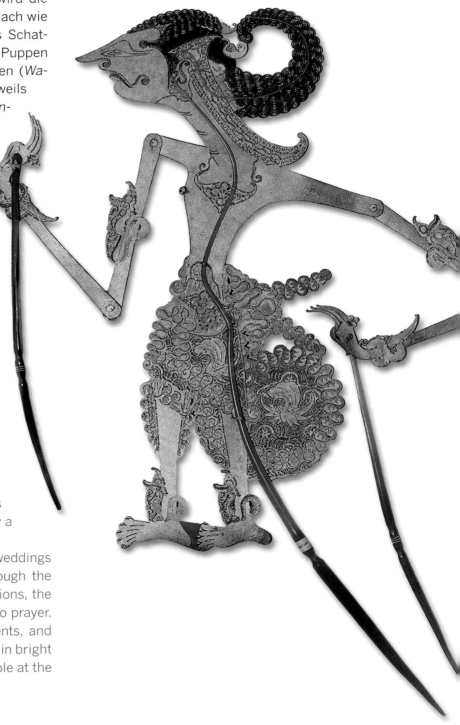

Although today Java has a Muslim majority of about 90%, its cultural life is still strongly influenced by Hinduism. The *Epic of Ramayana* is still performed, either as shadow theatre (*wayang kulit*) with three-dimensional puppets (*wayang golek*), or as dance pantomime with masks (*wayang wong* or *wayang orang*). The performance is presented by a narrator, the *dalang*, accompanied by a gamelan *orchestra*.

The *Epic of Ramayana* is still performed in villages, at weddings and other important festivities. It usually lasts through the night, until daybreak. According to the latest regulations, the play should end by dawn, before the muezzin's call to prayer. The puppets are dressed in traditional batik garments, and the shadow theatre figures are painted on both sides in bright colours, with batik patterns, although this is not visible at the performance.

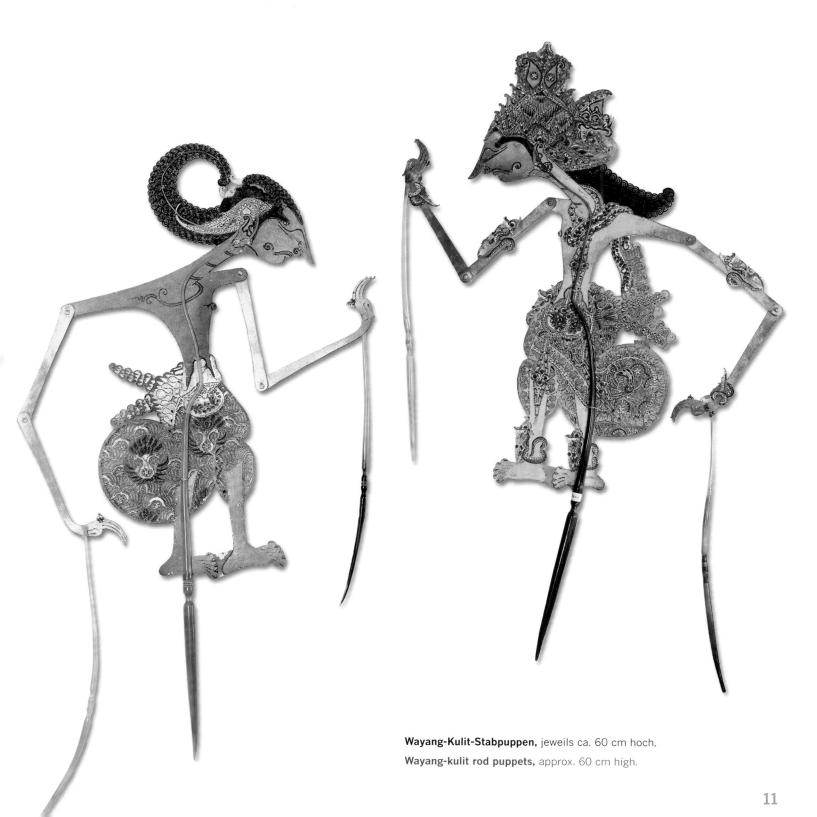

Wayang-Kulit-Stabpuppen, jeweils ca. 60 cm hoch.

Wayang-kulit rod puppets, approx. 60 cm high.

11

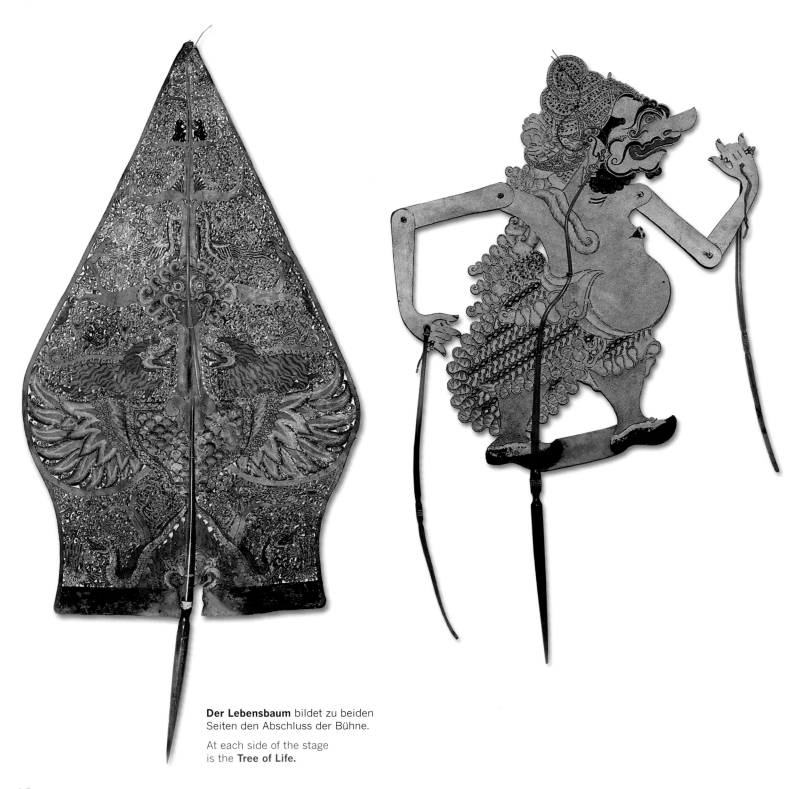

Der Lebensbaum bildet zu beiden
Seiten den Abschluss der Bühne.

At each side of the stage
is the **Tree of Life.**

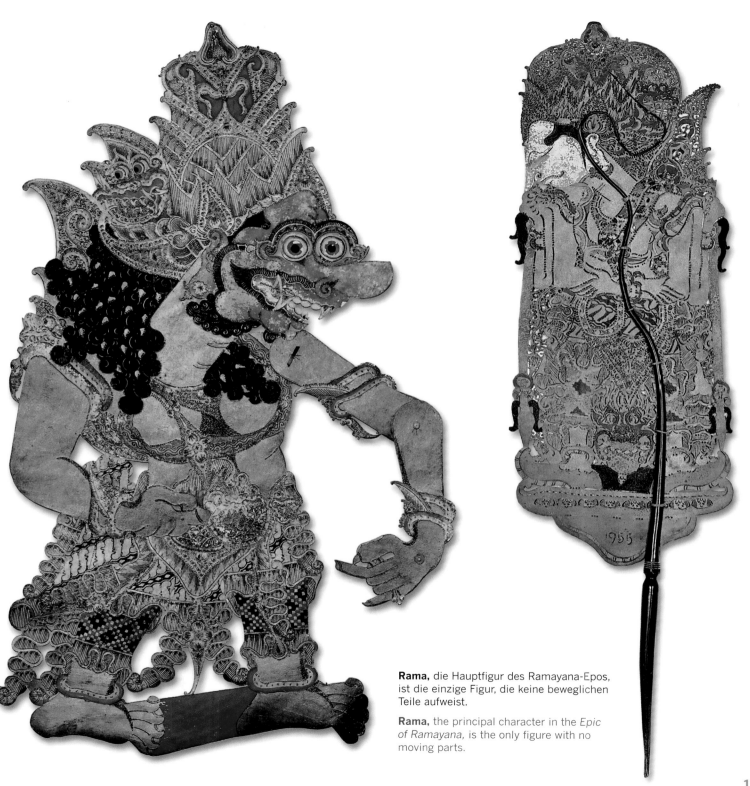

Rama, die Hauptfigur des Ramayana-Epos, ist die einzige Figur, die keine beweglichen Teile aufweist.

Rama, the principal character in the *Epic of Ramayana,* is the only figure with no moving parts.

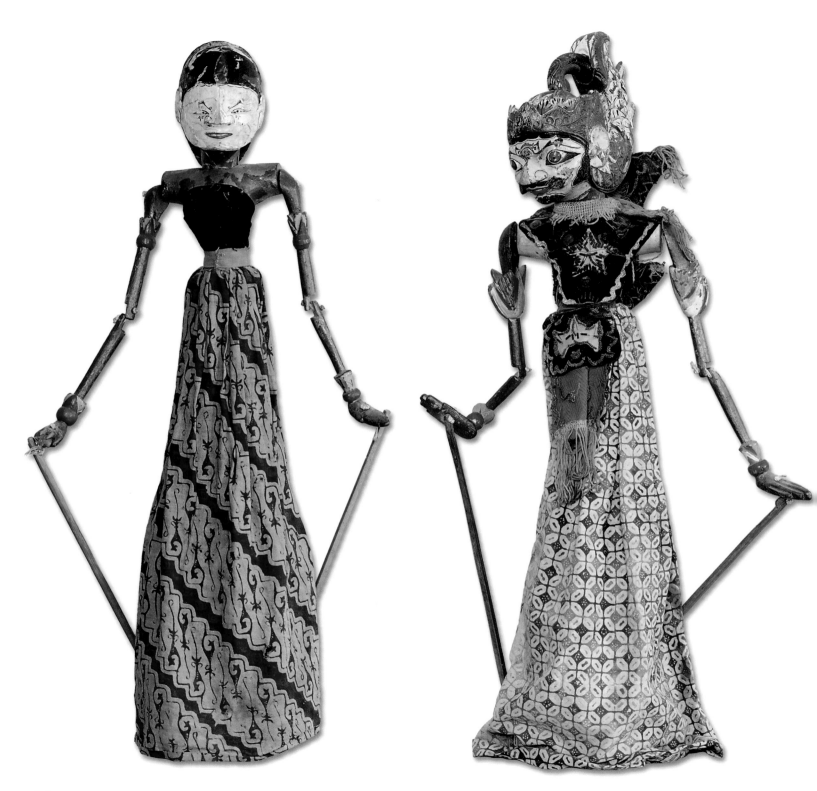

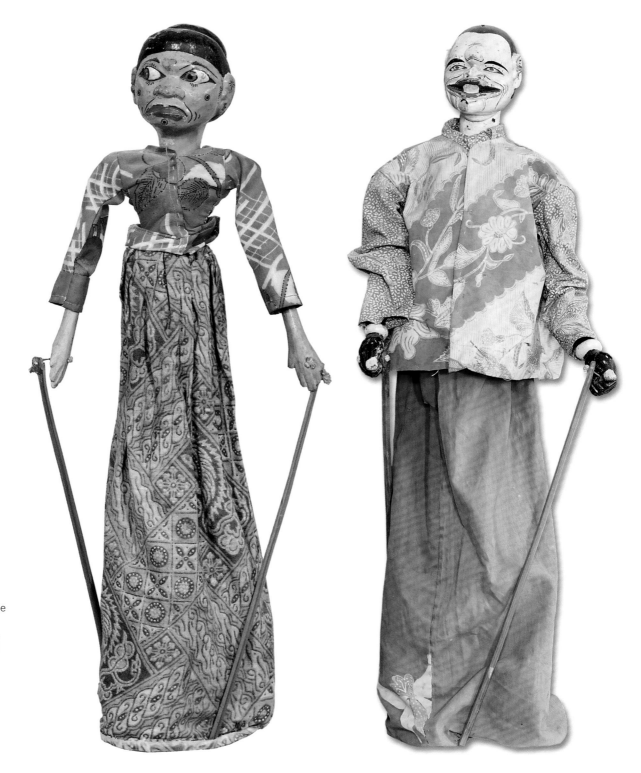

Links: Höfische Figuren, deren Sarongs geometrische Muster aufweisen.
Rechts: Bäuerliche Figuren, Sarong und Bluse mit nicht geometrischen Mustern.

Left: Figures from the royal court; sarongs with geometrical patterns.
Right: Peasant figures; sarong and blouse with non-geometrical patterns.

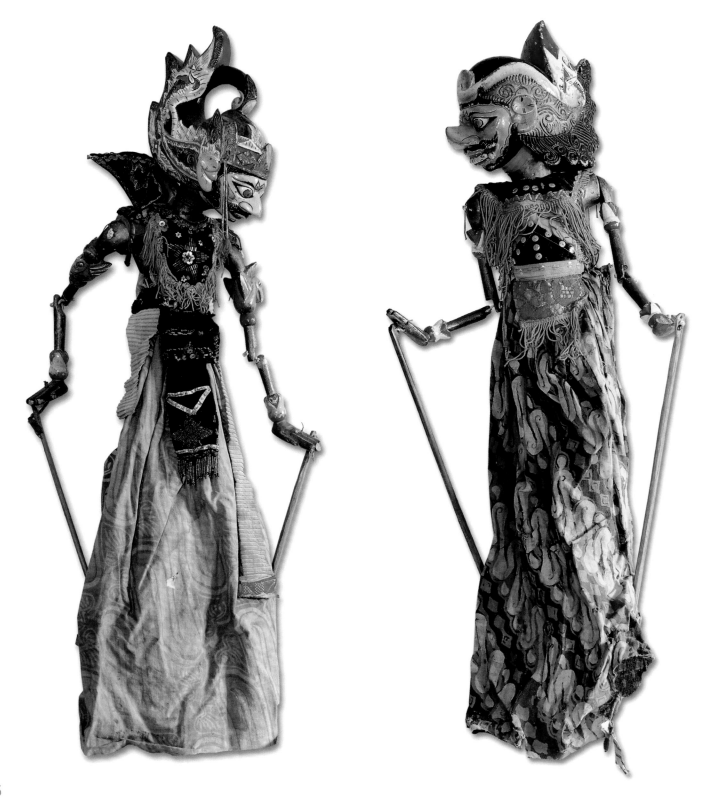

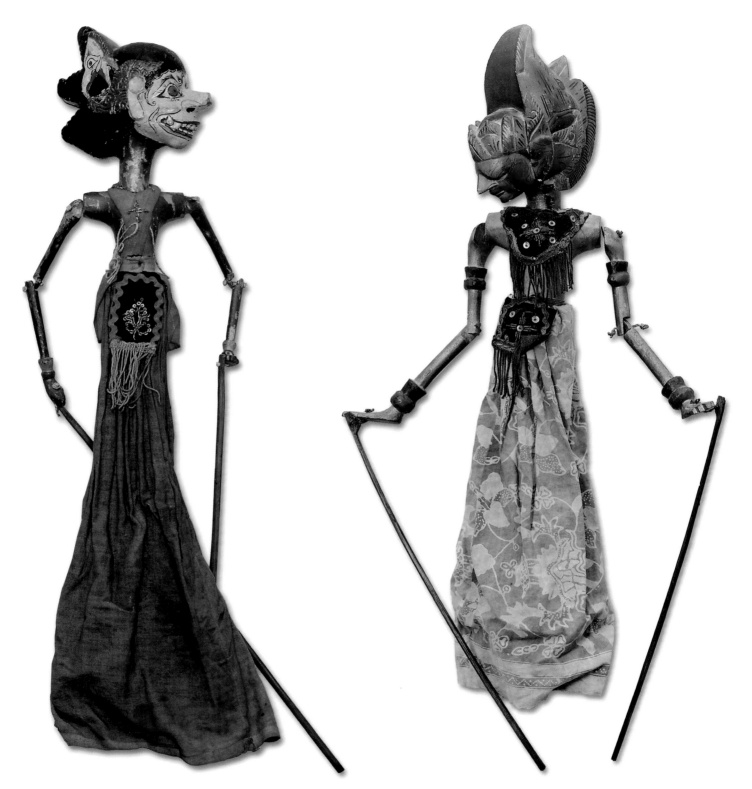

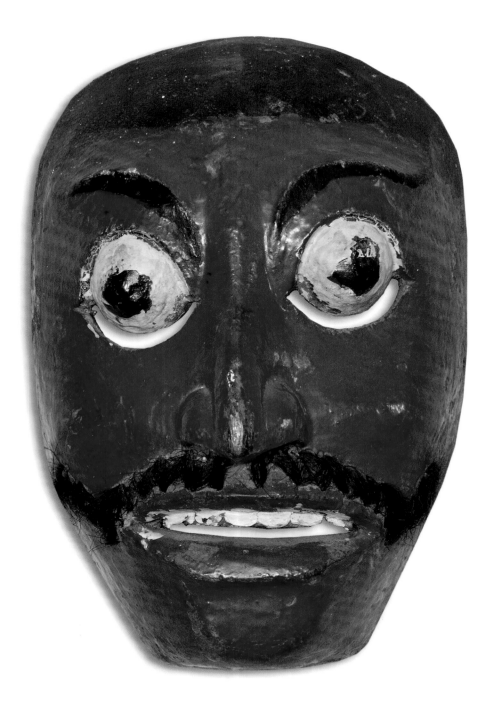
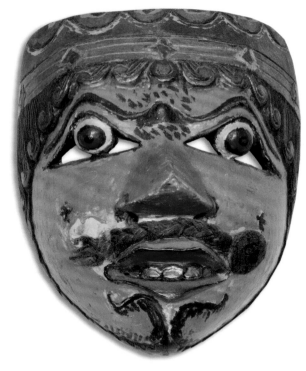
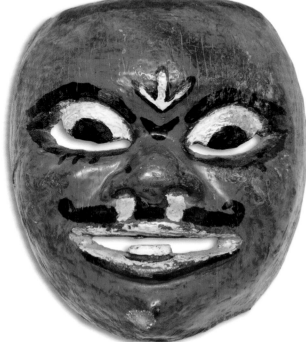

Diese Masken werden bei den Tanzspielen (*Wayang-Orang*) getragen.

These masks are worn for the dance pantomime (*wayang orang*).

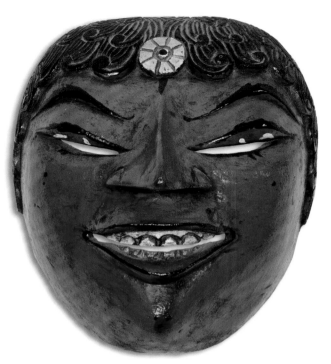

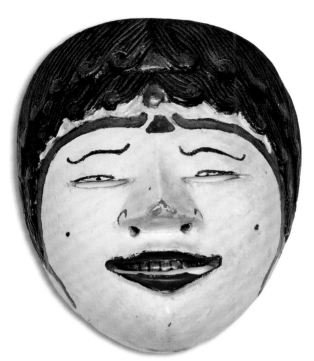

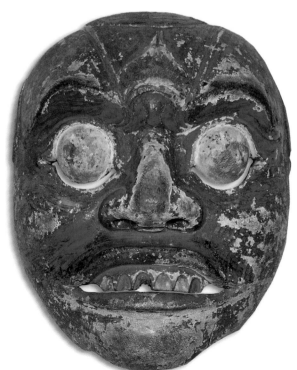

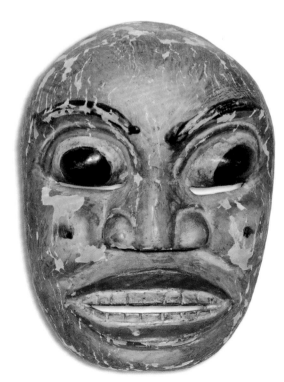

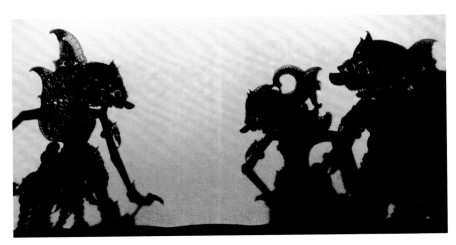

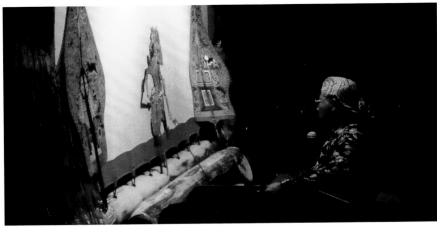

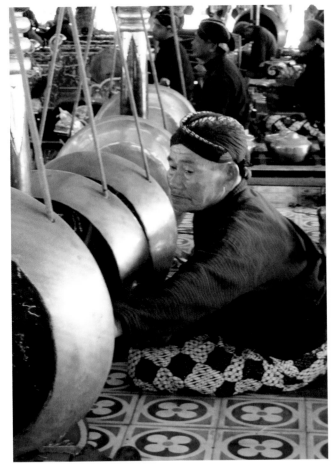

Oben: Auf ein großes, aufgespanntes Tuch werden die Schatten der Figuren projiziert.

Unten: Der *Dalang* bedient an die hundert Figuren allein, wobei er bei jeder verwendeten Figur die Stimme entsprechend wechselt.

Rechts: Das *Gamelan-Orchester* besteht zum Großteil aus Glocken und Gongs.

Above: The shadows of the figures are projected on to a stretched sheet.

Bottom: The *dalang* operates the figures – about a hundred – alone, changing his voice according to which figure is playing.

Right: The gamelan orchestra consists mainly of chimes and gongs.

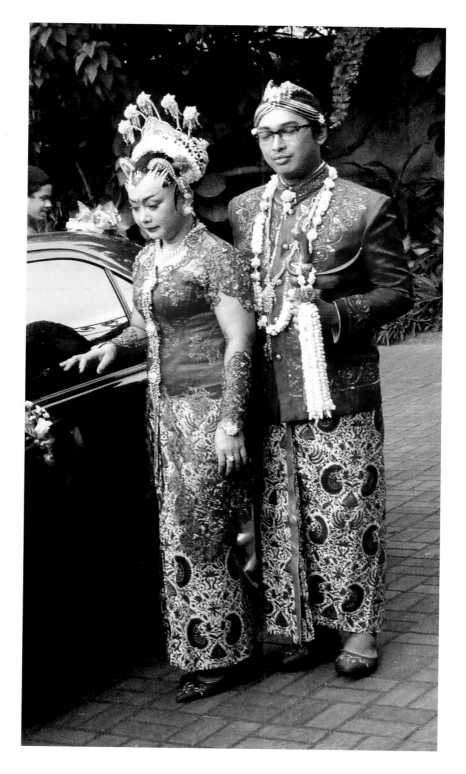

Ein Hochzeitspaar in Yogyakarta.

A wedding couple in Yogyakarta.

Der Stempel (Cap)
besteht aus Griff, Träger-
rahmen, Musterträger
und Rapportnase. Er wird
meist aus Kupfer gefertigt.
45 x 38 cm, Yogyakarta.

Stamp (Cap)
This consists of handle,
block, pattern and *tekken*
(guide pins). Usually
made of copper.
45 x 38 cm, Yogyakarta.

Stempel
beide ca. 18 x 18 cm,
Kupfer, Yogyakarta.

Stamp
both approx. 18 x 18 cm,
copper, Yogyakarta.

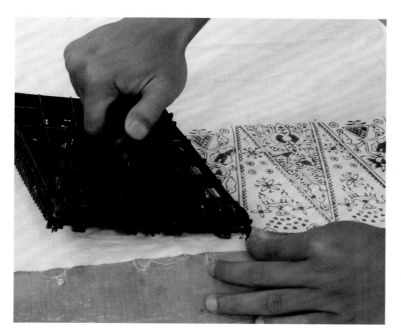

Anfertigen einer Batik mit Stempel.

Batik using a stamp.

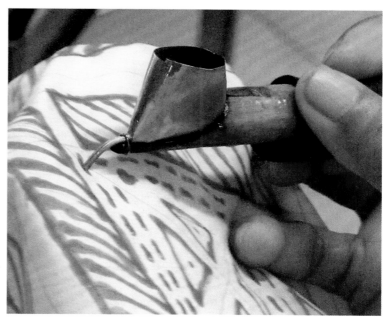

Anfertigen einer Batik mit Canting.

Batik using a canting.

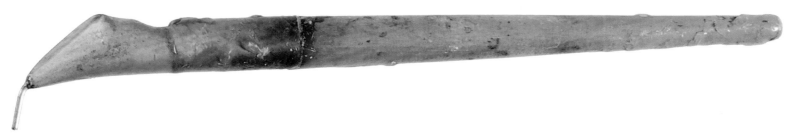

Javanischer Canting, ca. 24 cm lang.

Javanese Canting, approx. 24 cm long.

Canting (von *centong* = gebogener Schöpfer) besteht aus einem vorderen Gefäß, aus dünnem Kupfer- oder Messingblech gefertigt, und einem Bambus- oder Holzrohr. Das Bambusrohr ist besonders gut geeignet, da das poröse Griff-Innere beim Eintauchen mit Wachs getränkt wird und als Wärmespeicher wirkt. *Cantings* werden in verschiedener Größe und Form verwendet, abhängig vom jeweiligen Muster der *Batik*.

Canting (from *centong*, meaning "curved ladle"). This spouted tool consists of a small reservoir of thin copper or brass on a bamboo or wooden handle; this is especially suitable, since when dipped in hot wax, the porous interior of the handle absorbs wax and stores heat. Cantings of various sizes are used, depending on the specific batik pattern.

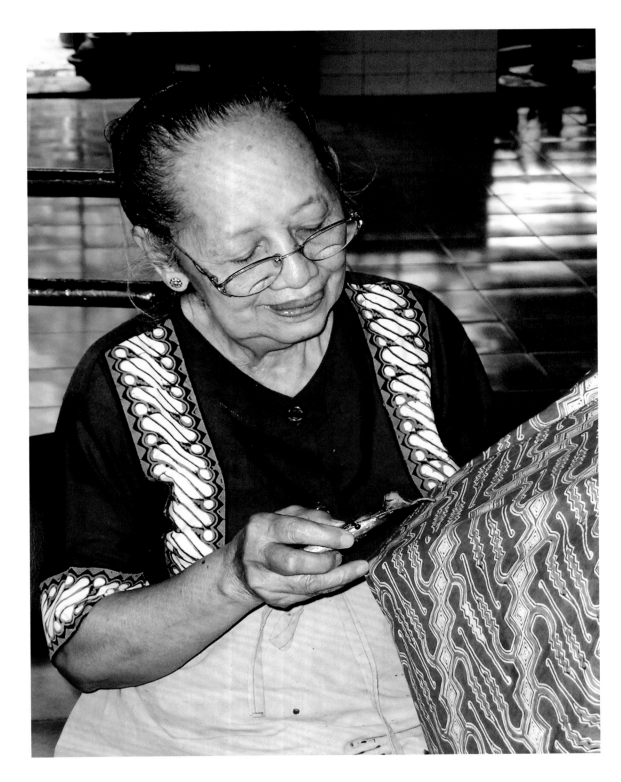

Arbeiten mit Canting.

Working with a canting.

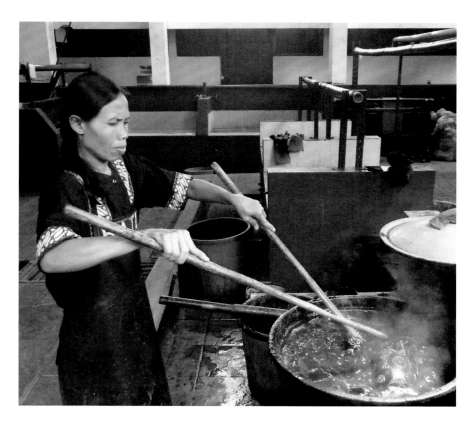

Färben einer Batik mit Indigo.

Dyeing a batik with indigo.

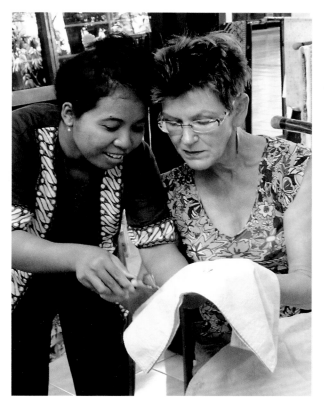

Christa lernt in der Batikwerkstätte
von Winotosastro in Yogyakarta batiken.

Christa learns batik in Winotosastro's
workshop in Yogyakarta.

 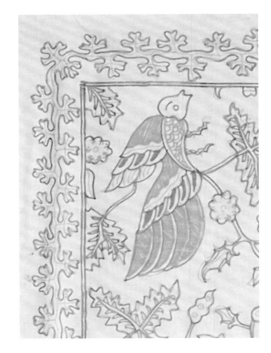

Erster Arbeitsgang

Die Baumwolle muss gewaschen und in mehreren Arbeitsgängen vorbehandelt werden, um alle vorhandenen Fremdstoffe zu entfernen und sie für die Farbstoffe aufnahmefähig zu machen.

First step

The cotton has to be washed and prepared in several stages, in order to remove all foreign matter and allow dye absorption.

Einteilung des Stoffes

Mit Holzkohle oder Bleistift wird das Motiv mit Schablone oder freihändig auf den Stoff aufgetragen.

Design

The motif is drawn on the fabric with charcoal or pencil, free-hand or using a stencil.

Erster Wachsauftrag

Zuerst werden die Umrisse aller vorgezeichneten Motive mit *Klowong-Wachs* nachgezogen. Danach geschieht dasselbe auf der Rückseite der Arbeit (*Ngerusi Terusan* = durchgehend). Mit demselben Wachs werden die Füllmotive (*Ilsen*) beidseitig auf den Stoff gezeichnet. Hierzu wird das feinste *Canting* gebraucht. *Klowong-Wachs* ist spröde und lässt sich im nassen Zustand leicht mechanisch entfernen. Es deckt alle Stellen ab, die im zweiten Farbgang zum Beispiel mit *Soga* gefärbt werden sollen.

First wax application

First the outlines of the motifs are traced with klowong wax on the front, then on the back of the fabric (*ngerusi terusan* = uniformly). With the same wax, the filler motifs (*isen*) are drawn on both sides. For this task, the finest type of canting is used. Klowong wax is brittle and can easily be removed mechanically when wet. It covers all the parts which are to be dyed in the second dye bath, e.g. with soga.

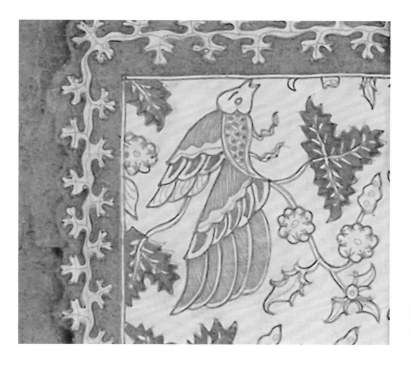

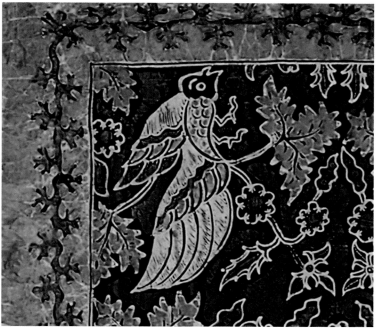

Zweiter Wachsauftrag

Nach Fertigstellung der Füllmotive werden jetzt die Stellen, die weiß bleiben sollen (z.B. der Hintergrund *latar*) mit *Tembok-Wachs* beidseitig abgedeckt, was bei großen Flächen mit einem Pinsel oder einem groben *Canting* geschieht.

Die hierzu verwendete Wachsmischung ist durch einen hohen Harzanteil sehr zäh und haftet gut am Stoff, sodass sie alle Farbgänge übersteht.

Das fertig gewachste Stück wird der Sonne ausgesetzt, sodass das Wachs anschmilzt und so noch besser am Stoff haftet.

Second wax application

After the motifs have been filled, those parts intended to remain white (e.g. the background *latar*) are blocked out (*tembok*) with wax on both sides of the fabric. For larger sections this can be done with a brush or a wide-spouted canting.

Due to the high resin content, the wax mixture used for this process is viscous; it adheres firmly to the cloth and lasts throughout the dyeing processes. The waxed piece is exposed to the sun, so that the wax partially melts, adhering even more strongly to the fabric.

Erstes Farbbad: Indigo

Nachdem der Stoff beidseitig und sorgfältig mit Wachs abgedeckt wurde, ist er bereit für den ersten Farbgang. Bei traditionellen Batiken wird dafür Indigo verwendet. Heute ist fast nur noch synthetischer Indigo in Gebrauch, der sich vom Pflanzenfarbstoff nur dadurch unterscheidet, dass Zellreste fehlen und dass er höher konzentriert vorliegt. Das gewachste Tuch wird in die Leukoverbindung – eine farblose, reduzierte Form des Indigos – getaucht. Beim Aufhängen an der Luft wird der Leukofarbstoff durch den Luftsauerstoff zu Indigo oxidiert, wobei die Farbpartikel von Faserteilen eingeschlossen werden. Der Vorgang des Tauchens und Lüftens kann bis zu 30 Mal wiederholt werden, je nach gewünschter Farbintensität. Heute kommen auch schnellwirkende Oxidationsmittel in Form von Entwicklungsbädern zur Anwendung, aber – man traut seiner Erfahrung oft mehr und bleibt bei der gewohnten Methode. Vom Gelingen der Färbung hängt es nämlich ab, ob sich eine Weiterverarbeitung lohnt.

First dye bath: indigo

After wax has been applied to both sides of the fabric, it is ready for the first dye bath – traditionally indigo. Today, mostly synthetic indigo is used; it differs from natural indigo only in that it contains no residual cellulose and is more highly concentrated. The waxed cloth is now dipped in the leuco-compound, a colourless, reduced form of indigo. When the fabric is hung in the open air, the leuco-dye is oxidised to form indigo, the pigment particles being entrapped within the fibres. This process of dipping and airing can be repeated up to thirty times, depending on the desired intensity of the colour. Nowadays, fast-acting oxidising agents in the form of developing baths are sometimes used – but often people prefer to trust to experience, and keep to the traditional method, since it depends on how well the colour has taken, whether the process is worth continuing.

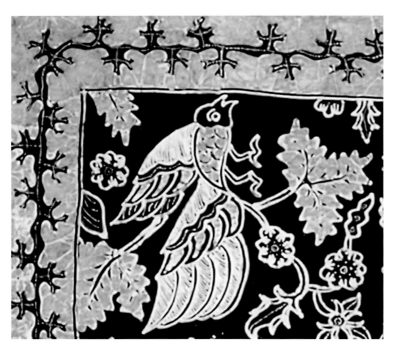
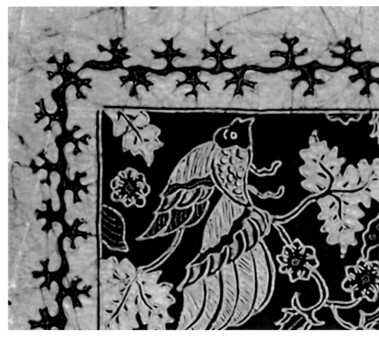

Teilweises Entfernen des Wachsauftrages
Dem gespülten Tuch aus dem Indigobad wird in nassem Zustand das *Klowong-Wachs* mit einem stumpfen Messer oder Blechstück beidseitig abgeschabt; die braun zu färbenden Stellen werden freigelegt. Das *Tembok-Wachs* übersteht diesen Vorgang gut und muss nur stellenweise ausgebessert werden.

Partial removal of wax:
Still wet, the rinsed fabric from the indigo bath is scraped free of the *klowong wax* on both sides with a blunt knife or a piece of metal, exposing the parts to be dyed brown.
The *tembok wax* survives this process well, and only few areas have to be touched up.

Dritter Wachsauftrag (*mbironi* von *biru* = blau)
Nach dem Abwaschen der losen Wachsteile (*Ngumbha*) und Trocknen werden alle Stellen, die blau bleiben sollen, mit einem groben *Canting* abgedeckt. Ebenso werden Bruchstellen im *Tembok-Wachs* ausgebessert, wenn nicht ein Craqueléeffekt gewünscht wird. Für diese Arbeit wird ein stark harzhaltiges Wachs verwendet, das größtenteils aus *Malam Lorodan* (= zurückgewonnenes Wachs aus dem Abkochprozess) besteht.

Third wax application (*mbironi*, from *biru* = blue)
After the loose wax has been washed off (*ngumbha*) and the cloth dried, all the parts that are meant to remain blue are covered using a wide canting. Also, any cracks in the *tembok* wax are repaired, unless a craquelure effect is desired. This process demands a wax containing a high proportion of resin and consisting mainly of *malam lorodan* – wax retrieved from the boiling process.

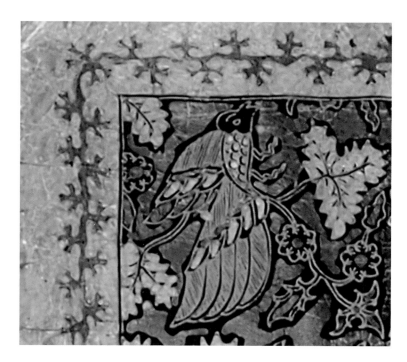 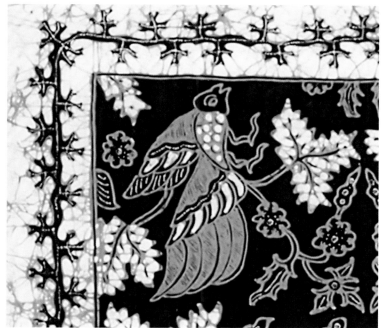

Zweites Farbbad: Soga

Im Gegensatz zur Indigofärberei, die, wie oben schon erwähnt, auf der Oxidation des in der Faser gelösten Farbstoffs beruht, wird die Färbung hier durch Salzbildung in der Faser erhalten, färbetechnisch „Farblackbildung" genannt: Zwei wasserlösliche Komponenten (basisch und sauer) verbinden sich zu einem schwer löslichen Farblack, der in der Faser festgehalten wird. Die *Soga* ist ein Farbgemisch. Teile wirken selbst als Beize und Fixiermittel und werden durch Kalzium ausgefällt, während andere durch Alaunbeize im Nachbehandlungsmittel *Saren* erfasst werden. Auch die Beizen wurden früher zum Teil aus Pflanzenaschen gewonnen (vgl. *Mengkudu-Färberei*). Der Anteil der verschiedenen Pflanzenarten und ihre Herkunft von unterschiedlichen Standorten wirken sich maßgeblich auf den erzeugten Farbton aus.

Second dye bath: soga

In contrast to indigo-dyeing, which is based on oxidation of the dye in the fibre, the desired colour is gained by the formation of salt in the fibre, a process called colour-lake formation. Two water-soluble components – alkaline and acid – emulsify into a low-soluble colour lake that adheres to the fibre. Soga is a dye mixture; parts of it function as lye and are precipitated by calcium, whereas other parts, through the use of alum lye, are included in the finishing agent *saren*. Lye used to be obtained by leaching plant ashes (cf. *mengkudu dye*). The proportion of the various plants and their different provenance determines the final colour nuance.

Entfernen der Wachsschicht durch Auskochen

Nach dem letzten Färbegang mit *Soga* und den anschließenden Fixierprozessen kann endlich das Wachs entfernt werden und die fertige Batikarbeit kommt in den Farben Weiß, Blau, Braun und Schwarz zutage.
Schwarz ist durch Überfärben der nicht abgedeckten blauen Stellen mit *Soga* entstanden. Das freiwerdende Wachs setzt sich beim Kochen an der Oberfläche ab und kann abgeschöpft werden. Nach dem Umschmelzen wandert es in den Prozess zurück; es bildet den Hauptbestandteil des *Mbironi-Wachses*.
Das hier beschriebene *Ngerok-Verfahren* stellt eine wesentliche Rationalisierung des Batikprozesses dar. Der Vorteil liegt darin, dass zur Erzeugung von Blau und Braun nebeneinander nicht das gesamte Wachs entfernt werden muss, um die für das Braun reservierten Stellen freizulegen. Nachteilig ist die Gefahr einer mechanischen Beschädigung des Stoffes beim *Ngerok-Arbeitsgang*.

Boiling the wax out of the fabric

After the final dye-bath with soga and the fixing process (*saren*), the wax can finally be removed, and the completed batik emerges in white, blue, brown and black.
Black is produced by overdyeing the unwaxed blue areas with *soga*. During boiling, the melted wax rises to the surface and is skimmed off. After re-melting, it is returned to the process, forming the main ingredient of the *mbironi wax*.
The *ngerok* method described here represents a considerable rationalisation of the batik process. The advantage is that to juxtapose blue and brown it is not necessary to remove all the wax in order to expose the areas reserved for brown. The disadvantage is the danger of mechanical damage to the fabric during the *ngerok* process.

Motive der javanischen Batik

Im Allgemeinen wird die Fülle der javanischen Batikmotive in vier große Gruppen zusammengefasst:

A. Muster aus geometrischen Grundmotiven,
B. Muster aus nicht geometrischen Grundmotiven,
C. Sammelmuster und
D. Füllmuster

A. Muster aus geometrischen Grundformen

1. *Banji*: Dieses Batikmuster – eines der ältesten – wird aus sich kreuzenden Linien oder Bändern gebildet, die entstehenden Lücken sind mit Swastika-Mustern gefüllt.
2. *Stempelartige Muster*, stilisierte Darstellungen von Blüten- und Fruchtquerschnitten.
 a) *Ceplok*: Ein oder zwei gleichartige Rosetten setzen sich über das ganze Tuch fort.
 b) *Ganggong*: wird leicht mit a) verwechselt; dieses Muster stellt aber nur eine bestimmte Frucht dar, die *Cryptocoryne ciliata* (Wasserkelch).
 c) *Kuwang*: stellt die kreuzförmige Frucht der *Arangpalme* dar. Das aus vier sich schneidenden Kreisen aufgebaute Motiv ist seit dem 13. Jahrhundert in der hindujavanischen Kunst und seit dem 17. Jahrhundert als Batikmuster bekannt.
3. *Lereng-* und *Parangmuster* bestehen aus gleichartigen oder unterschiedlichen schrägen Streifen (*leereng* = schöne Streifen).
4. Die Mustergruppe *Nitik* und *Anyaman* ahmt Gewebe und Flechtwerk nach. Viele Muster dieser Gruppe gehören in die Gruppe *Ceplok* oder *Ganggong*, wie zum Beispiel das berühmte *Jilamprang*, das auf die früher aus Indien eingeführten, seidenen Doppel-Ikat-Gewebe *Cinde*, auch *Patola* genannt, zurückgehen soll.

B. Muster aus nicht geometrischen Grundformen

1. Semen

Diese Gruppe vereint die ältesten nicht geometrischen Batikmuster. Alle Batiken dieser Gruppe haben eines gemeinsam: Sie sind der „belebten Umwelt" der vorislamischen Zeit nachempfunden. Der Name *Semen* wird im Allgemeinen von *semi* = Spross abgeleitet. Pflanzenteile sind auch das gemeinsame Merkmal aller *Semen*-Batiken. Hinzu kommen Tiere aller Art, Berge, Felder und Flammen. Jedem dieser Motive wurde aufgrund seiner mythologischen Bedeutung eine besondere Kraft nachgesagt, die sich dem Träger oder der mit einem solchen Stück bekleideten Sache mitteilen sollte. Aus diesem Grund wurden viele dieser *Semen*-Batiken nur dem Fürsten, dessen Herkunft man auf einen mythologischen Helden zurückführte, zugestanden; nur ihm traute man die Kraft zu, der erdrückenden Schwere der Symbole standzuhalten.

Nach ihrer Symbolkraft unterscheidet man drei Arten von *Semen-Mustern*:
a) Muster mit rein pflanzlichen Motiven
b) Pflanzenmuster mit Motiven aus der Fauna
c) Muster, in denen mythologische Motive wie die Flamme, der *Meru* (Himmelsberg), die Schlange Naga und als imposantes Motiv der Garudavogel oder dessen Flügel dargestellt sind. Letztere verkörpern das Universum.

2. Alas-Alasan-Motive

Dies bedeutet so viel wie *Leben im Wald, belebter Wald*. Diese Motive sind denen der *Semen-Muster* sehr ähnlich, jedoch sind mehr Tiere dargestellt; Insekten und Vögel sind dabei besonders häufig. Als weitere Elemente findet man Meru und Lebensbaum.

3. Buketan und Terangbulan-Motive

Diese sind viel freier in der Ausgestaltung. Oft wiederholt sich nur ein großer Blütenzweig mehrere Male auf dem Tuch, dessen Untergrund ein kleines Füllmuster trägt. Im *Terangbulan* (Mondschein) spielt das *Tumpal*, ein spitzes Dreieck, eine große Rolle. Eine Reihe dieser *Tumpals*, deren Spitzen nach außen zeigen, bildet oft den Abschluss des Musters bei einem *Sarong* (Männerrock). Die Füllmuster des *Tumpals* geben Aufschluss über den Herstellungsort.

C. Sammelmuster

Batiken dieser Gruppe gehören zu den interessantesten, weil sich auf einem Tuch viele Grundmuster vereinigen. Lediglich die Umrisse der zu füllenden Felder sind festgelegt. Die Batikerin hat die Freiheit, die Felder nach ihren eigenen Vorstellungen zu gestalten.

1. *Tambal* (= Flicken): ist das am häufigsten vorkommende Sammelmuster. Das Tuch ist gleichmäßig in rechtwinkelige Drei- und Vierecke aufgeteilt, die mit Beispielen aus allen erwähnten Gruppen gefüllt sind. Das Vorbild für *Tambal-Batiken* ist die Jacke der animistischen Priester des Tenggergebirges in Ostjava. Auf einem guten *Tambal* gibt es wenig oder keine Wiederholungen und man bekommt einen guten Eindruck von der Fülle traditioneller Mustervariationen.

2. Mustertücher: Diese waren zunächst eine vernünftige Einrichtung, nach denen sich der Kunde einer Manufaktur ein Tuch bestellen konnte oder es war ein Übungsstück einer Batikerin. Jedes Feld ist mit dem Namen der jeweiligen Variation beschriftet. Inzwischen sind sie beliebte Dekorationsstücke geworden.

D. Füllmuster *Ilsen*

Die Füllmuster sind in der Hauptsache Mittel zur Strukturierung bildlicher Darstellungen
(z. B. der *Semen-Motive*).
Einige Grundmuster:
a) Punktmuster
b) parallele Linien
c) kreuzende Linien
d) Spiralen
e) Schuppen
f) Kreuzmuster

Der Text wurde dem Buch „Javanische Batik" von Frau Annegret Haake mit ihrer Zustimmung entnommen. Ich darf ihr dafür meinen herzlichen Dank aussprechen.

Motifs of Javanese batik

In general, we can divide Javanese patterns into three groups:
A Basic geometrical patterns
B Basic non-geometrical patterns
C Combined patterns
D Filling patterns

A. Basic geometrical patterns

1. *Banji*: this batik pattern, one of the oldest, consists of crossing lines and bands, the spaces filled with swastika forms.
2. *Stamp-like patterns*: stylised cross-sections of blossoms and fruits
 a) *Ceplok*: one or two similar rosettes covering the whole cloth
 b) *Ganggong*: easily confused with *ceplok*, but this pattern depicts only a specific fruit, the cryptocoryne ciliata (water trumpet)
 c) *Kawung*: represents the cross-shaped fruit of the areca palm. This motif, formed by four intersecting circles, has existed in Hindu-Javanese art since the 13th century and has been used as a batik pattern since the 17th century.
3. *Lereng* and *parang* patterns consist of diagonal strips, which may be similar or different (lereng = beautiful strip).
4. *Nitik* and *anyaman* imitate woven fabric and wickerwork. Many motifs of this group can be ascribed to the *ceplok* or *ganggong* groups, such as the famous *jilamprang*, which is said to be derived from the Indian silk double-ikat woven textile (*cinde* or *patola*).

B. Basic non-geometrical patterns

1. *Semen*
This group includes the oldest non-geometrical patterns. All batik patterns of this group have one thing in common: they depict motifs from the "animated environment" of the pre-Islamic age. The term *semen* is generally derived from *semi* (= shoot, sprout). Motifs common to all *semen* batiks are parts of plants, as well as animals, mountains, fields and flames. Through its mythological significance, each of these motifs is believed to endow the wearer (or covered object) with special power. For this reason, many of these *semen* batiks were granted only to the prince, whose ancestry was believed to go back to a mythological hero; to him only was attributed the power to withstand the overwhelming weight of the symbols.

According to their symbolic importance, we can distinguish three groups of *semen patterns*.
a) patterns with only plant motifs
b) plant patterns with fauna motifs
c) patterns with mythological motifs such as flame, *Meru* (sacred mountain), the snake Naga, or the imposing Garuda-bird, its mighty wings representing the universe.

2. *Alas-alasan motifs*
The term signifies „life in the forest", „animated forest". These motifs are very similar to those of the *semen* patterns, but showing more animals, particularly insects and birds, as well as symbols such as Meru and the Tree of Life.

3. *Buketan* and *terang bulan motifs*:
These are much freer in arrangement and design. Often a branch with blossoms is repeated several times, with a small filling pattern as background. In the *terang bulan* (bright moon) motif, the *tumpal* (an isosceles triangle) is an important element. Often a number of these *tumpals* pointing outwards form the end of the pattern on a *sarong*. The filling patterns of the *tumpal* indicate the place of manufacture.

C. Combined patterns

Batik products of this group are among the most interesting because many basic patterns are combined on one piece of fabric. Only the outlines of the spaces to be filled are fixed. The artist can decide how to fill the spaces.

1. *Tambal* (patchwork)
This is the most frequent combined pattern. The cloth is evenly divided into squares and right-angled triangles filled with examples of patterns from all the groups mentioned

above. The model for *tambal* batik is the jacket worn by the animist priests in the Tengger mountains in East Java. A good *tambal* pattern has few if any repetitions, showing the wide variety of traditional patterns.

2. Samples

Originally, these samples were meant to give the customer an idea of the products on offer, or they were a girl's practice pieces. Each field bears the name of the variation shown. These samples have now become popular for decoration.

D. Filling patterns – *ilsen*

These patterns are used mainly to structure the images (e.g. *semen* motifs).
Some basic patterns:
a) dots
b) parallel lines
c) crossing lines
d) spirals
e) shingles
f) crosses

(The original of this text was taken from the book *Javanische Batik* by Annegret Haake, by kind permission of the author.)

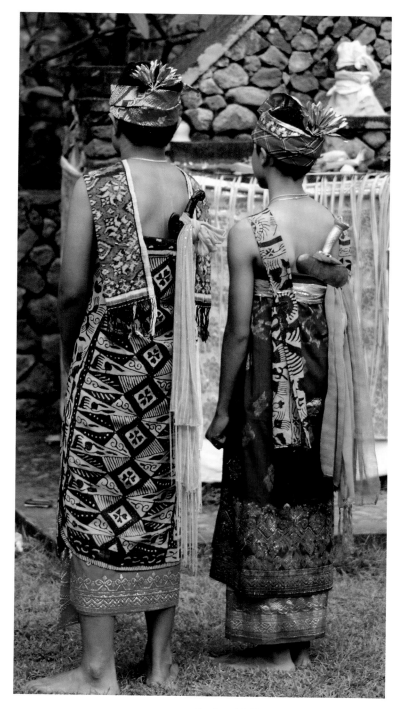

Festtagskleidung in Tenganan auf Bali.

Ceremonial dress in Tenganan, on Bali

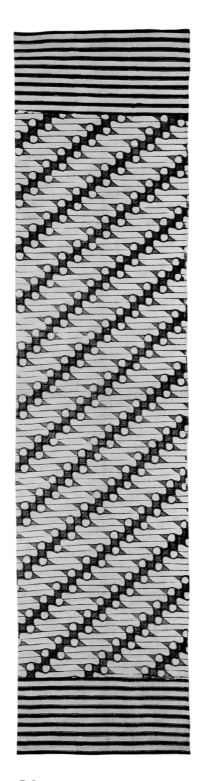
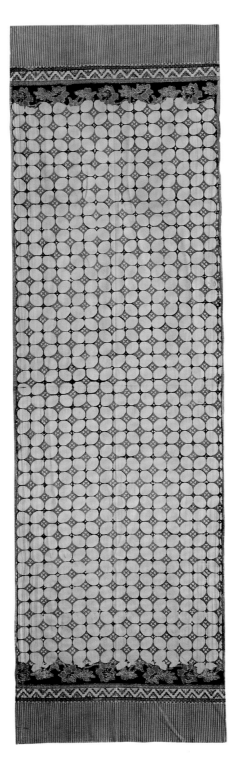
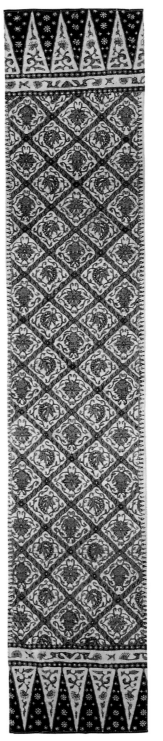

Schals
Links: 48 x 128 cm,
Mitte: 34 x 135 cm,
Rechts: 50 x 178 cm.
Baumwolle, geometrisches
Muster, Yogyakarta, Java.

Gegenüberliegende Seite:
Details.

Scarfs
Left: 48 x 128 cm,
Centre: 34 x 135 cm,
Right: 50 x 178 cm.
Cotton, geometric pattern,
Yogyakarta, Java.

Opposite: Details.

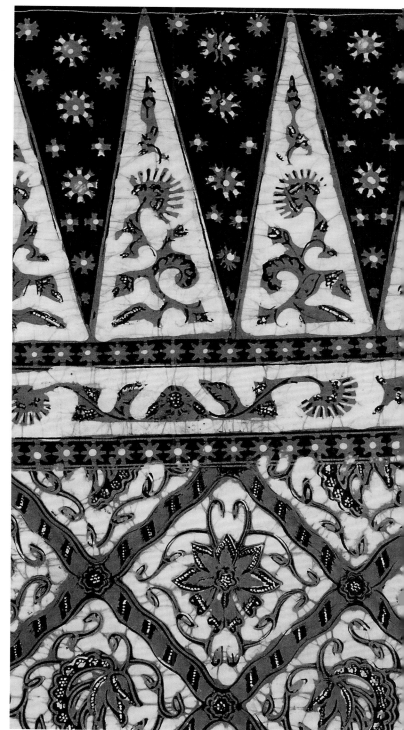

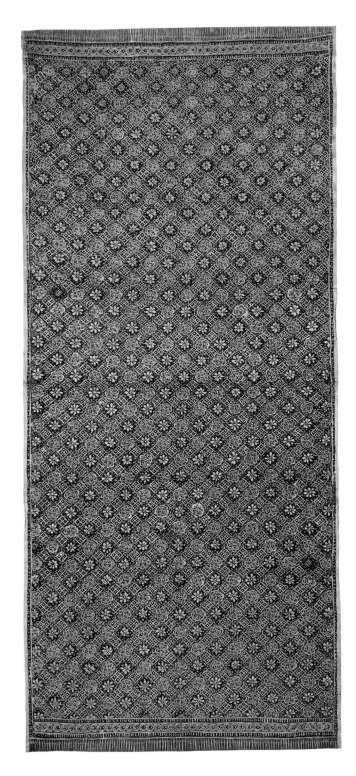

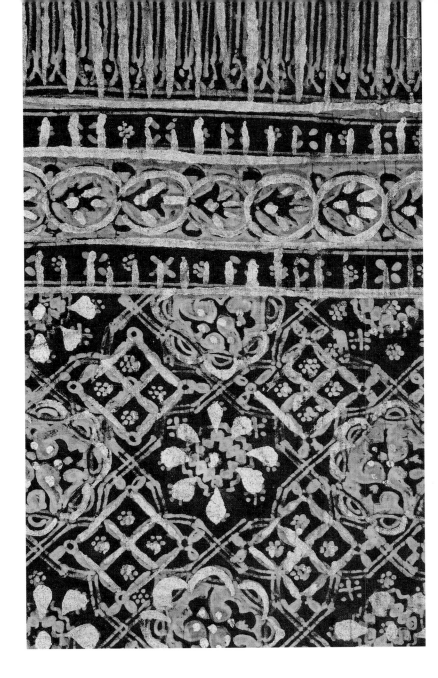

Selendang (Schultertuch): 84 x 102 cm, Baumwolle, Yogyakarta.
Muster aus geometrischen Grundformen mit Gold- bzw. Bronzepulver
nachträglich bemalt. Wird bei speziellen rituellen Anlässen getragen.

Selendang (shawl): 84 x 102 cm, cotton, Yogyakarta.
Pattern of basic geometrical shapes, painted subsequently with
gold or bronze powder. Worn on special ritual occassions.

Auf der obersten Ebene im buddhistischen Tempel von *Borobudur*, in der Nähe von Yogyakarta, treten nur abstrakte geometrische Formen zusammen mit der Buddha-Statue auf. Die unteren Ebenen sind noch voll mit Figuren gestaltet. Darin kann eine gewisse Parallelität zu den sogenannten geometrischen Mustern bei den Batiken, die dem Königshaus oder dem König allein vorbehalten waren und daher zu den „verbotenen" Mustern zählten, gesehen werden. Das Abstrakte war daher das Königliche und zugleich auch das Göttliche.

On the top level of the temple of Borobudur near Yogyakarta, only abstract geometrical forms occur together with the Buddha statue, whereas the lower levels are still fully decorated with figures. There is a parallel here with the geometrical batik patterns, which were reserved for royalty only and therefore in general considered "forbidden" patterns. Abstract forms symbolised sovereignty and the divine.

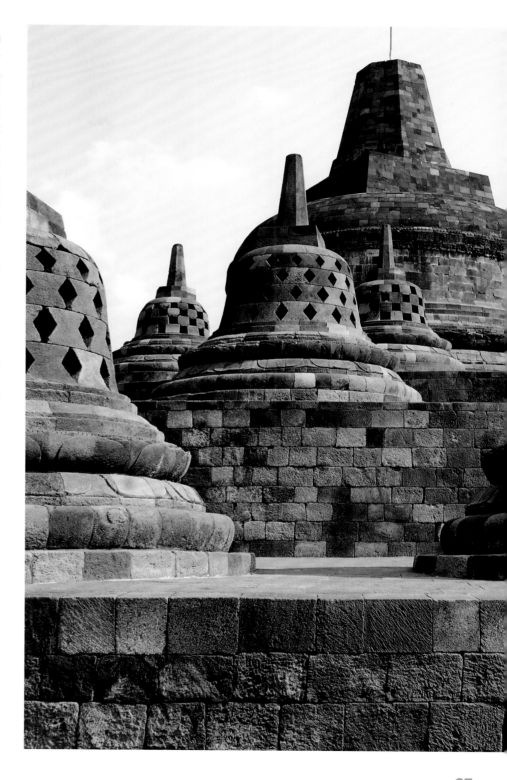

Oberste Ebene im buddhistischen Tempel von Borobudur in der Nähe von Yogyakarta.

The top level of the Buddhist temple of Borobudur, near Yogyakarta.

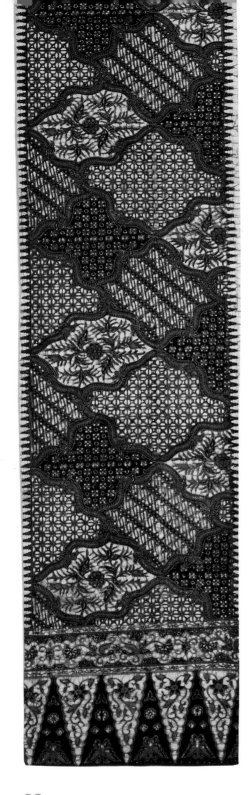

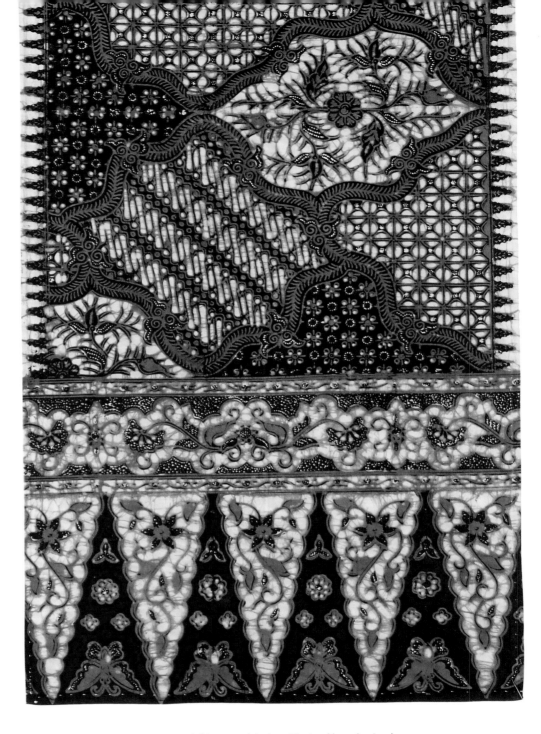

Schal, 33 x 178 cm, Baumwolle, nicht geometrisches Muster, Yogyakarta, Java.

Scarf, 33 x 178 cm, cotton, non-geometrical pattern, Yogyakarta, Java.

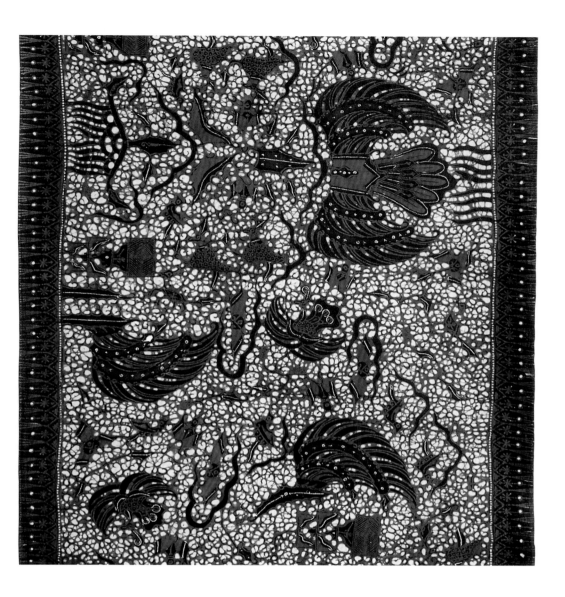

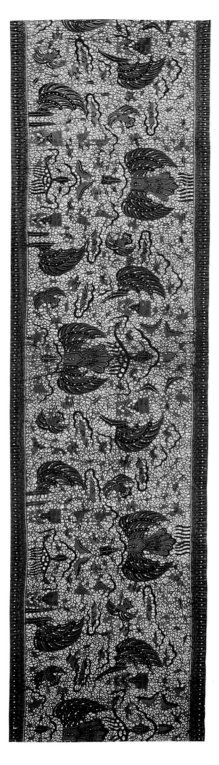

Schal, 52 x 197 cm, Baumwolle, nicht geometrisches Muster, Yogyakarta, Java.

Scarf, 52 x 197 cm, cotton, non-geometrical pattern, Yogyakarta, Java.

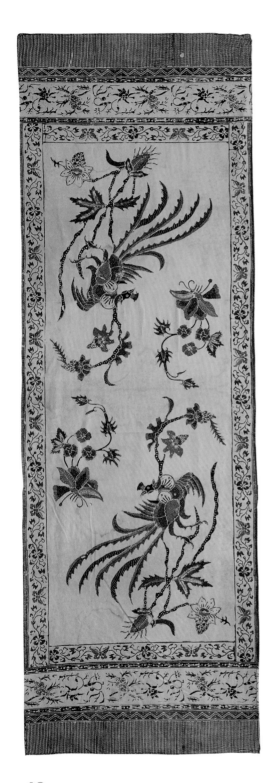

Schal, 52 x 165 cm, Baumwolle, Pekalongan, Java.

Scarf, 52 x 165 cm, cotton, Pekalongan, Java.

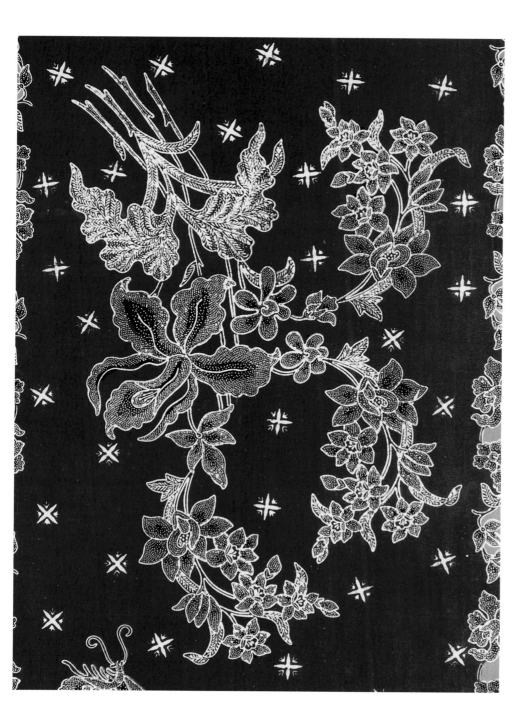

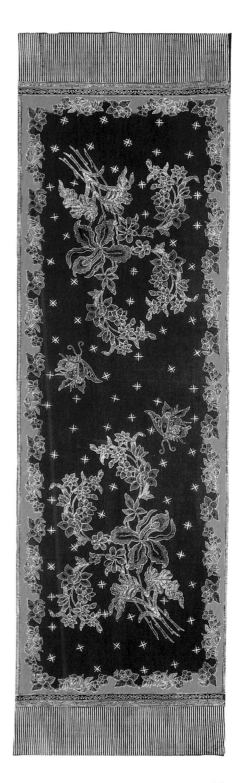

Schal, 91 x 102 cm (Röhre), Baumwolle, Pekalongan, Java.

Scarf, 91 x 102 cm (tube), cotton, Pekalongan, Java.

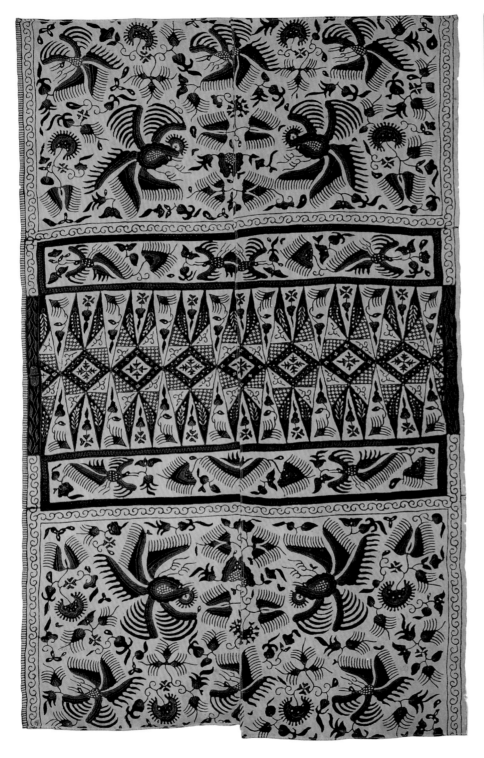

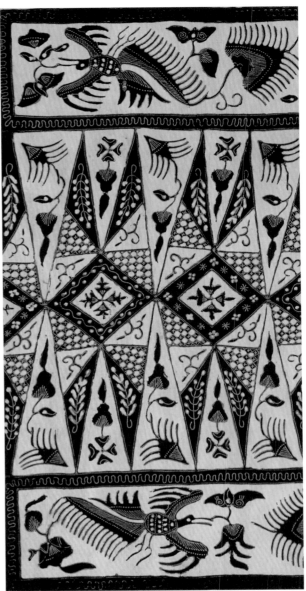

Schal, 95 x 161 cm, Seide, Cirebon, Java.

Scarf, 95 x 161 cm, silk, Cirebon, Java.

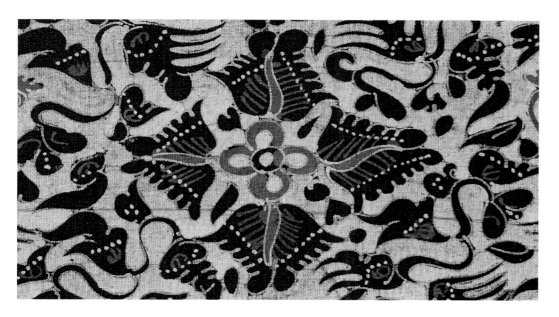

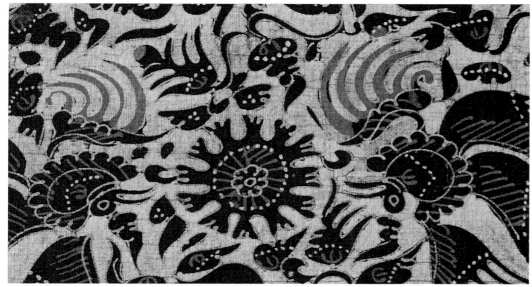

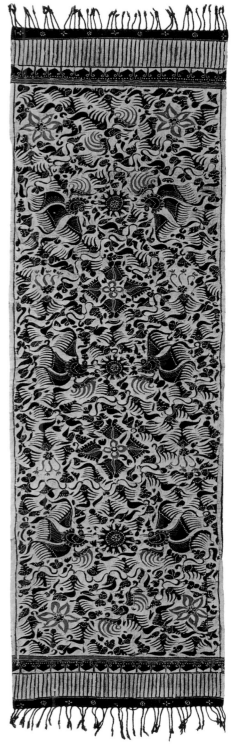

Schal, 52 x 182 cm, Baumwolle, Cirebon, Java.

Scarf, 52 x 182 cm, cotton, Cirebon, Java.

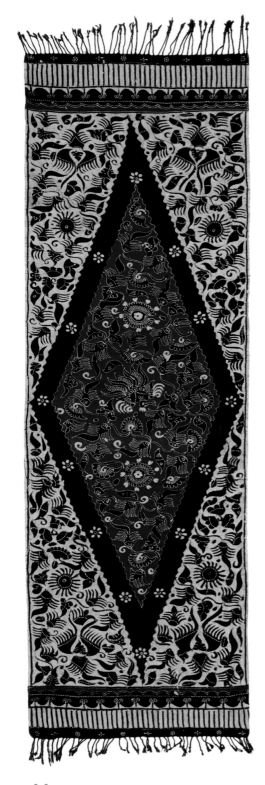

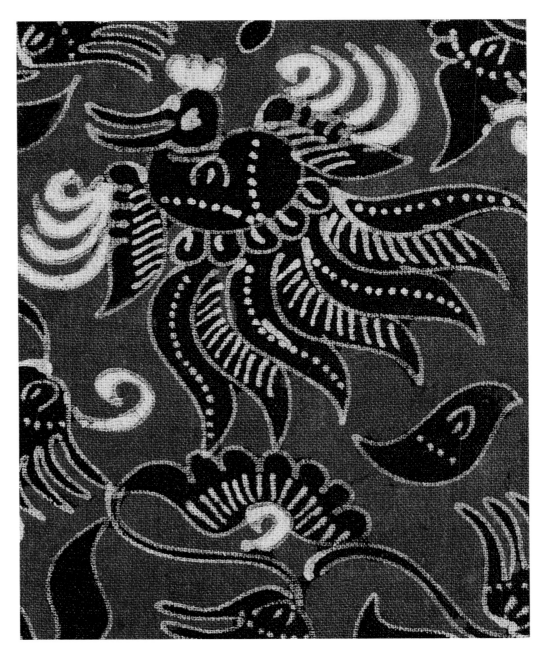

Schal, 51 x 175 cm, Baumwolle, Cirebon, Java.

Scarf, 51 x 175 cm, cotton, Cirebon, Java.

44

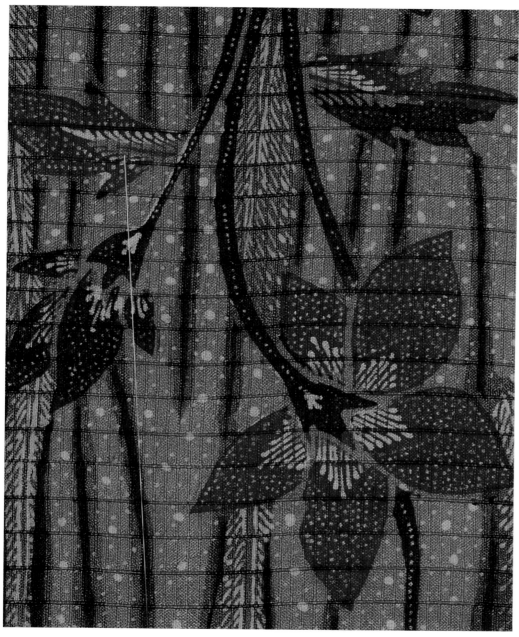

Schal im Hokokai-Stil, 57 x 200 cm, Seide, Nordküste von Java.

Scarf, Hokokai style, 57 x 200 cm, silk, northern coast of Java.

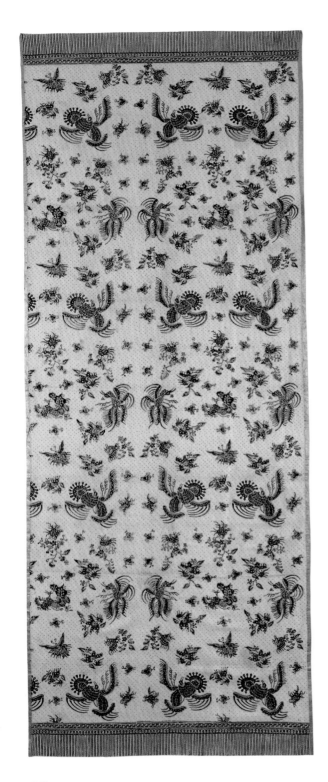

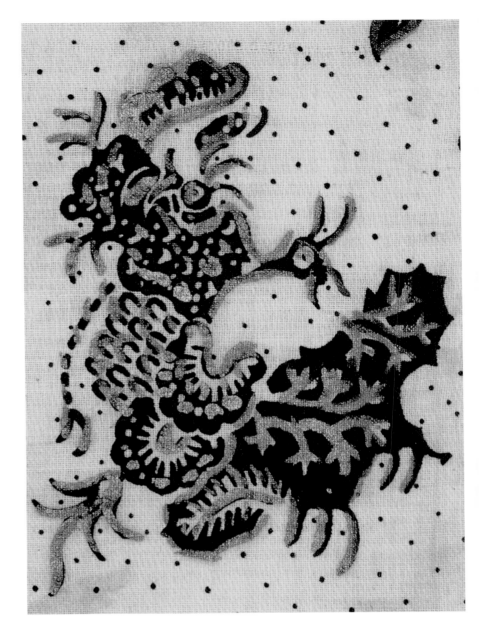

Schal, 52 x 165 cm, Baumwolle mit Goldbronze übermalt.
Dieser wurde bei besonders feierlichen Anlässen getragen. Cirebon, Java.

Scarf, 52 x 165 cm, cotton, painted with goldbronze.
Worn on special ceremonial occasions. Cirebon, Java.

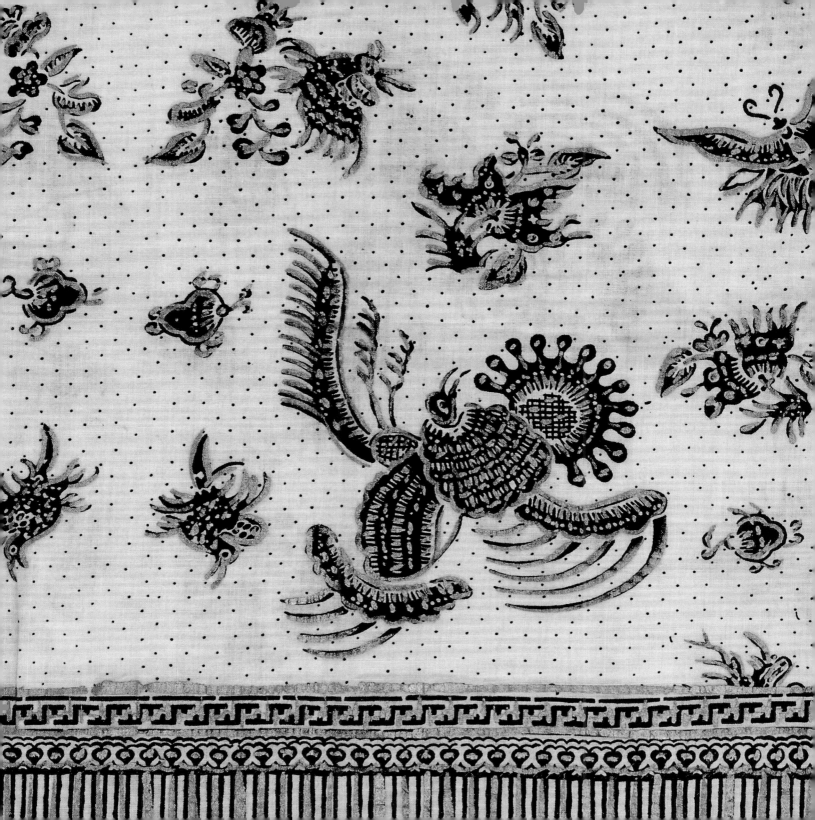

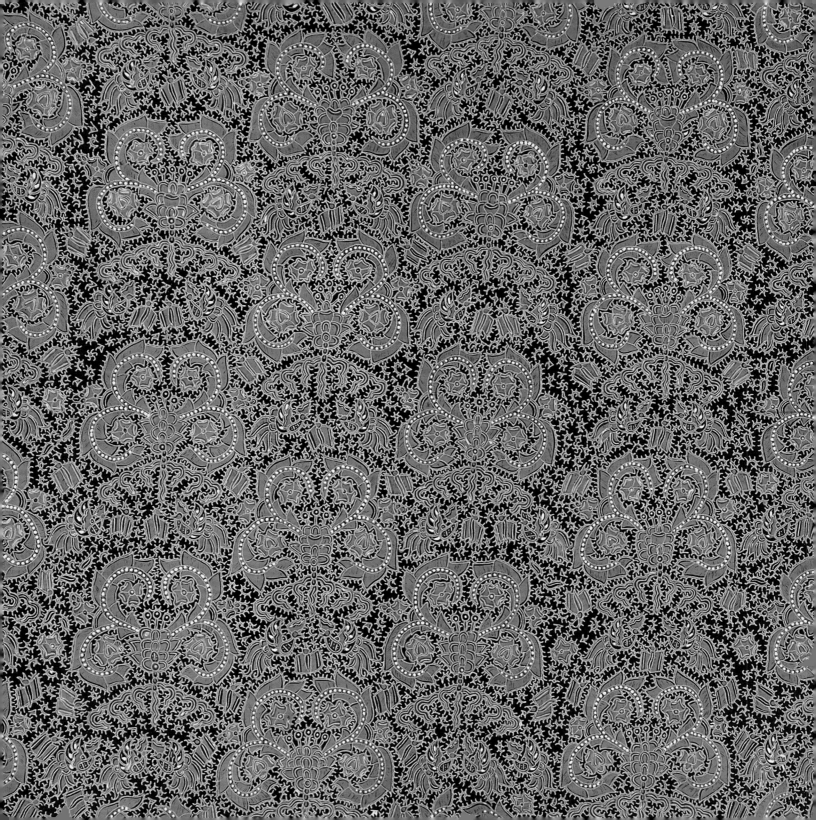

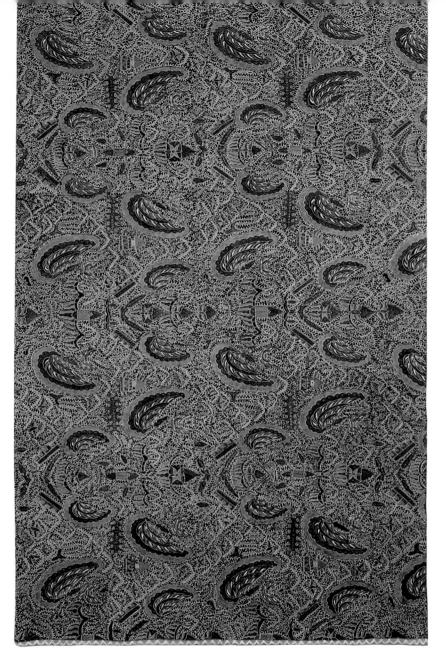

Links: Sarong mit Semen-Muster,
118 x 207 cm, Baumwolle, Yogyakarta, Java.

Left: Sarong with semen pattern,
118 x 207 cm, cotton, Yogyakarta, Java.

Sarong mit Garuda-Symbol, 103 x 236 cm, Baumwolle, Yogyakarta, Java.

Sarong with Garuda symbols, 103 x 236 cm, cotton, Yogyakara, Java.

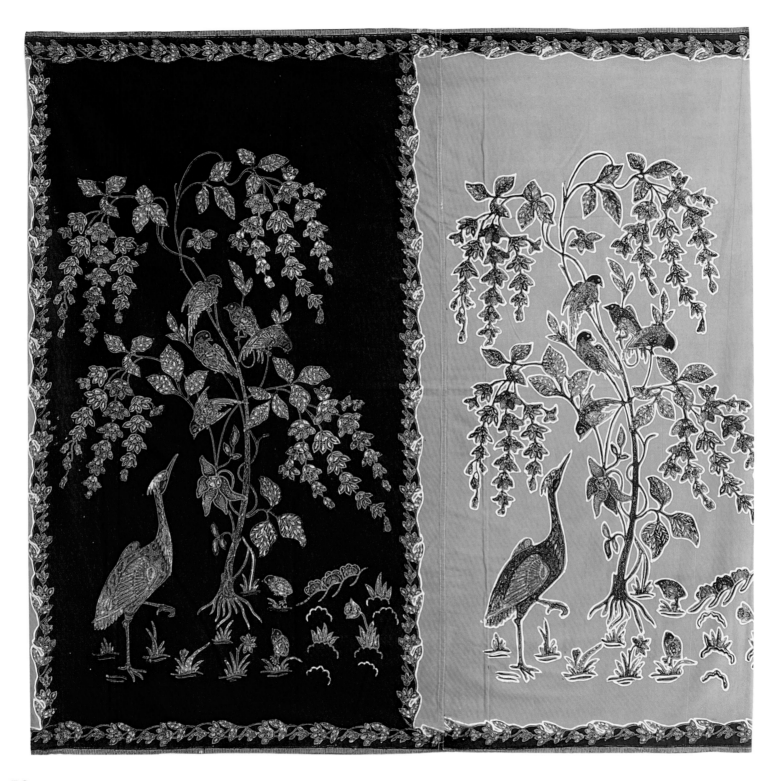

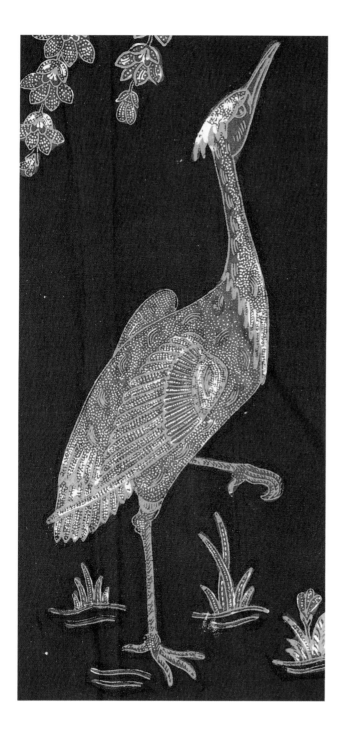

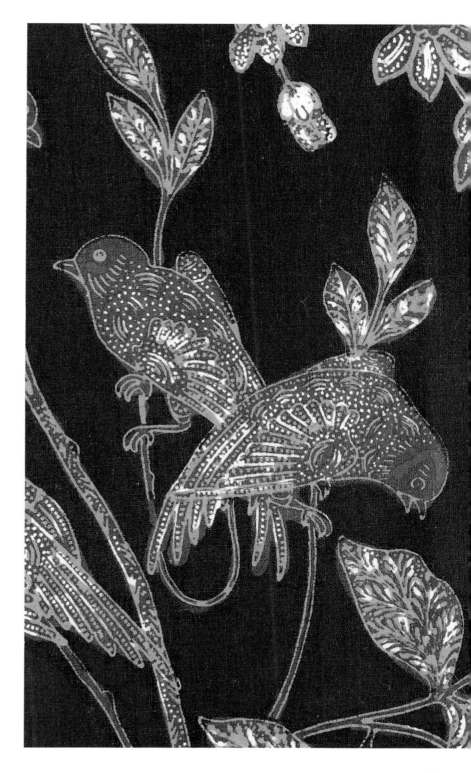

Sarong, 102 x 105 cm (Röhre), Baumwolle, Pekalongan, Java.
Sarong, 102 x 105 cm (tube), cotton, Pekalongan, Java.

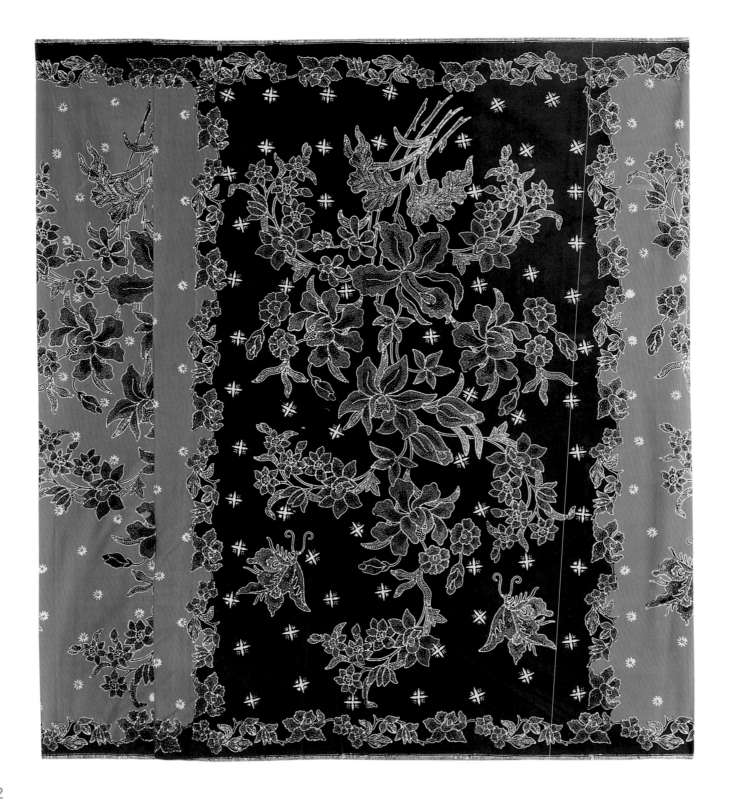

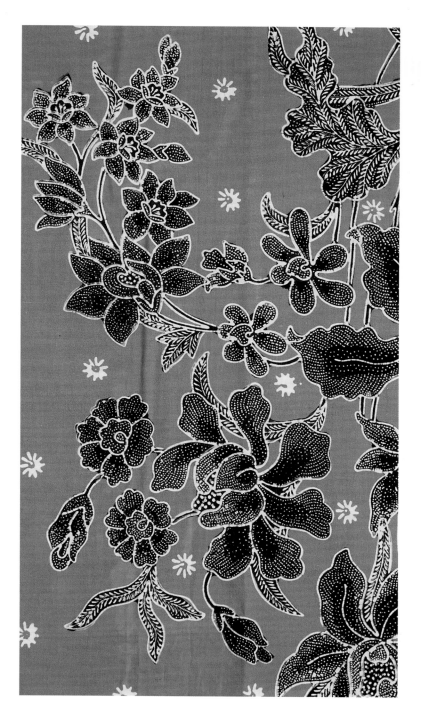

Sarong, 91 x 102 cm (Röhre), Baumwolle, Pekalongan, Java.

Sarong, 91 x 102 cm (tube), cotton, Pekalongan, Java.

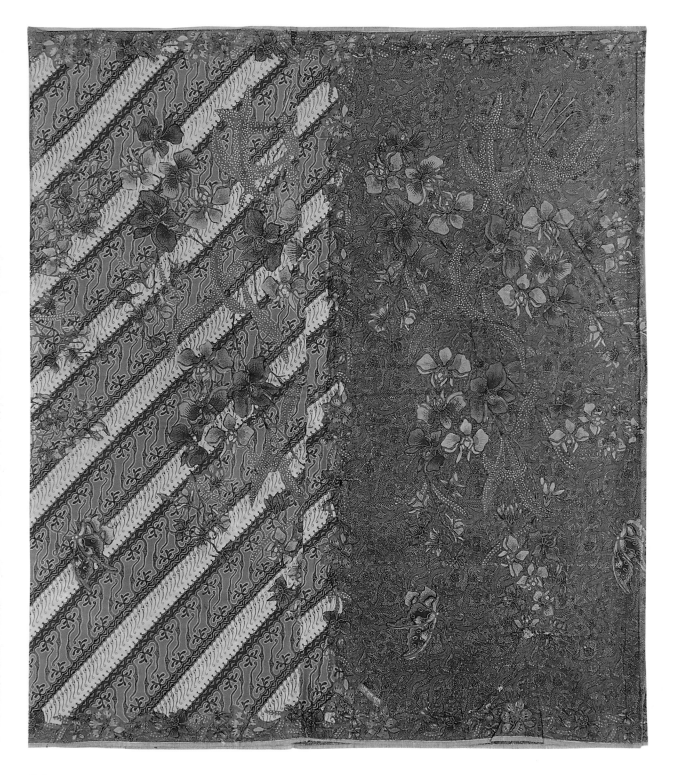

Sarong,
88 x 105 cm (Röhre),
Baumwolle,
Pekalongan, Java.

Sarong,
88 x 105 cm (tube),
cotton,
Pekalongan, Java.

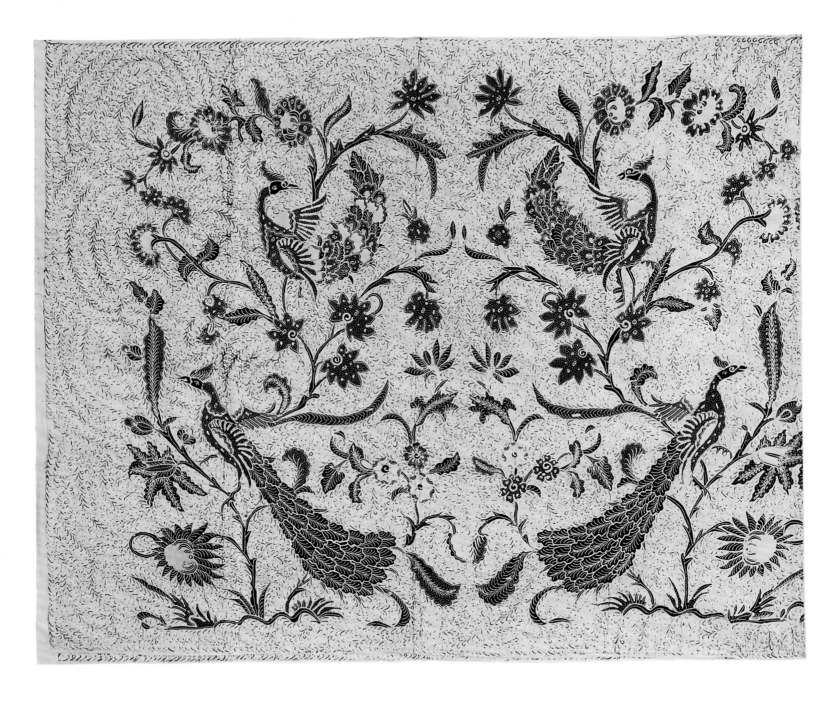

Sarong, 123 x 104 cm (Röhre), Baumwolle, Pekalongan, Java.

Sarong, 123 x 104 cm (tube), cotton, Pekalongan, Java.

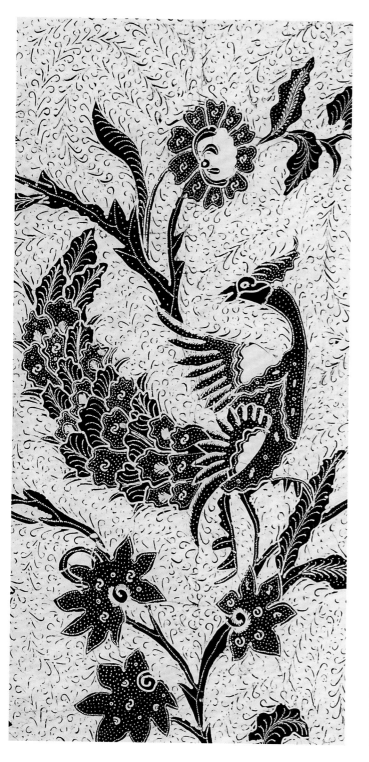
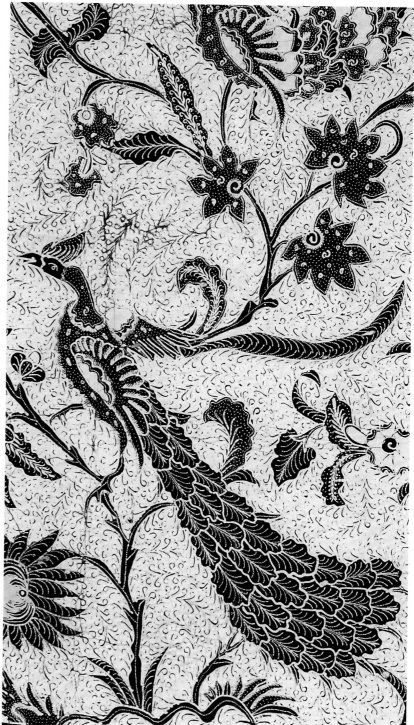

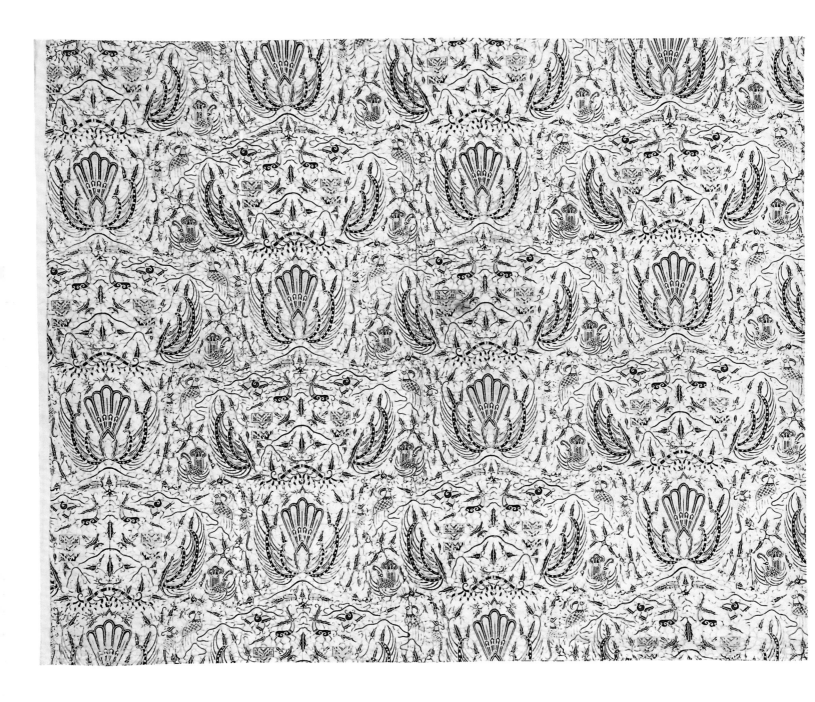

Sarong mit Garuda-Musterung, 105 x 122 cm (Röhre), Baumwolle, Yogyakarta, Java.

Sarong with Garuda pattern, 105 x 122 cm (tube), cotton, Yogyakarta, Java.

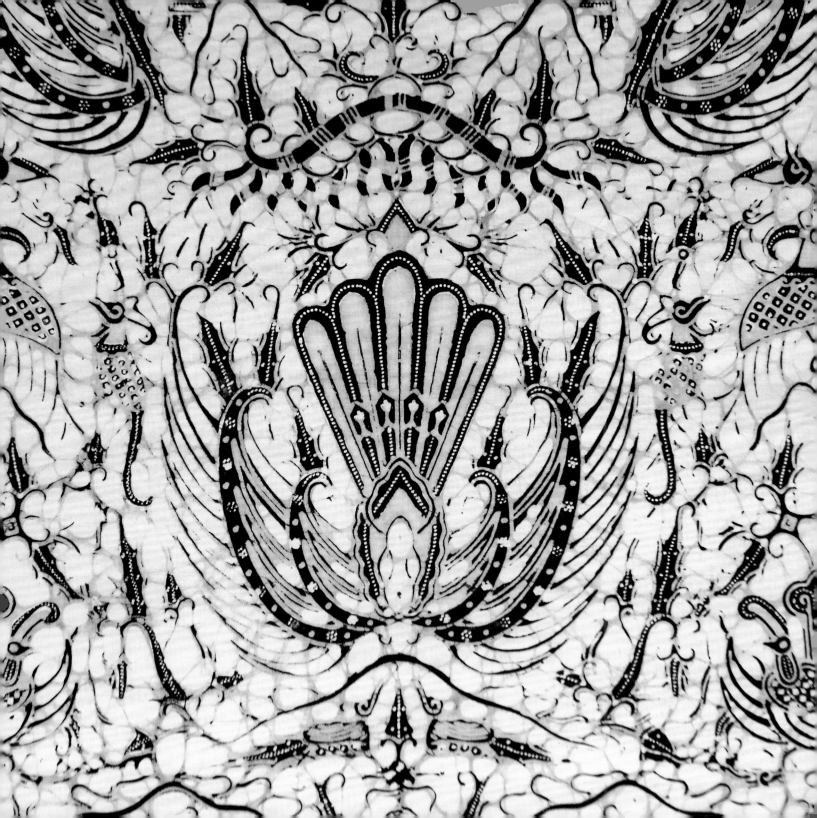

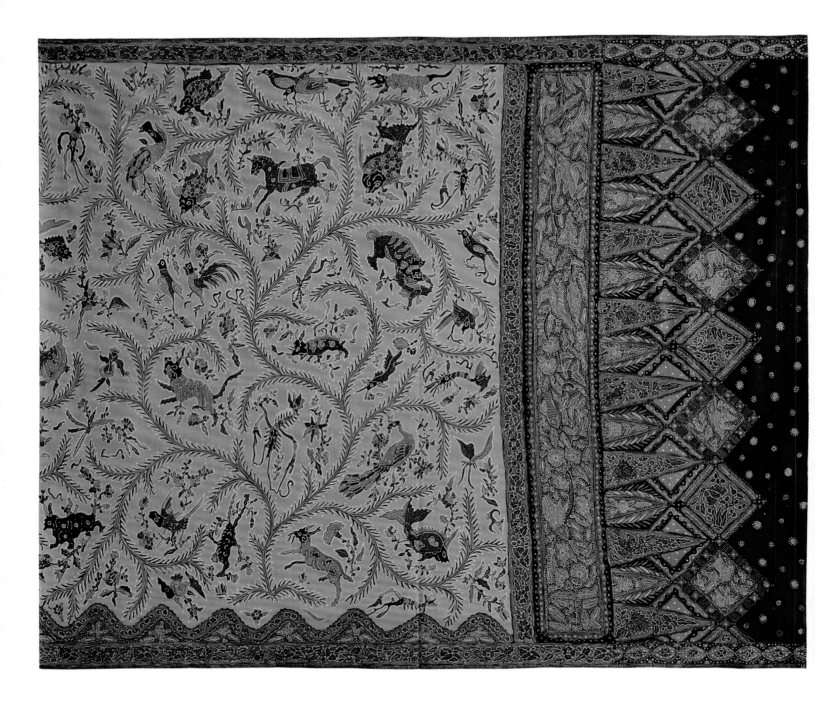

Sarong, 123 x 106 cm, Baumwolle (Röhre),
Pekalongan, Java. Folgende Seiten: Details.

Sarong, 123 x 106 cm, cotton (tube),
Pekalongan, Java. Following pages: details.

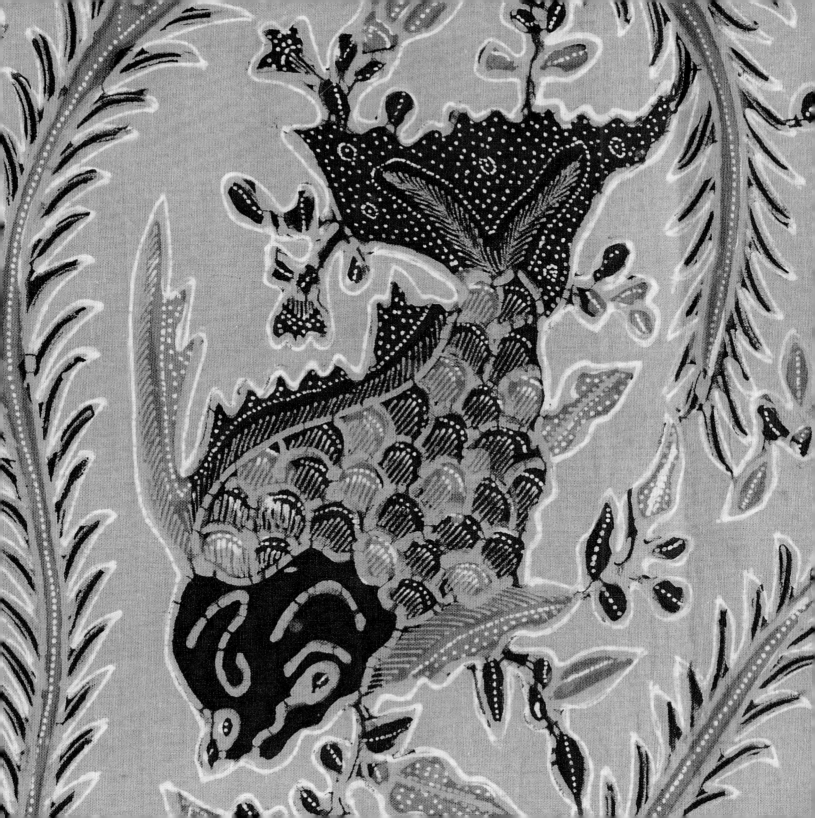

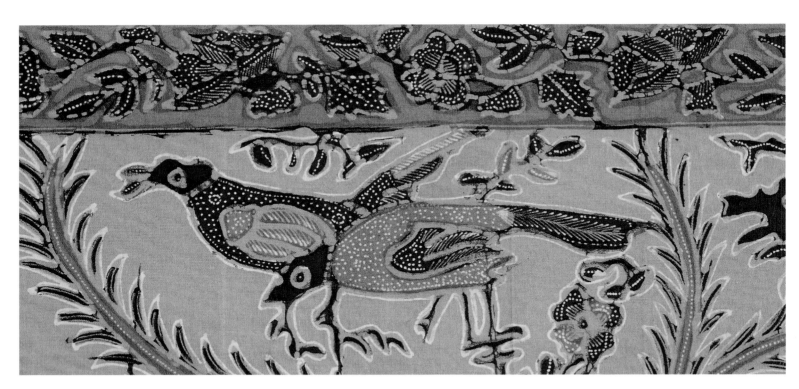

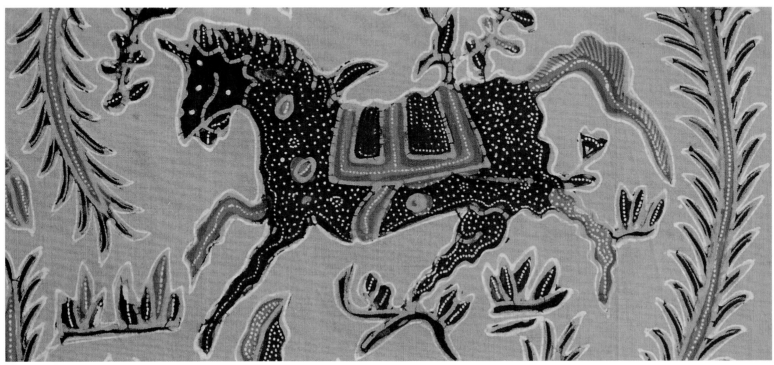

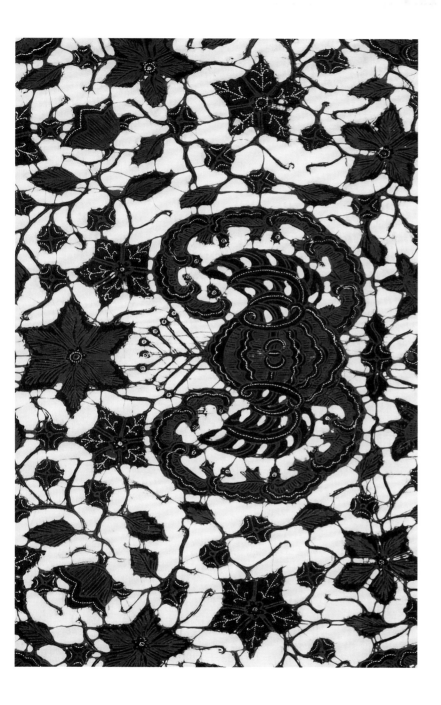

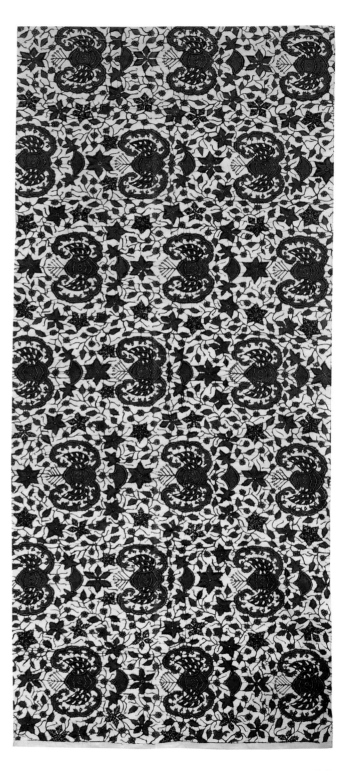

Sarong, 100 x 240 cm, Baumwolle, Yogyakarta, Java.

Sarong, 100 x 240 cm, cotton, Yogyakarta, Java.

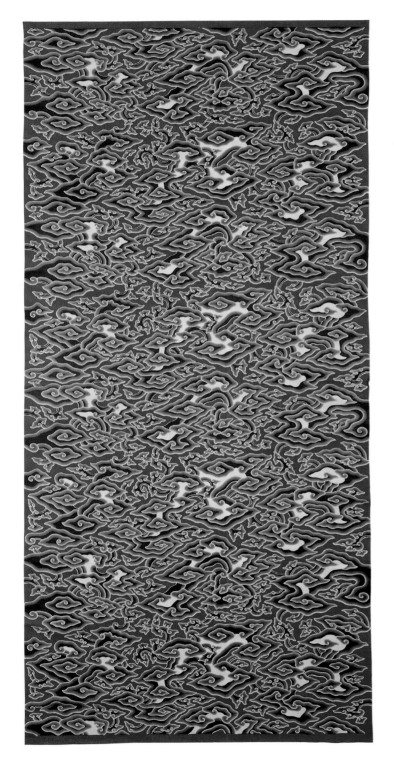

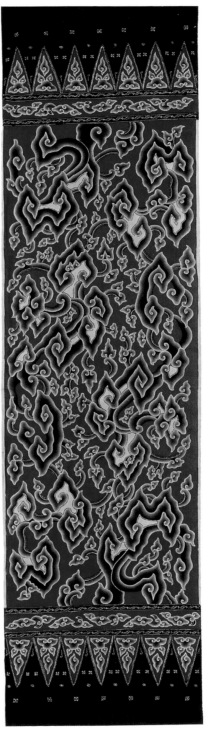

Links: Sarong, *mega mendung* (= Regenwolke), starker chinesischer Einfluss, 103 x 230 cm, Baumwolle, Cirebon, Java

Rechts: Schal, *mega mendung*, 50 x 195 cm, Baumwolle.

Gegenüberliegende Seite: Detail.

Left: Sarong, *mega mendung* (= rain cloud), strong Chinese influence, 103 x 230 cm, cotton, Cirebon, Java.

Right: Scarf, *mega mendung*, 50 x 195 cm, cotton.

Opposite page: detail.

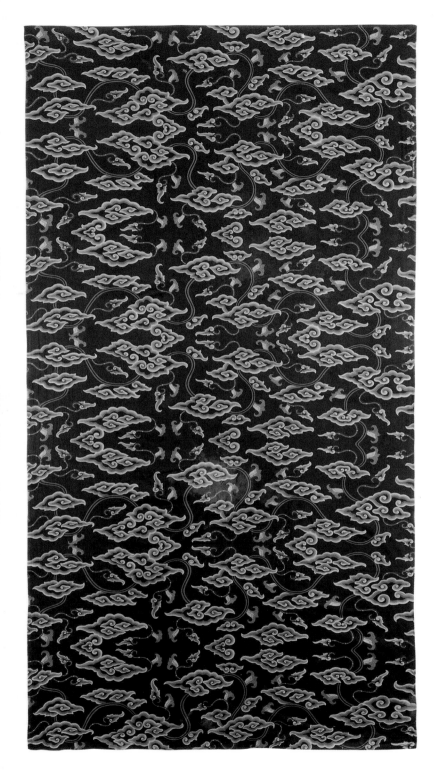

Sarong, *mega mendung*, 108 x 214 cm, Baumwolle, Cirebon, Java.
Sarong, *mega mendung*, 108 x 214 cm, cotton, Cirebon, Java.

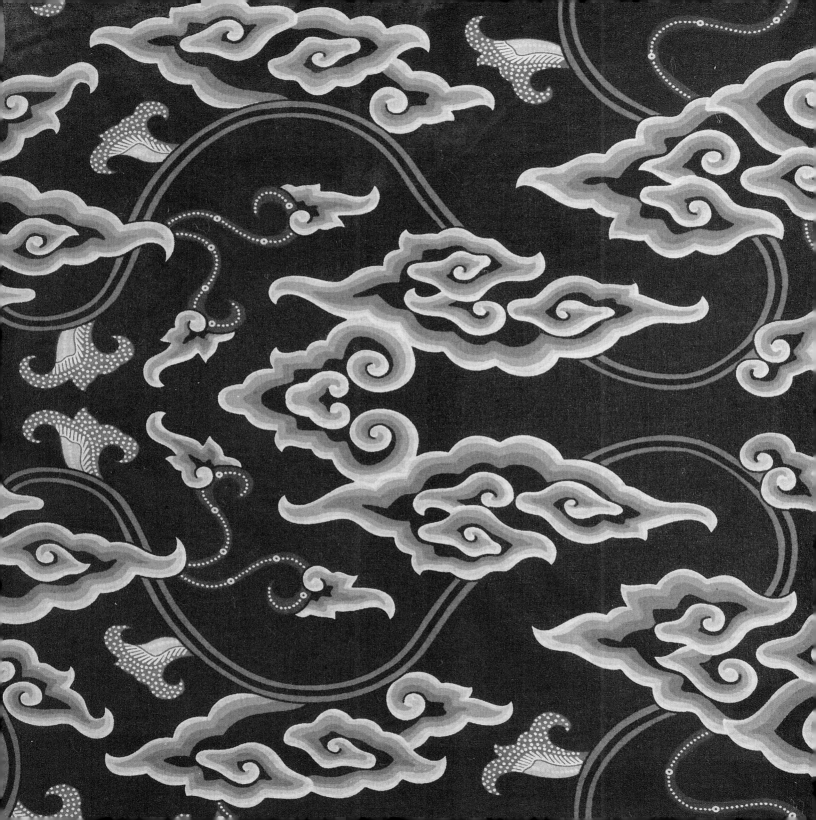

Mustertücher

Das Batik Research Institute in Yogyakarta hat diese Mustertücher hergestellt, um einerseits all die vielen traditionellen Muster zu bewahren, andererseits konnte sich ein Kunde ein bestimmtes Muster aussuchen, mit dem er sich einen Sarong batiken lassen wollte.

Auch in Indonesien ist zu beobachten, dass die alten, traditionellen Batik-Werkstätten immer weniger werden, billige gedruckte und sehr bunte Batiktücher überschwemmen die Kaufhäuser.

Original hergestellte Batiken, die etwa bei Winotosastro in Yogyakarta nach wie vor hergestellt werden, sind allerdings ziemlich teuer und werden daher meist nur mehr für Hochzeiten oder zu anderen Festlichkeiten getragen. Daraus kann man schließen, dass zumindest die traditionelle Batik noch geschätzt wird.

Alle Mustertücher, die in der Folge gezeigt werden, haben das Maß von etwa 100 x 240 cm und sind auf Baumwollstoffen gearbeitet. Daher werden bei den einzelnen Mustertüchern keine eigenen Angaben gemacht.

Samples

The Batik Research Institute in Yogyakarta produced the following samples in order to preserve the traditional patterns, and also to provide customers with patterns to choose from for a sarong.

In Indonesia, too, the old traditional batik workshops are constantly decreasing in number. Shops are swamped with cheaply printed batik cloths in bright colours.

However, batiks made in the traditional way, such as those still produced by Winotosastro in Yogyakarta, are expensive and therefore mostly worn only at weddings and other festivities – so traditional batik is evidently still valued.

Since all the samples illustrated here measure 100 x 240 cm, on cotton, no other information is provided on the following pages.

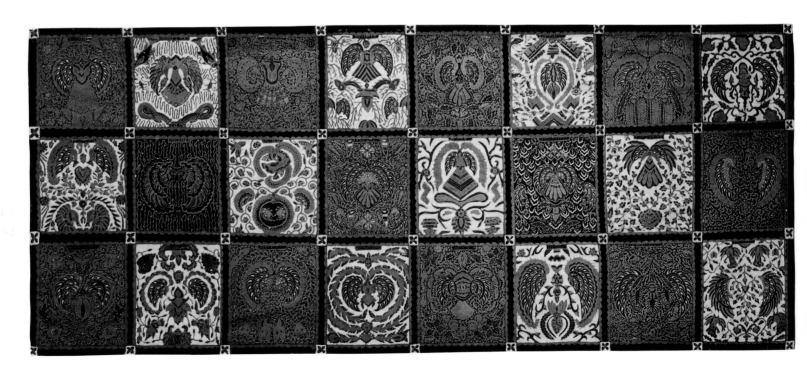

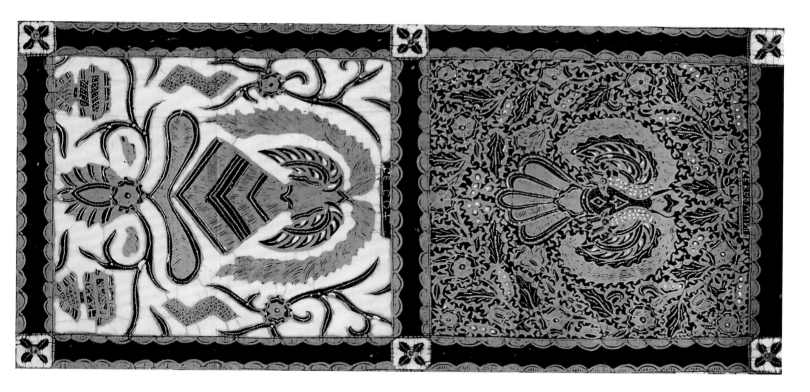

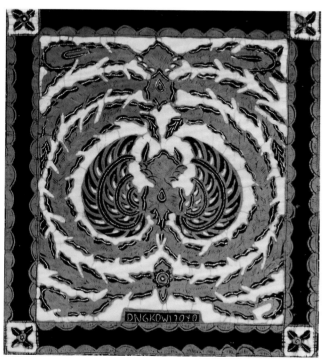

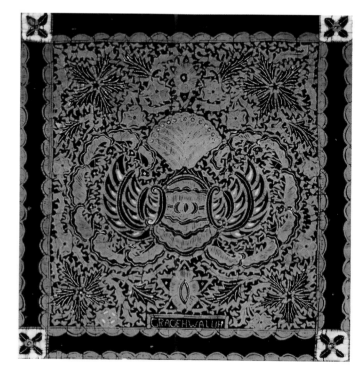

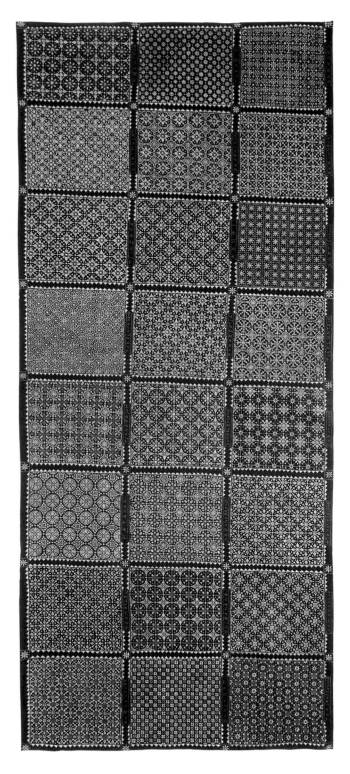

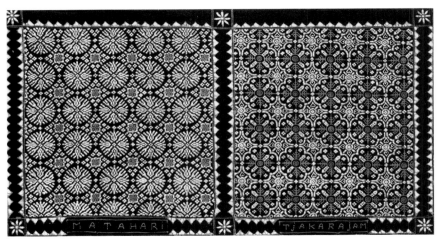

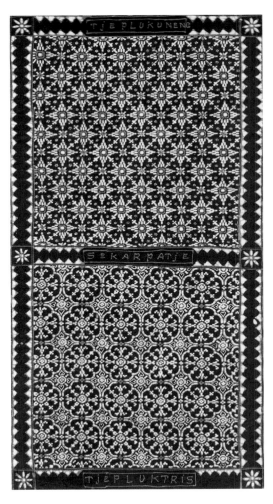

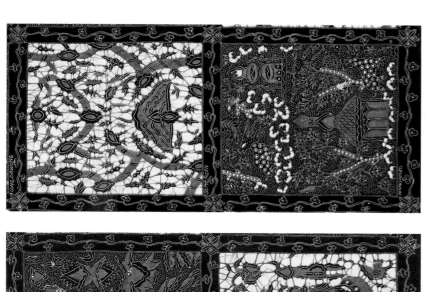

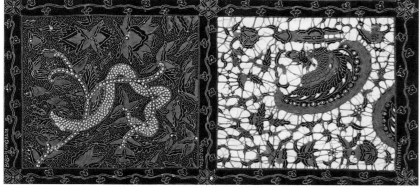

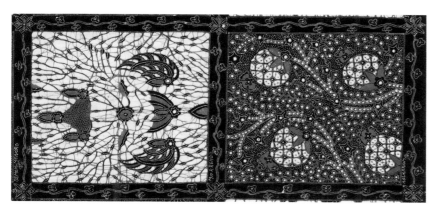

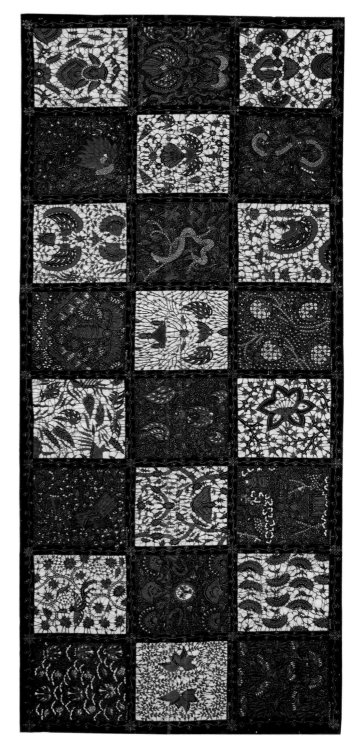

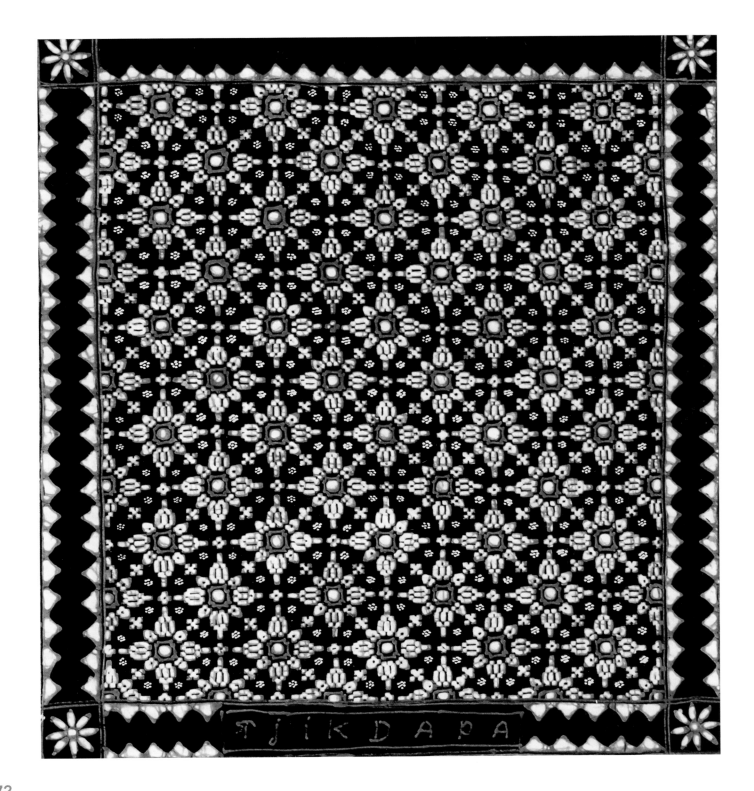

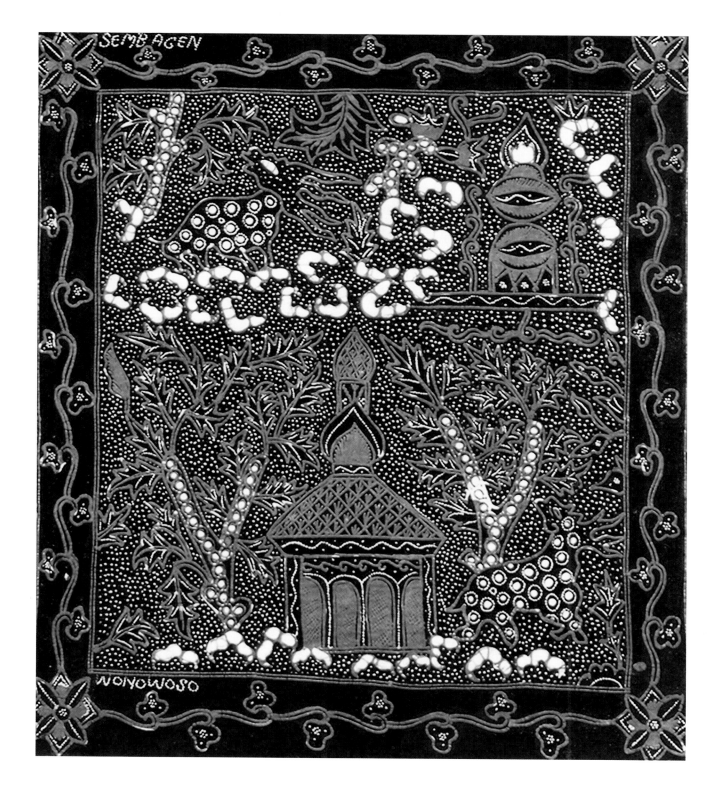

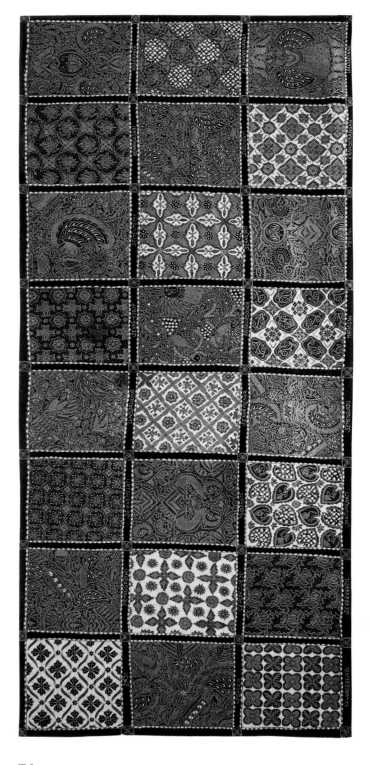

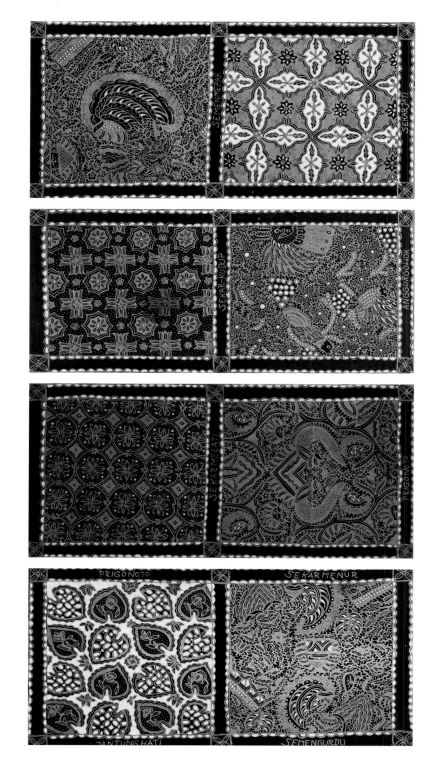

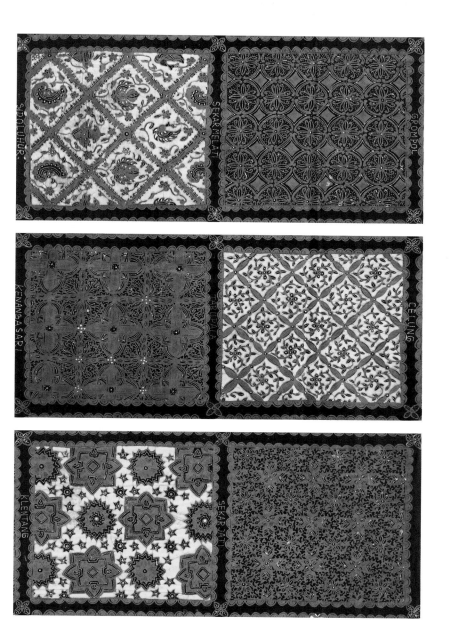

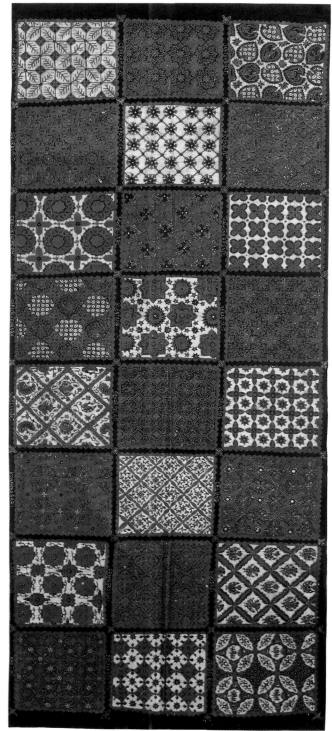

75

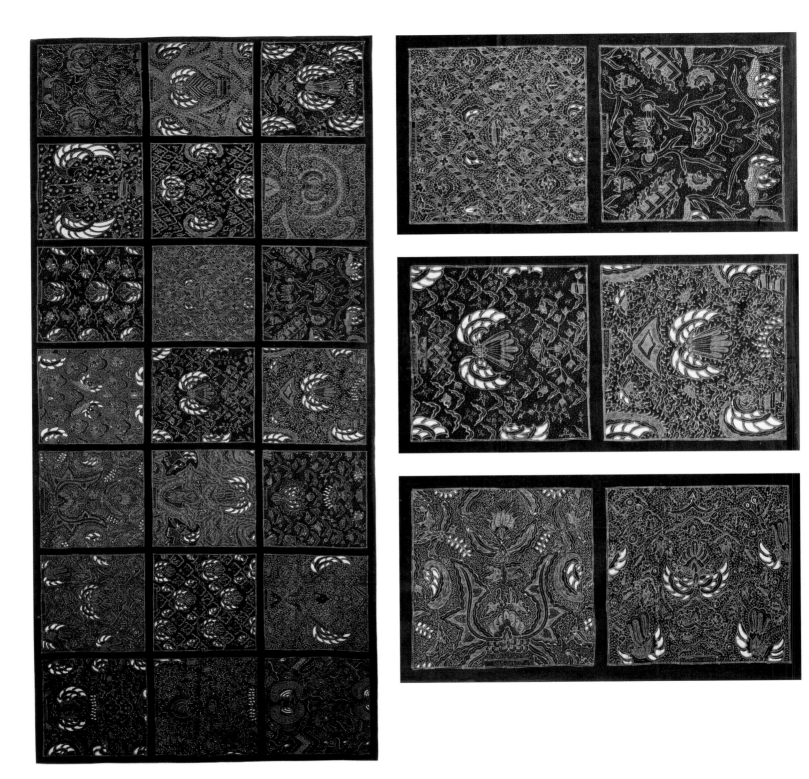

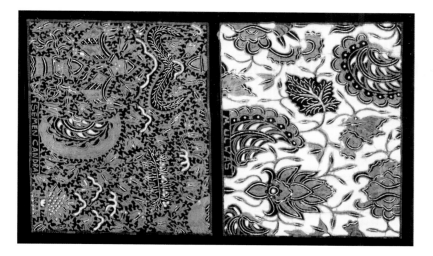

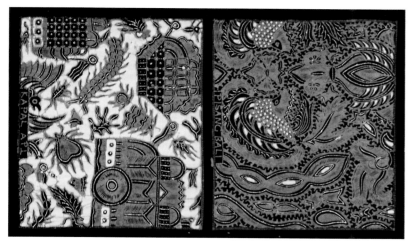

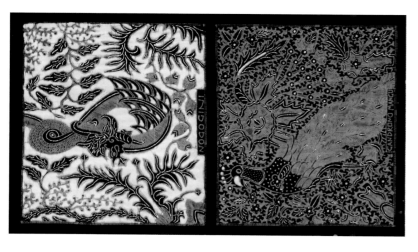

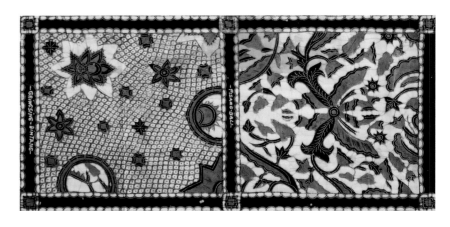

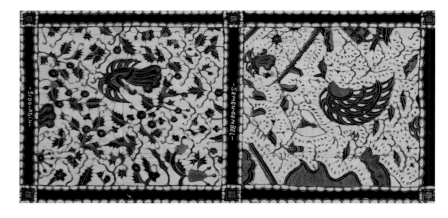

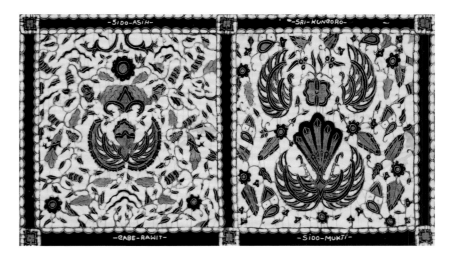

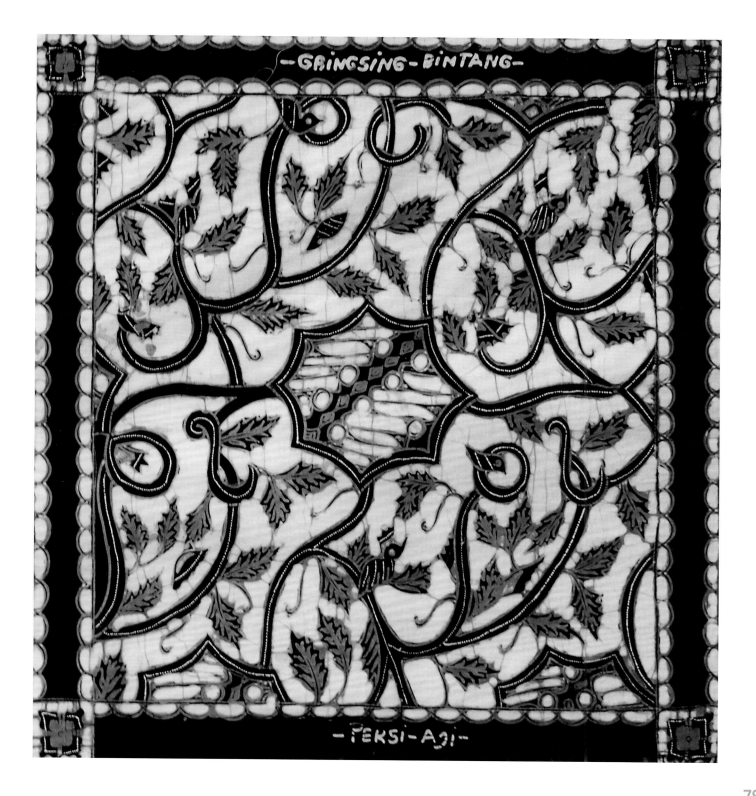

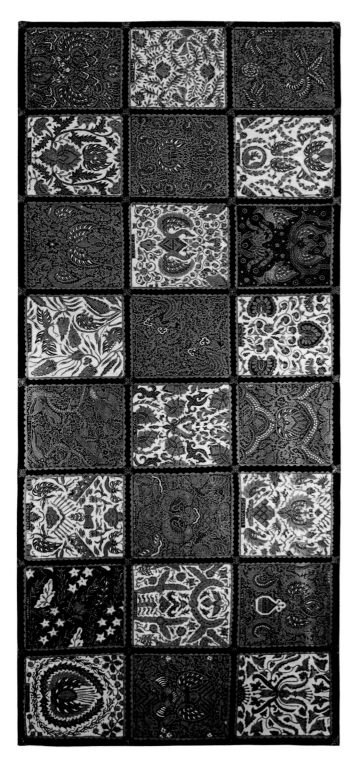

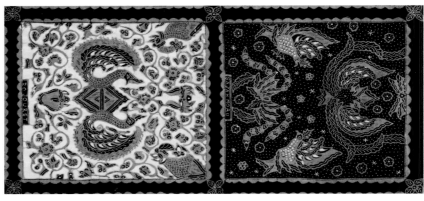

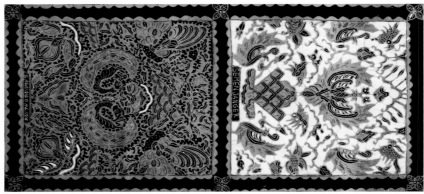

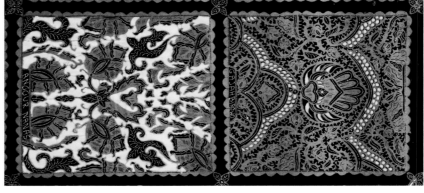

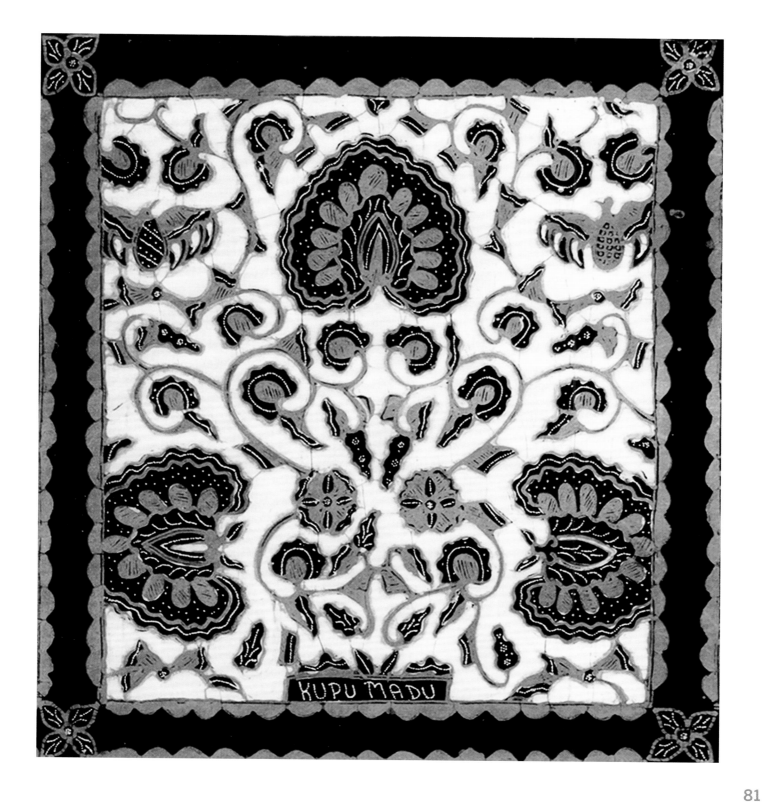

KUPU MADU

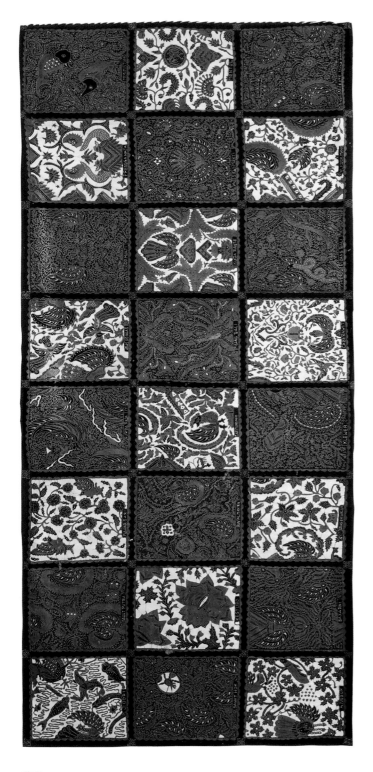

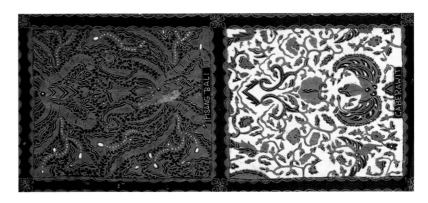

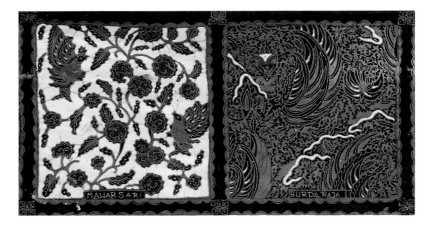

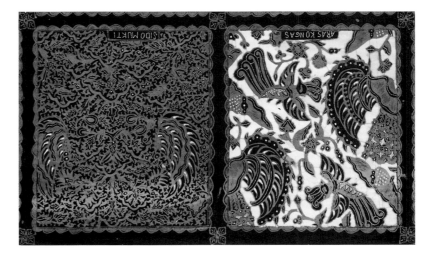

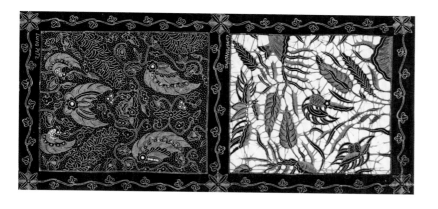

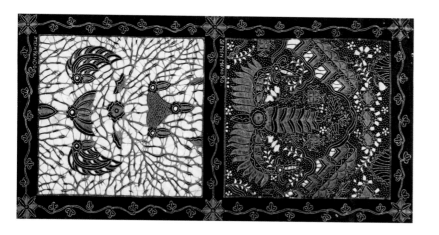

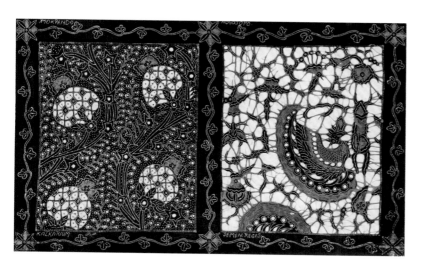

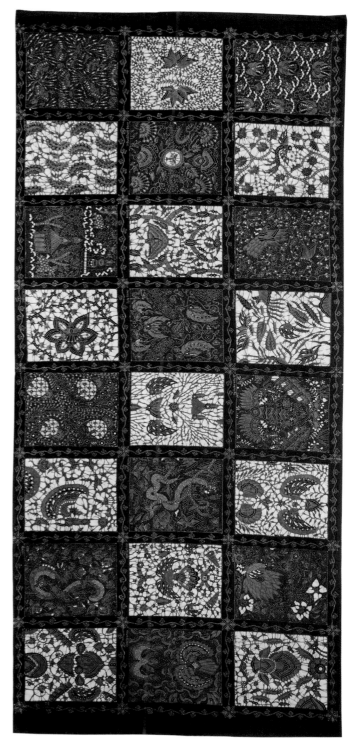

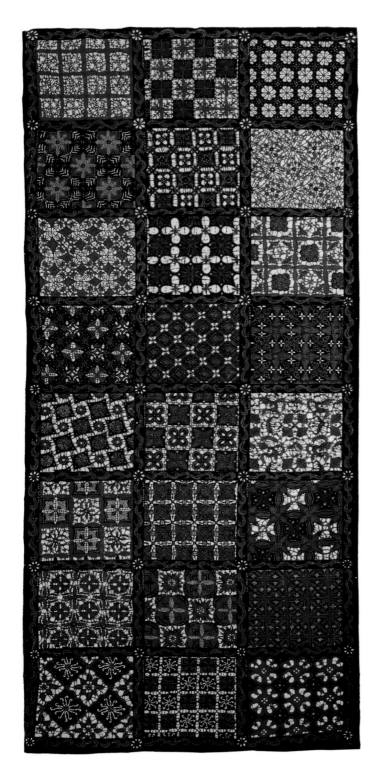

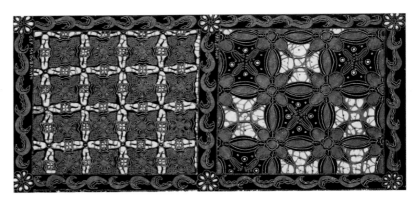

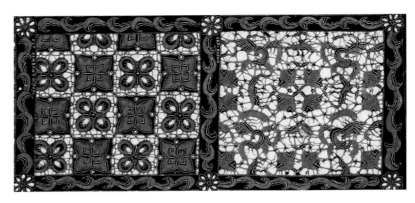

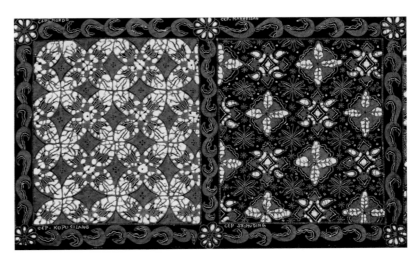

JOYORESMI

CEPAKAMULJO

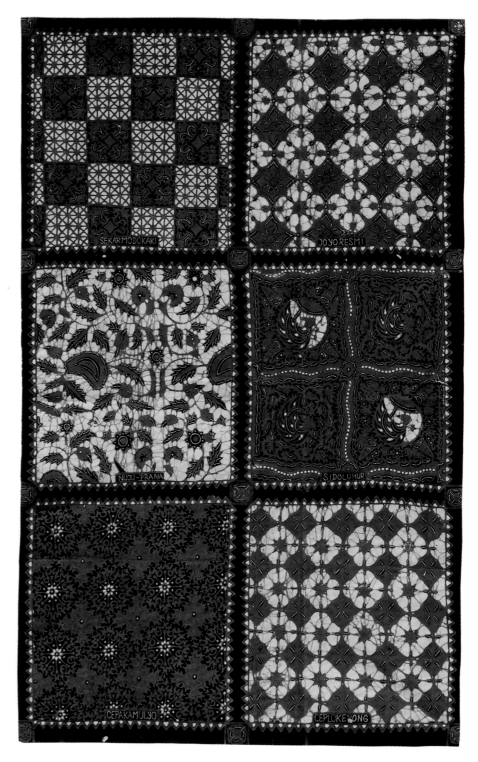

SEKARMODOKAKI

JOYORESMI

NUJU-PRANA

SIDOLUHUR

CEPAKAMULJO

CEPLOKENONG

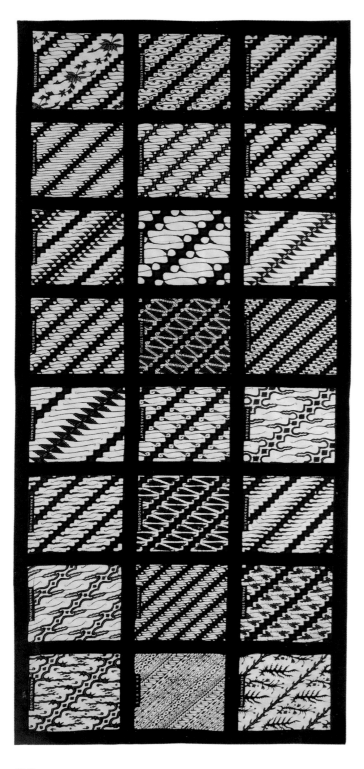

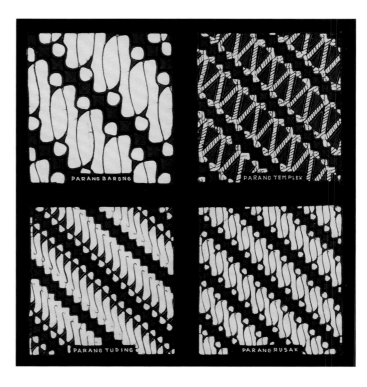

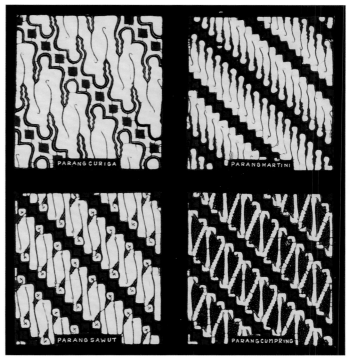

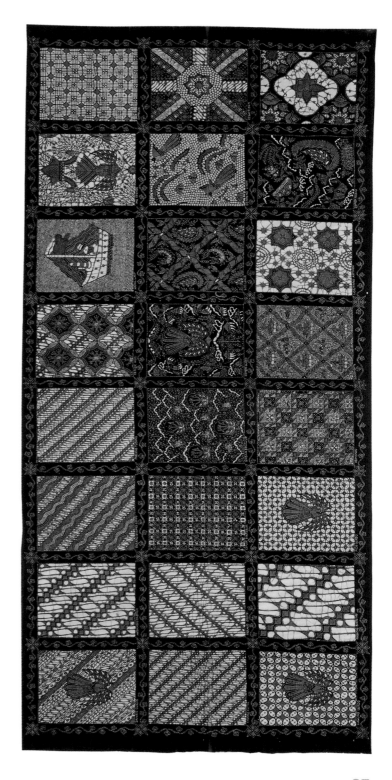

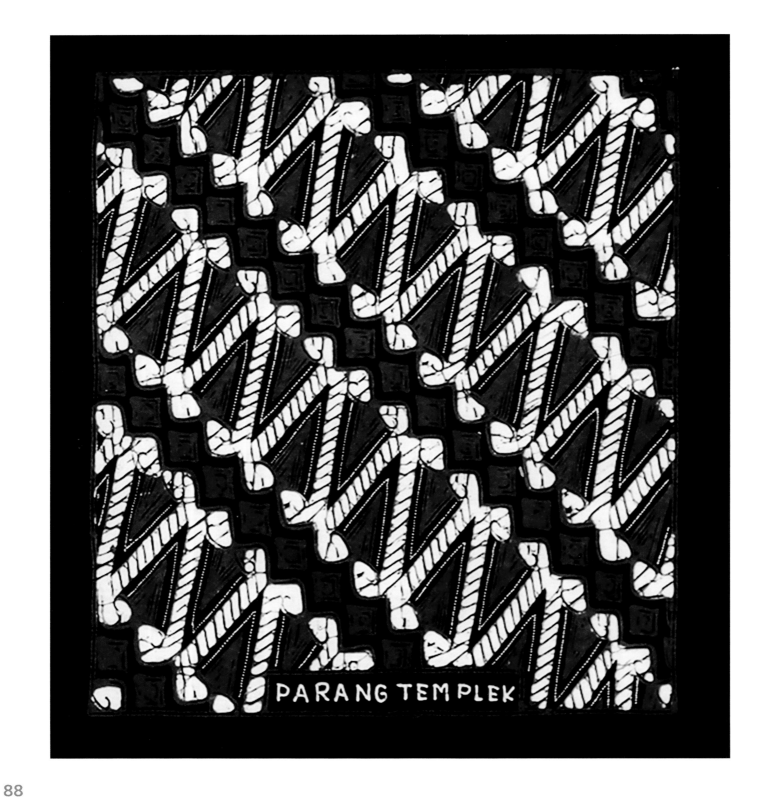

PARANG TEMPLEK

88

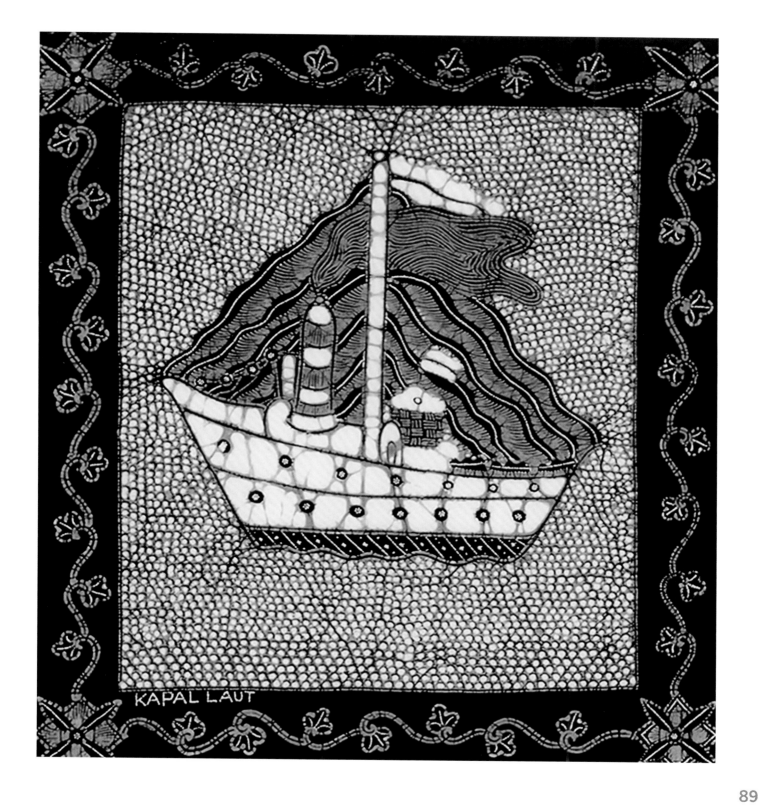

KAPAL LAUT

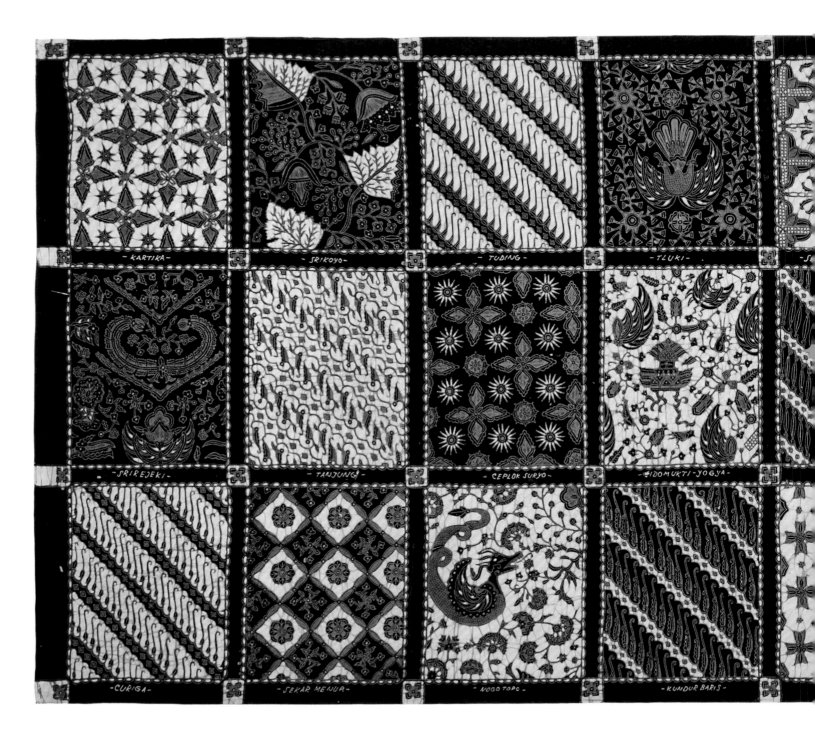

- KARTIKA - - SRIKOYO - - TUDING - - TLUKI -

- SRIREJEKI - - TANJUNG - - CEPLOK SURYO - - SIDOMUKTI - YOGYA -

- CURIGA - - SEKAR MENUR - - NOGO TOPO - - KUNDUR BARIS -

90

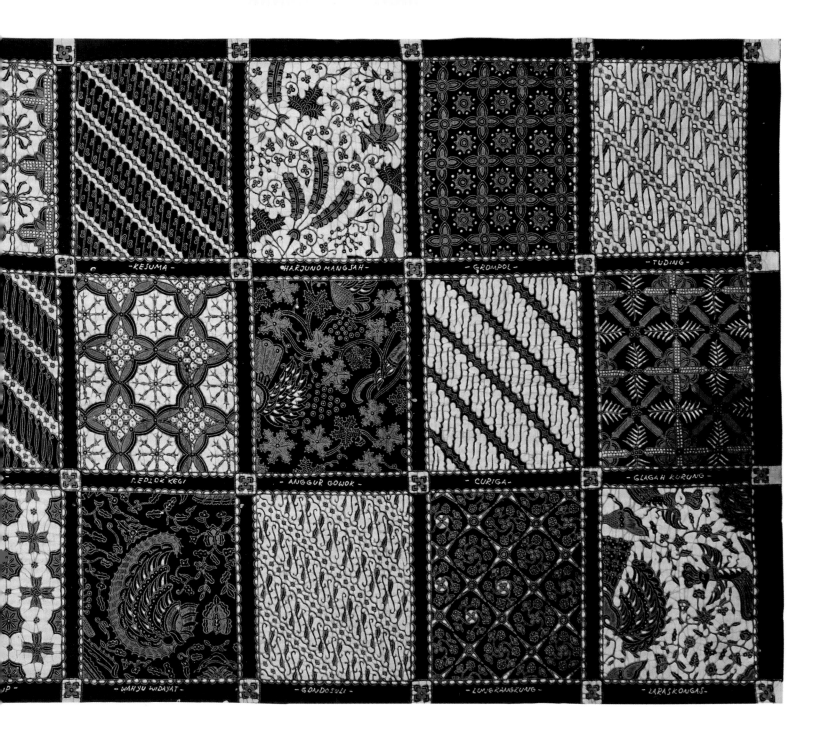

KESUMA — HARJUNO MANGSAH — GROMPOL — TUDING —

CEPLOK KEGI — ANGGUR GOWOK — CURIGA — GLAGAH KURUNG —

WAHYU WIDAYAT — GONDOSULI — LUNG RANGKUNG — LARASKONGAS —

91

Batikbilder

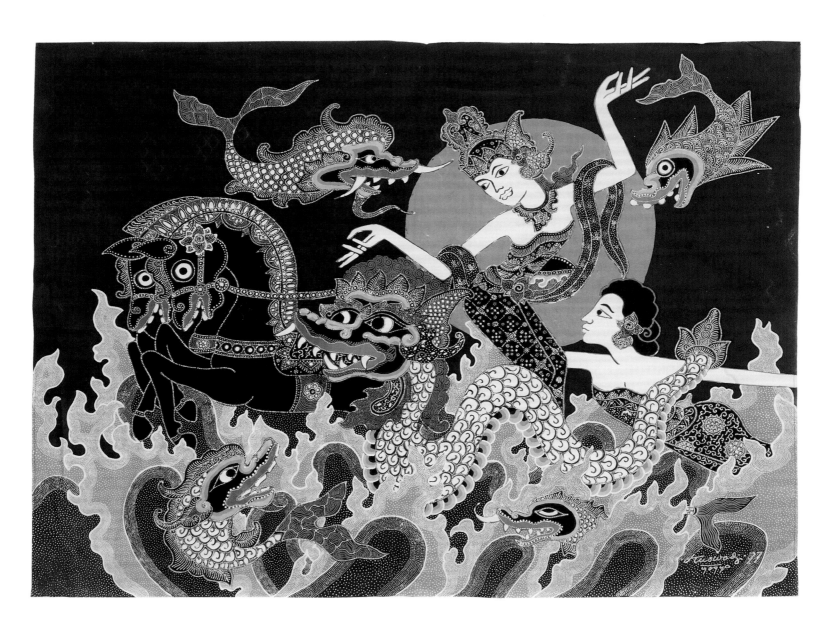

Batikbild vom Künstler Kuswadi aus Yogyakarta in traditioneller Form, 92 x 70 cm, Baumwolle.

Batik picture by artist Kuswadi, Yogyakarta, traditional form, 92 x 70 cm, cotton.

Batikbild vom Künstler Amryaia aus Yogyakarta, 51 x 51 cm, Baumwolle. Batik picture by artist Amryaia, Yogyakarta, 51 x 51 cm, cotton.

Batikbild von einem Batikkünstler aus Yogyakarta, 47 x 46 cm, Baumwolle. **Batik picture** by an artist from Yogyakarta, 47 x 46 cm, cotton.

Batikbild von einem Batikkünstler aus Yogyakarta, 93 x 65 cm, Baumwolle.　**Batik picture** by an artist from Yogyakarta, 93 x 65 cm, cotton.

Batik, welche von Touristen gerne gekauft wird.
42 x 105 cm, Baumwolle, Yogyakarta, Java.

Batik that tourists like to buy.
42 x 105 cm, cotton, Yogyakarta, Java.

97

Batik von Brigitte Aichhorn-Kosina, 44 x 36 cm,
auf Flanell mit wasserlöslichen Holzbeizen.

Batik picture by Brigitte Aichhorn-Kosina, 44 x 36 cm,
on flannel with water-based wood stain.

Batikbild von Brigitte Aichhorn-Kosina, 41 x 30 cm,
auf Seide mit wasserlöslichen Holzbeizen.

Batik picture by Brigitte Aichhorn-Kosina, 41 x 30 cm,
on silk with water-based wood stain.

Batikbild von Brigitte Aichhorn-Kosina, 32 x 37 cm,
auf Rohseide mit wasserlöslichen Holzbeizen.

Batik picture by Brigitte Aichhorn-Kosina, 32 x 37 cm,
on raw silk with water-based wood stain.

Batikbild von Brigitte Aichhorn-Kosina, 34 x 36 cm, auf Baumwolle mit wasserlöslichen Holzbeizen.

Batik picture by Brigitte Aichhorn-Kosina, 34 x 36 cm, on cotton with water-based wood stain.

Batik der Miaos in Südchina

Wo sind die Wurzeln der Batik zu suchen?

Nach einer Sage vom Stamm der *Buyi*, einer der ethnischen Gruppen der *Miao* in Südchina, ließ eine Biene einen Tropfen Wachs auf einen Stoff, den ein Mädchen gerade färbte, fallen und diese Stelle blieb weiß! Dadurch hat sie die Eigenschaften des Bienenwachses als Reservierungsmittel erkannt.

Ursprünglich wurde ein Stoff auf die Oberfläche von Vasen oder Trommeln, deren Vertiefungen mit flüssigem Wachs gefüllt wurden, aufgelegt und das Wachs setzte sich auf dem Stoff ab und gab das Motiv als Negativ wieder, also eine Art „Stempel". Später wurde das Holz der Trommeln durch Bronze ersetzt. Der Stoff wurde zwischen zwei Platten gepresst, von denen eine geformt war und die Vertiefungen mit Wachs gefüllt wurden. Dies war eine Art Stempeldruck. Später hat sich in Südchina auch die sogenannte Messertechnik (*ladao* = Wachs oder Messer) entwickelt. Die Muster werden vorerst auf dem Stoff mit Kreide vorgezeichnet und das Wachs dann mit kleinen Messern aufgetragen. Am Ende eines kleinen Griffes aus Bambus werden zwei oder mehr dreieckige Klingen in einem Abstand so angebracht, dass dazwischen das flüssige Wachs aufgenommen werden kann. Je nach Muster braucht man also verschiedene Messersortimente.

Das Wachs ist tierischer oder pflanzlicher Herkunft. Das pflanzliche Wachs wird aus dem Weißwachsbaum (*Bailashu*) oder aus dem Öl des Ahornbaums gewonnen. Der Stoff wird sooft in das Farbbad getaucht, bis der gewünschte Farbton erreicht ist. Zum Schluss wird das Wachs ausgekocht. Für mehrfarbige Arbeiten muss derselbe Vorgang für jeden Farbgang wiederholt werden.

Als Farbstoff kommt vorwiegend Indigo zur Anwendung, dieser wird aber auch mit Naturfarben ergänzt, meist mit Rot und Gelb, das aus Blüten und Wurzeln gewonnen wird.

Manche Volksgruppen verwenden auch die Technik des Abbindens oder Abnähens. Die Motive werden zuerst mit Kreide auf den Stoff aufgetragen und dann sorgfältig gefaltet und fest aneinandergenäht, damit das Eindringen von Farbe verhindert wird. Die reservierten Teile werden dabei punktuell durch einen, die Falten streng zusammenziehenden Heftstich, erzielt.

Miao Batik, South China

Where did batik art originate?

According to a legend from the Buyi tribe (one of the Miao ethnic communities in South China), a bee let a drop of wax fall on a piece of cloth which a girl was dyeing, and this spot remained white. Thus the girl recognised the property of bees-wax as a "resist" in the batik process.

Originally, a piece of fabric was laid over the side of a vase or drum, the hollows in which were filled with molten wax; the wax adhered to the cloth, showing the negative image of the motif, like a stamp. Later, bronze replaced the wooden drum. The fabric was pressed between two plates, one of which was in relief, its hollows filled with wax. The result was a kind of block print.

Then in southern China the so-called „knife technique" was developed (*ladao* = wax or knife). First, the motifs are chalked out on the fabric, then the wax is applied with small knives. Two or more triangular blades are fixed on a small bamboo handle so as to take up the molten wax. Depending on the pattern, different sets of knives are needed.

The wax comes from animals or plants. The latter is extracted from the Chinese ash-tree (*bailashu*) or from the oil of the maple tree. Originally, the fabric – cotton or linen – was hand-woven. Now much finer, machine-made cotton fabrics allow correspondingly more refined patterns.

The fabric is dipped in the dye bath several times, until the desired shade of colour has been obtained. Finally, the wax is boiled out. For multi-coloured batiks, this process is repeated for each dye bath.

The main dye used is indigo, which is also mixed with natural colours, mostly red and yellow, extracted from flowers and roots.

Some ethnic groups also use tying or sewing methods. The motifs are chalked out on the fabric, which is then folded and sewn tightly in order to prevent the dye from soaking through. The resist areas are produced by pulling the fabric together tightly with running stitch.

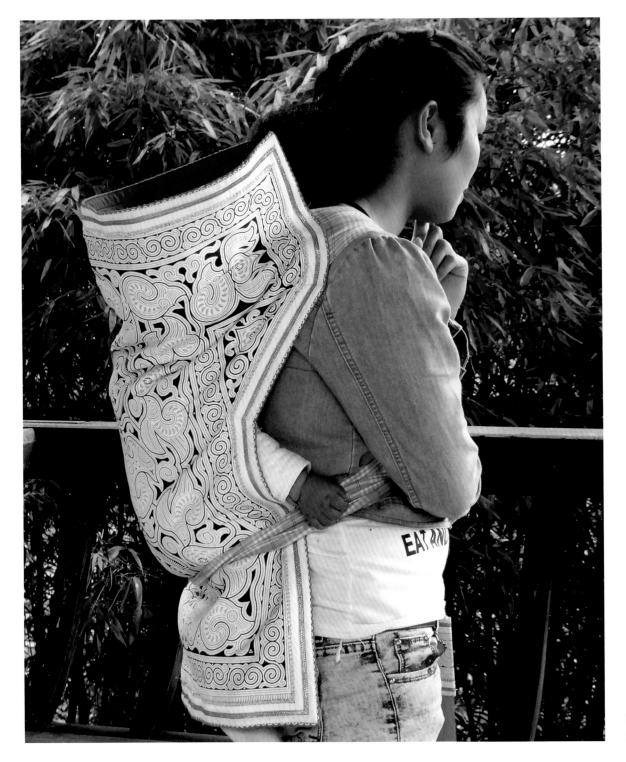

Miaofrau mit Baby im Tragetuch.
Miao woman with baby in sling.

Miaofrau beim Auftragen des Wachses mit dem Messerchen.
Miao woman applying the wax on the fabric with a batik knife.

Ein Messerset zum Auftragen des Wachses.
A set of batik knives for applying wax.

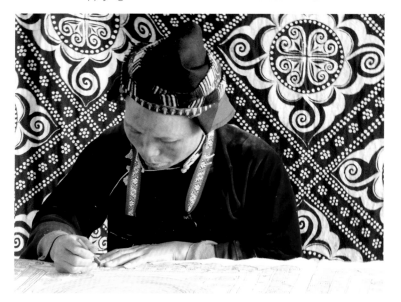

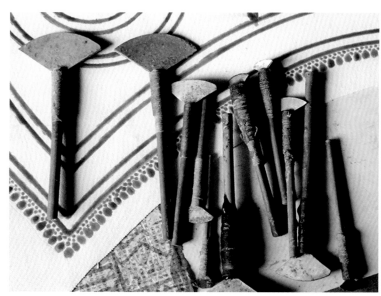

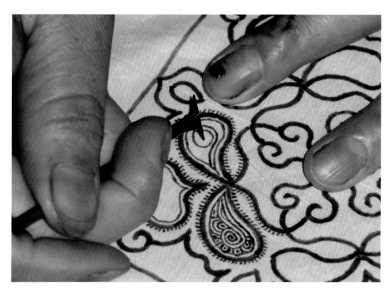

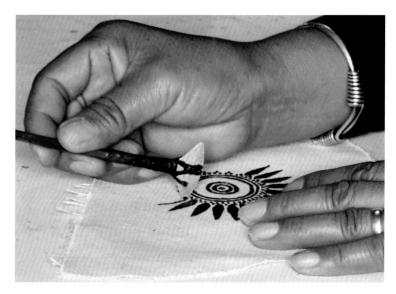

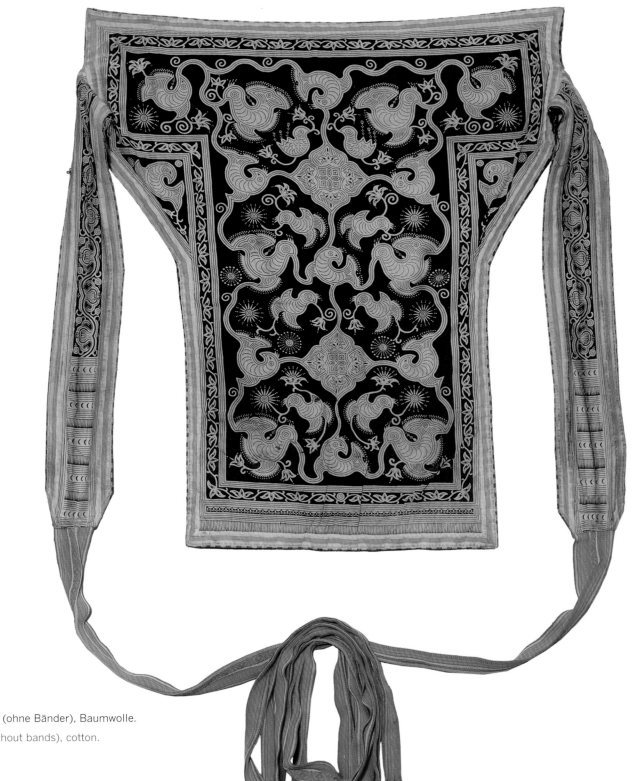

Babytragetuch, 62 x 72 cm (ohne Bänder), Baumwolle.

Baby sling, 62 x 72 cm (without bands), cotton.

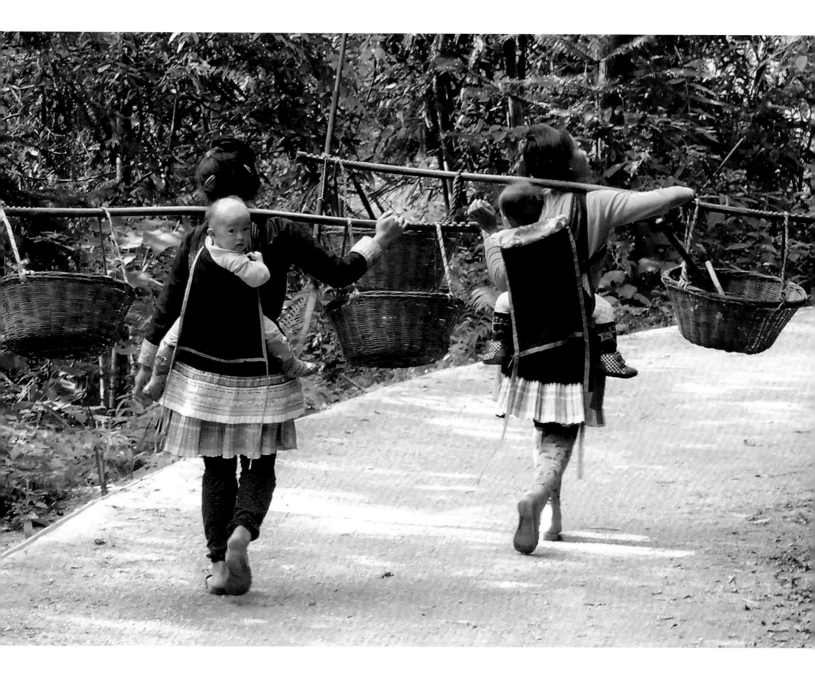

Miaofrauen auf dem Weg zur Arbeit mit ihren Babys im Tragetuch.

Miao women on their way to work with their babies in slings.

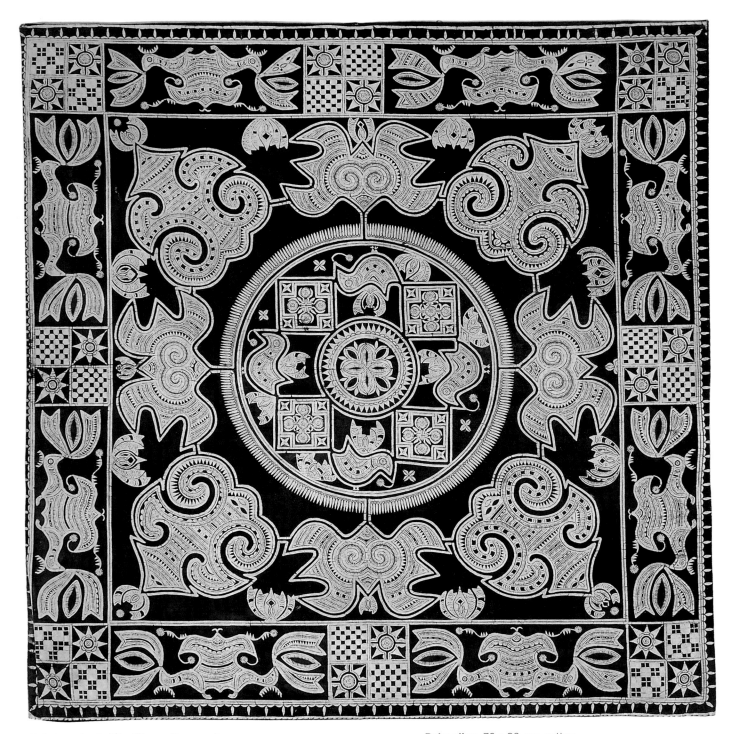

Babytragetuch, 76 x 82 cm, Baumwolle.

Baby sling, 76 x 82 cm, cotton.

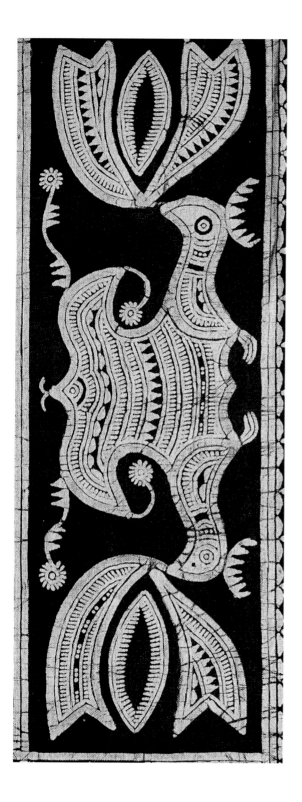
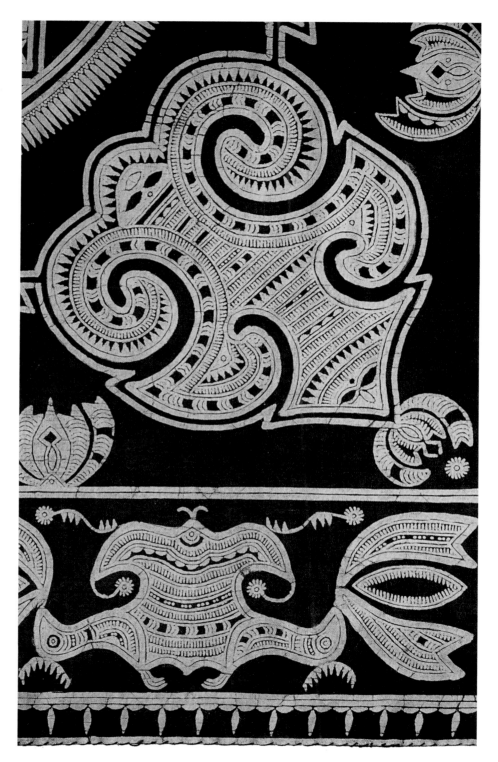

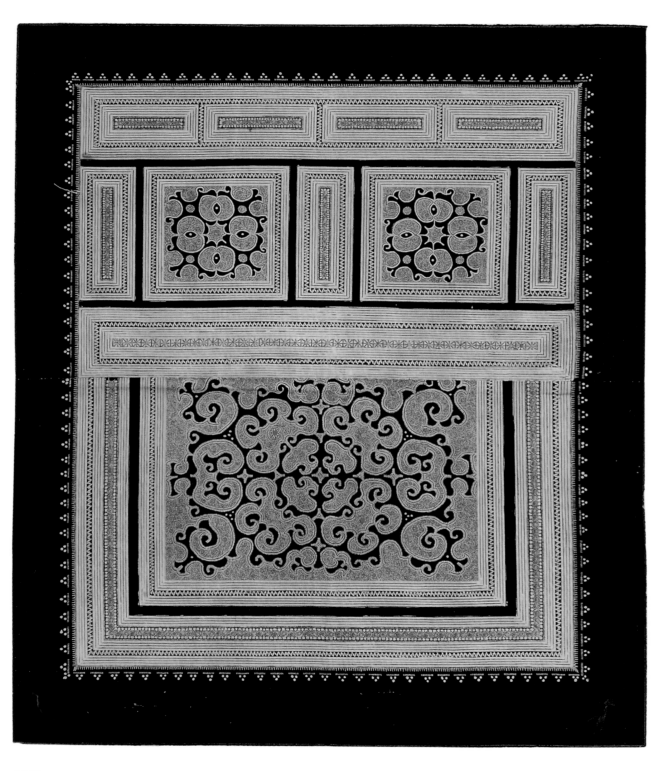

Babytragetuch,
63 x 53 cm,
Baumwolle.

Baby sling,
63 x 53 cm,
cotton.

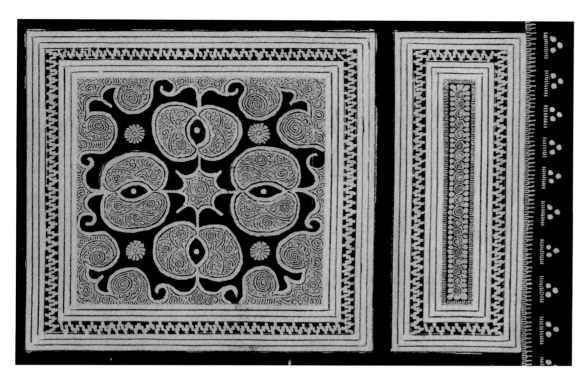

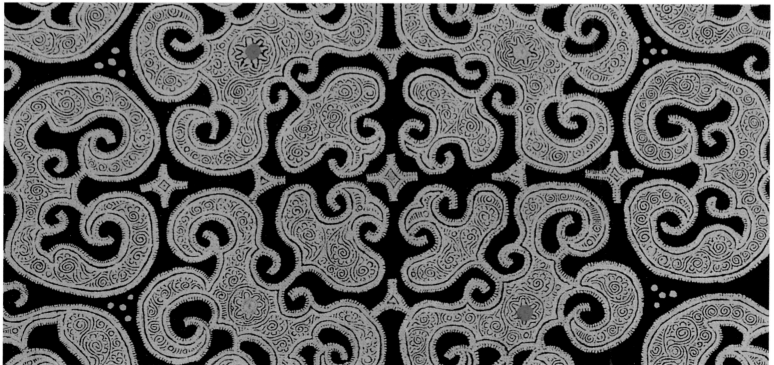

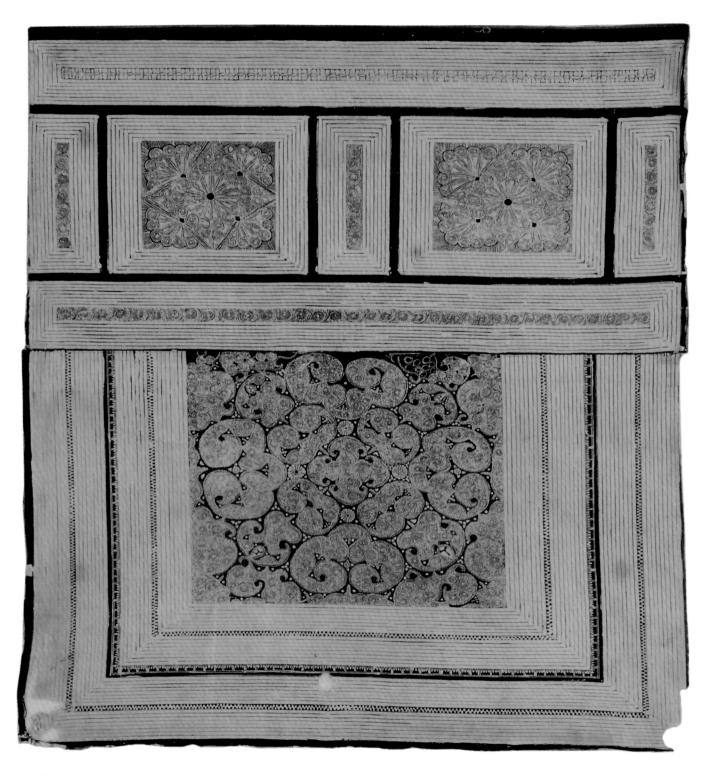

Babytragetuch, 58 x 52 cm, Baumwolle.

Baby sling, 58 x 52 cm, cotton.

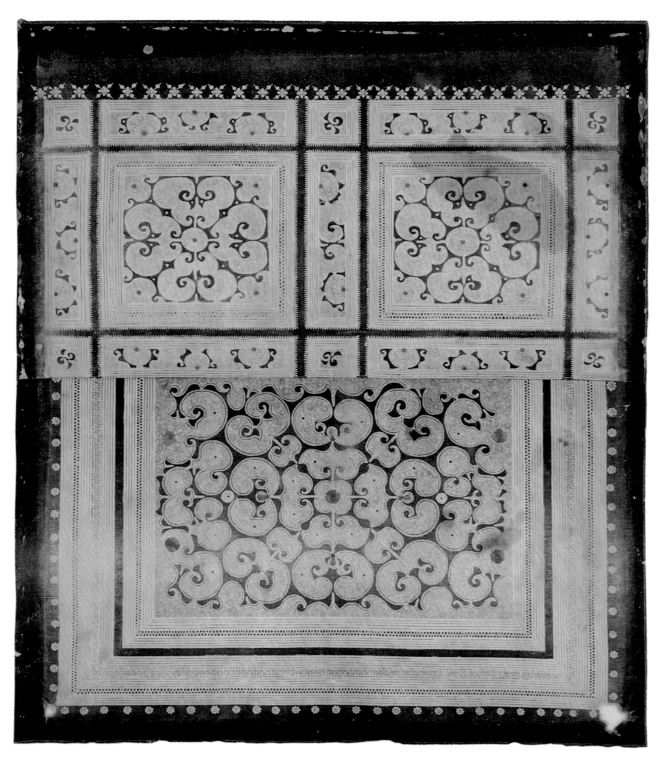

Babytragetuch,
53 x 64 cm,
Baumwolle.

Baby sling,
53 x 64 cm, cotton.

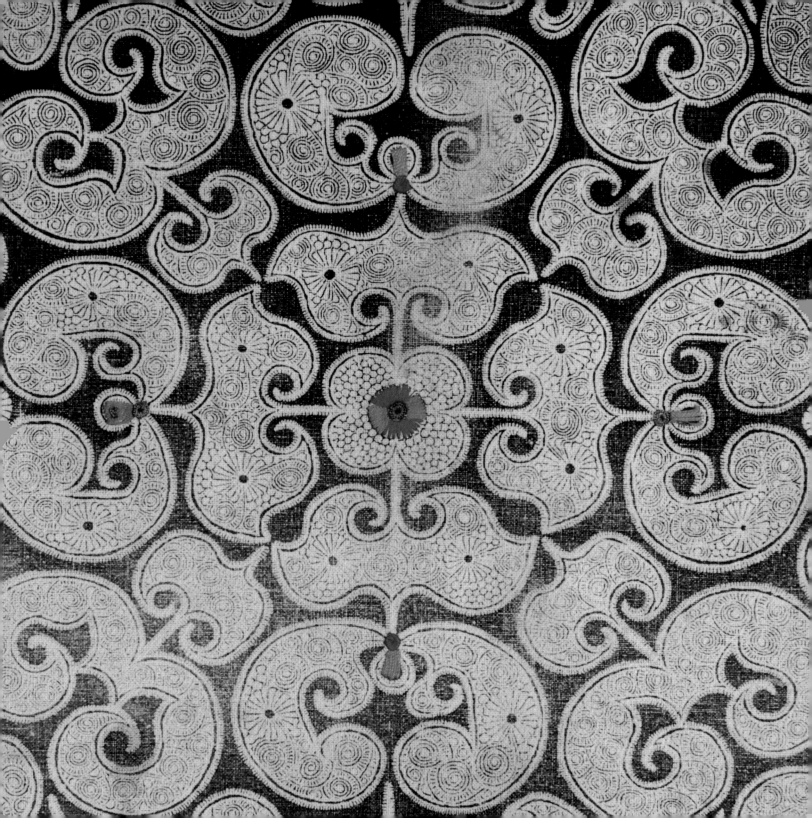

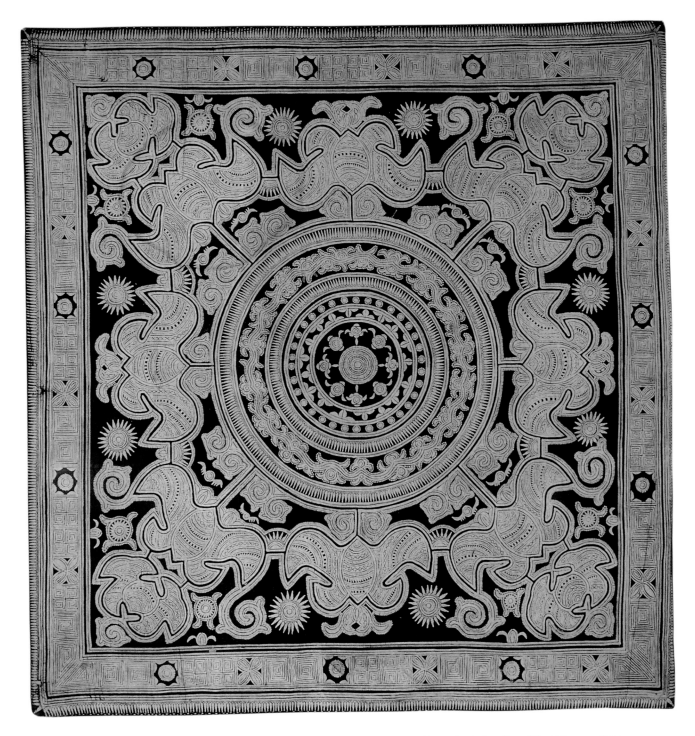

Teil eines Babytragetuchs, 76 x 82 cm, Baumwolle.

Part of a baby sling, 76 x 82 cm, cotton.

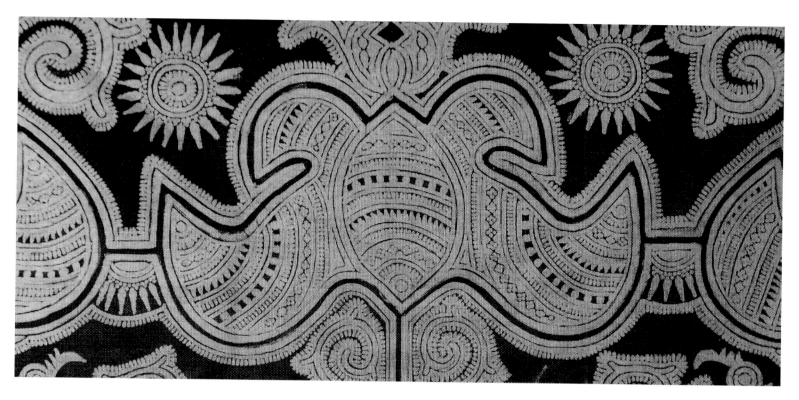

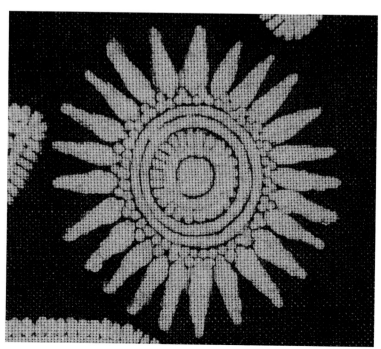

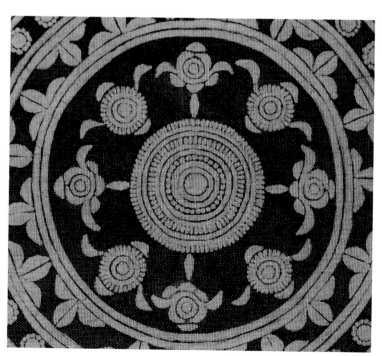

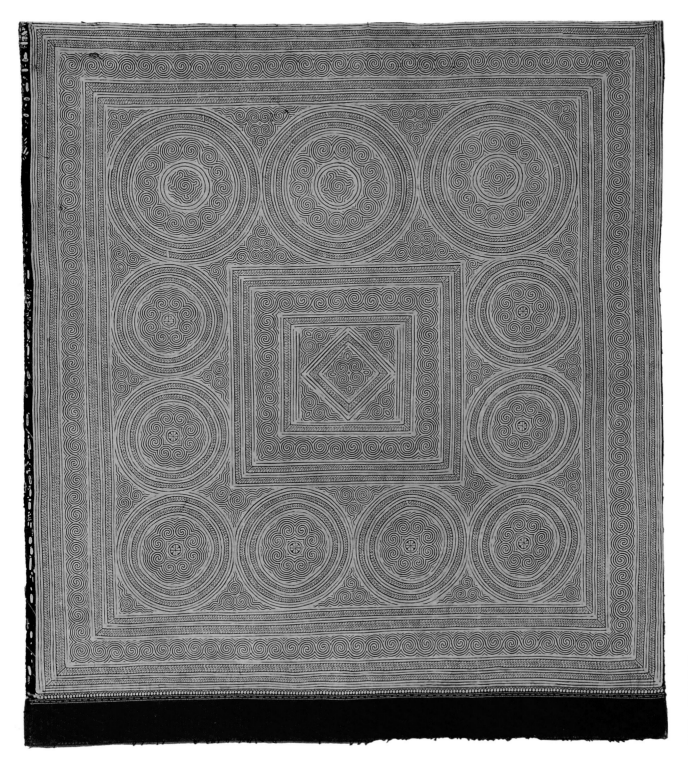

**Rückenteil
eines Kleides,**
76 x 82 cm,
Baumwolle.

Back of a dress,
76 x 82 cm, cotton.

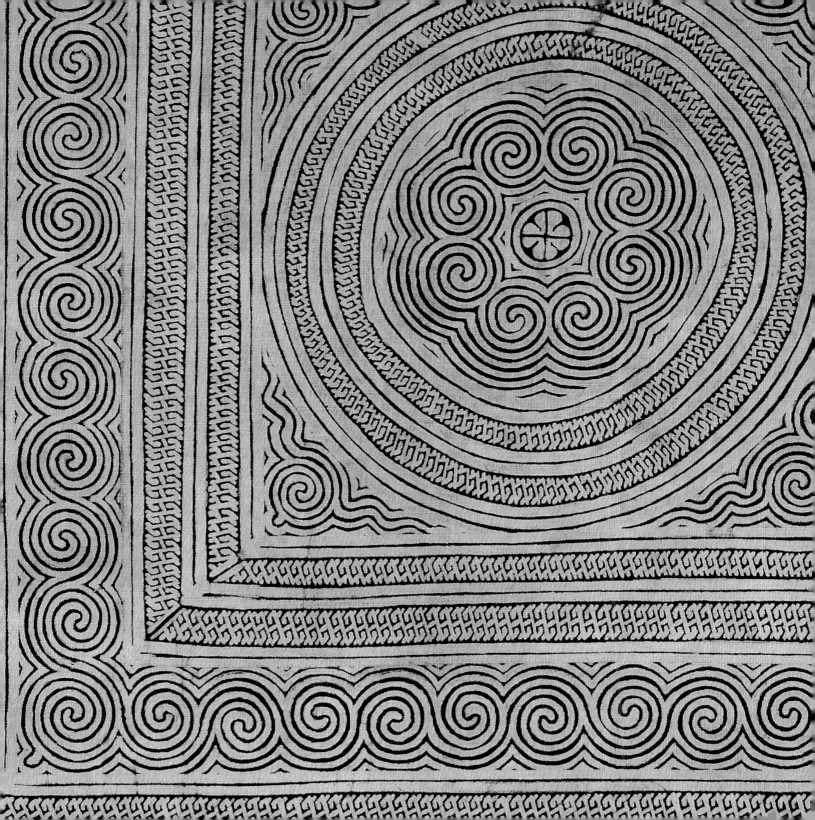

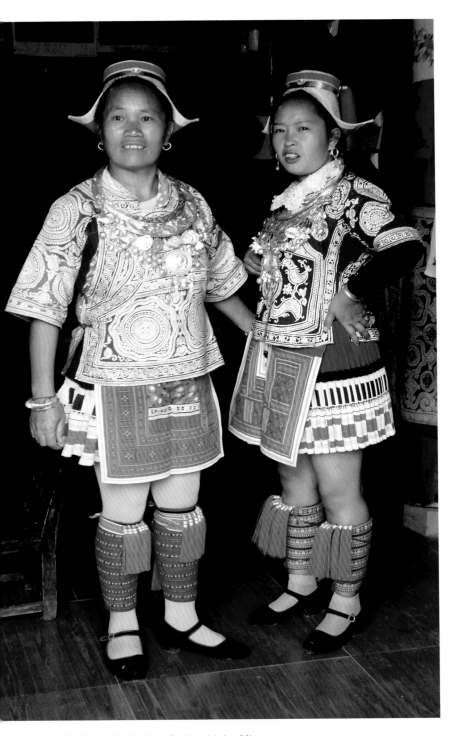

Links: Batiktracht. **Rechts:** Festtracht der Miaos.

Left: Batik traditional costume. **Right:** Ceremonial dress of the Miaos.

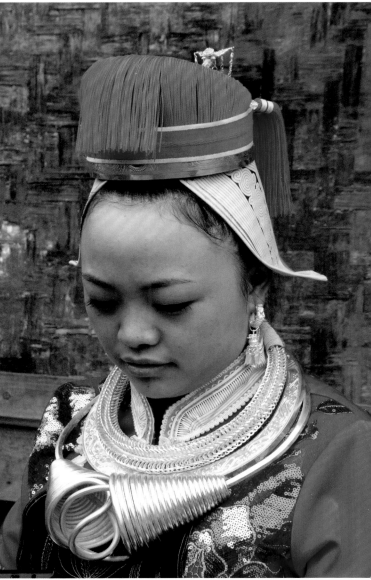

Links: Haube mit Batikmuster.
Rechts: Miaomädchen mit typischer Haube und Halsschmuck.

Left: Cap with batik pattern.
Right: Miao girl with typical cap and necklace.

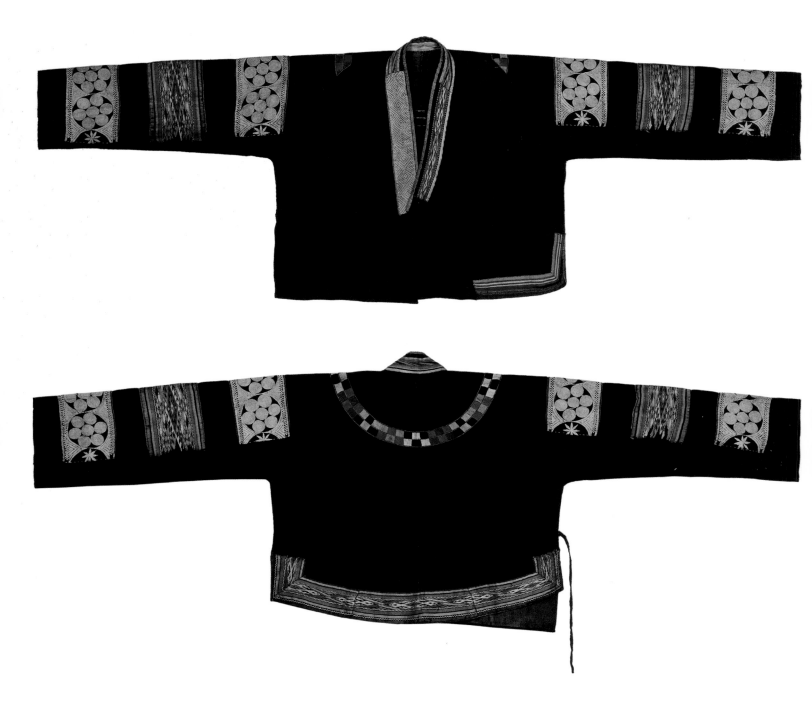

Jacke, Vorder- und Rückseite. 57 cm Jackenlänge,
153 cm gesamte Ärmelbreite. Baumwolle.

Jacket, front and back. 57 cm length,
width (with sleeves) 153 cm, cotton.

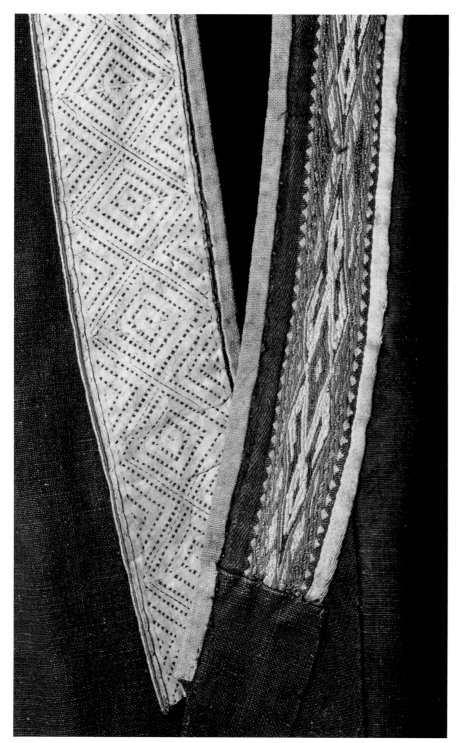

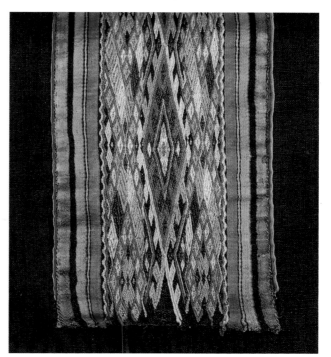

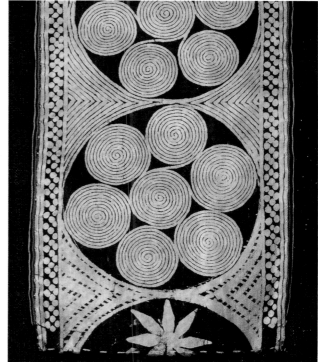

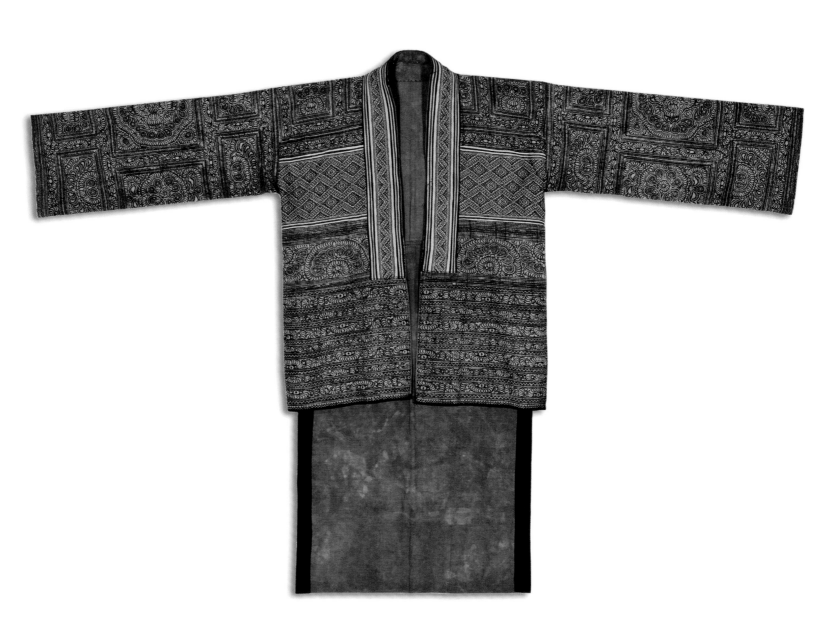

Jacke, Vorderseite. 69 cm Jackenlänge, 130 cm gesamte Ärmelbreite. Baumwolle. Gegenüberliegende Seite: Rückseite.

Jacket, front. 69 cm length, width (with sleeves) 130 cm. Cotton. Opposite: Back.

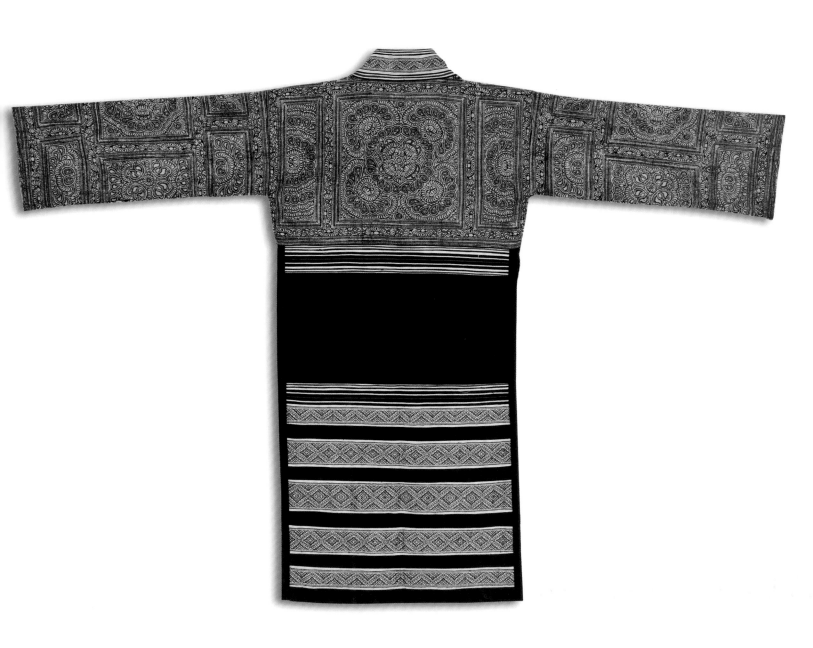

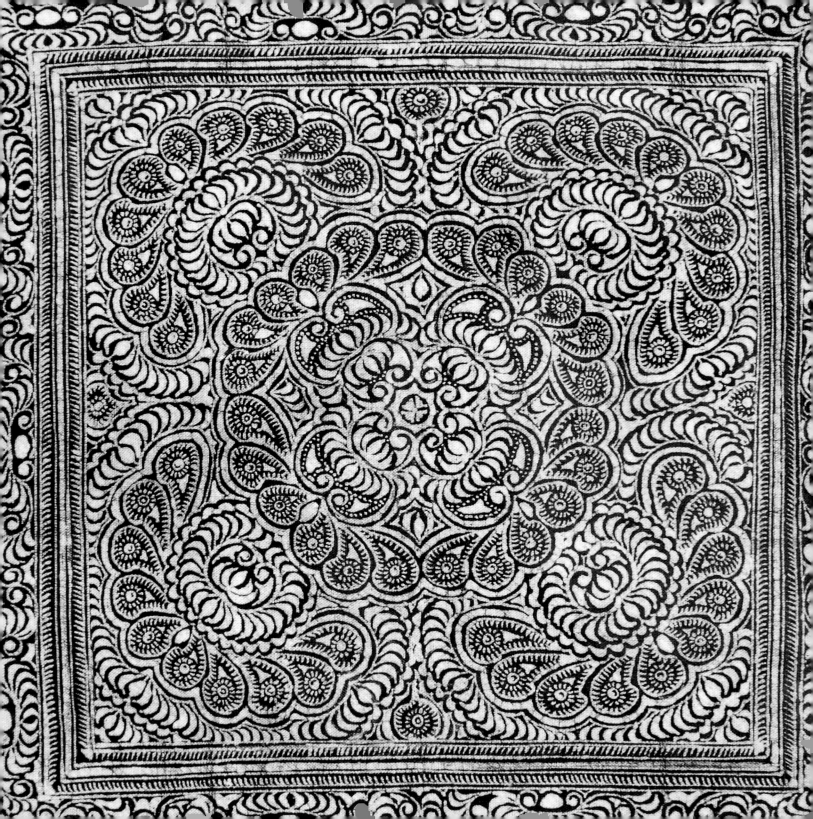

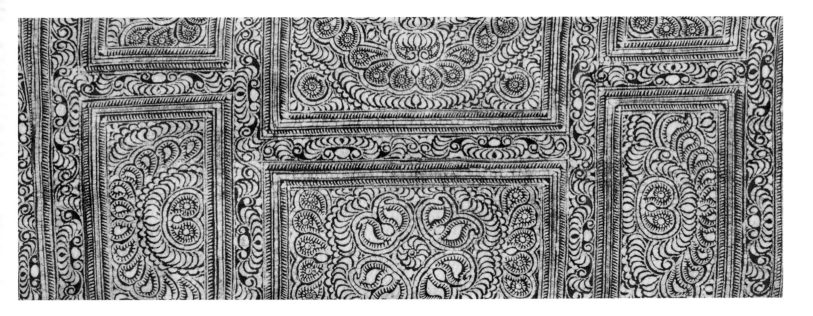

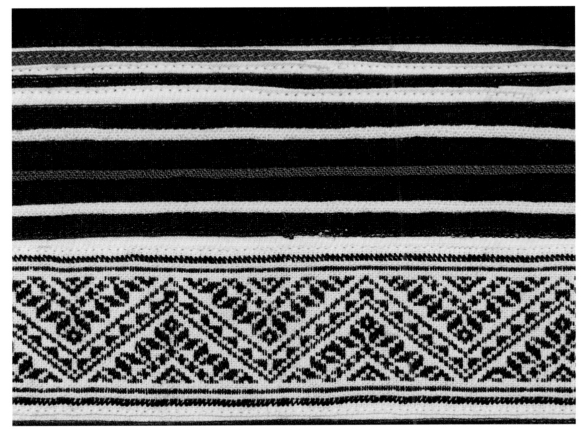

Details
Links: Rückseite, oben: Ärmel,
rechts: Rückseite Bordüre.

Details
Left: back, above: sleeve,
Right: back, border.

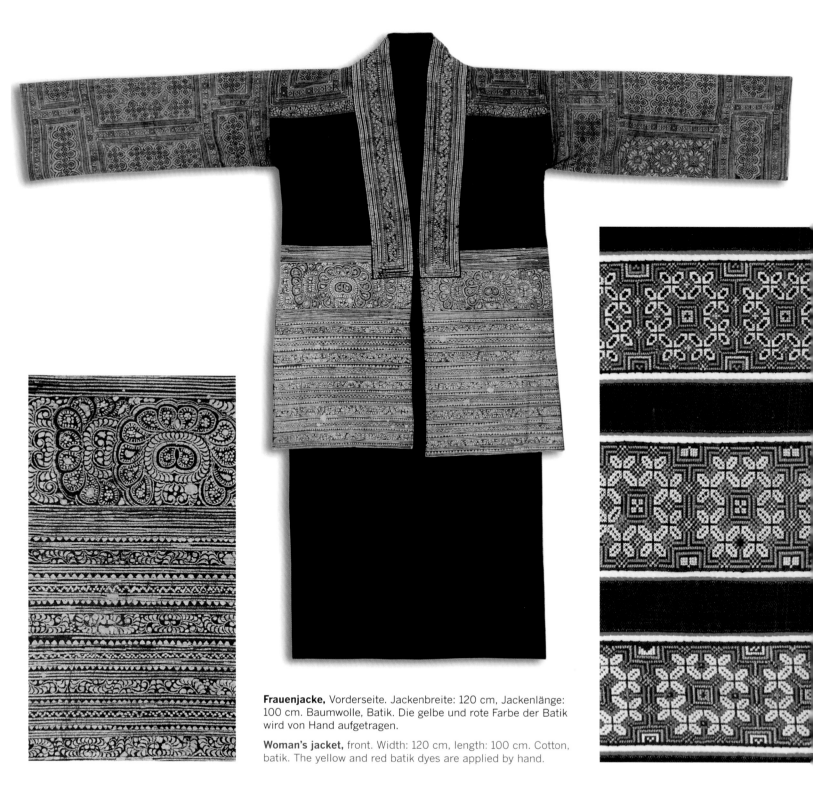

Frauenjacke, Vorderseite. Jackenbreite: 120 cm, Jackenlänge: 100 cm. Baumwolle, Batik. Die gelbe und rote Farbe der Batik wird von Hand aufgetragen.

Woman's jacket, front. Width: 120 cm, length: 100 cm. Cotton, batik. The yellow and red batik dyes are applied by hand.

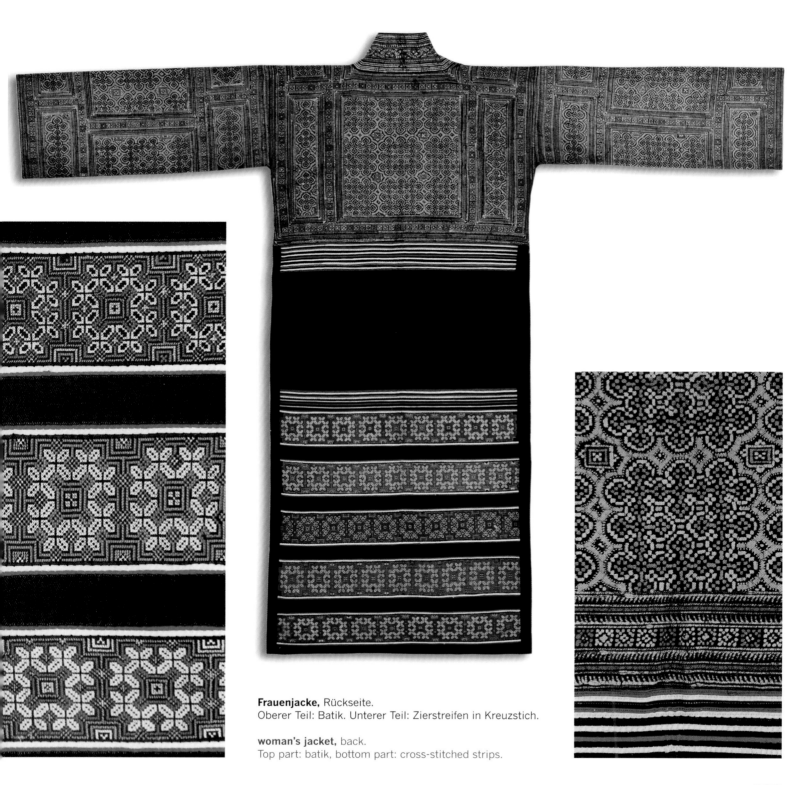

Frauenjacke, Rückseite.
Oberer Teil: Batik. Unterer Teil: Zierstreifen in Kreuzstich.

woman's jacket, back.
Top part: batik, bottom part: cross-stitched strips.

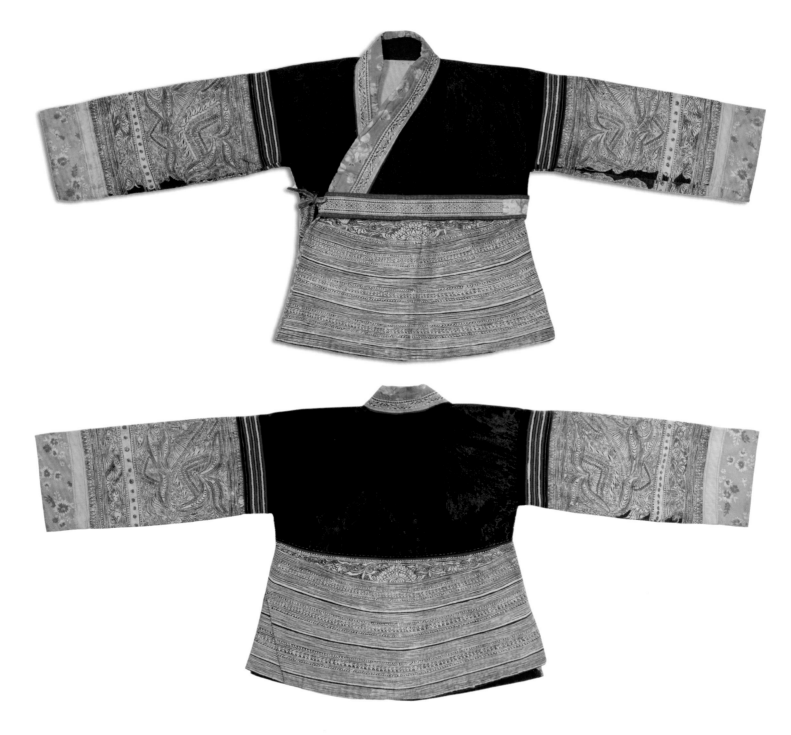

Jacke, Länge 55 cm, gesamte Armbreite 120 cm, Baumwolle.
Gegenüberliegende Seite oben: Ärmeldetail, unten: Detail der Rückseite.

Jacket, length 55 cm, width (with sleeves) 120 cm, cotton.
Opposite page top: sleeve detail, bottom: detail of the back.

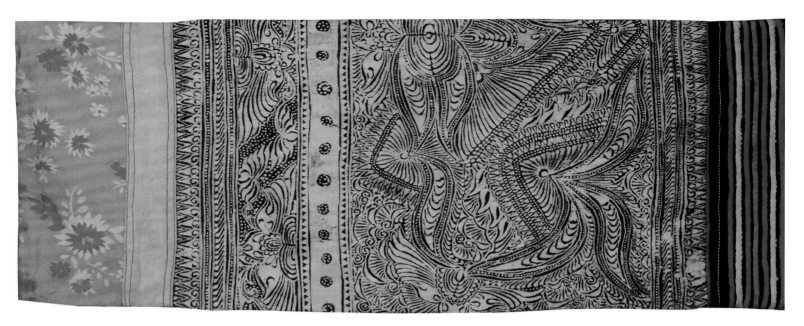

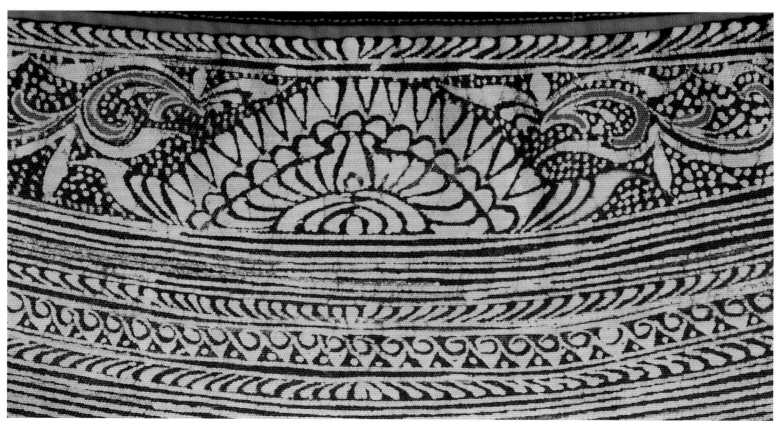

Faltenrock in Wachstechnik und Kreuzstich, Baumwolle.

Pleated skirt, wax-resist dyeing, cross stitch, cotton.

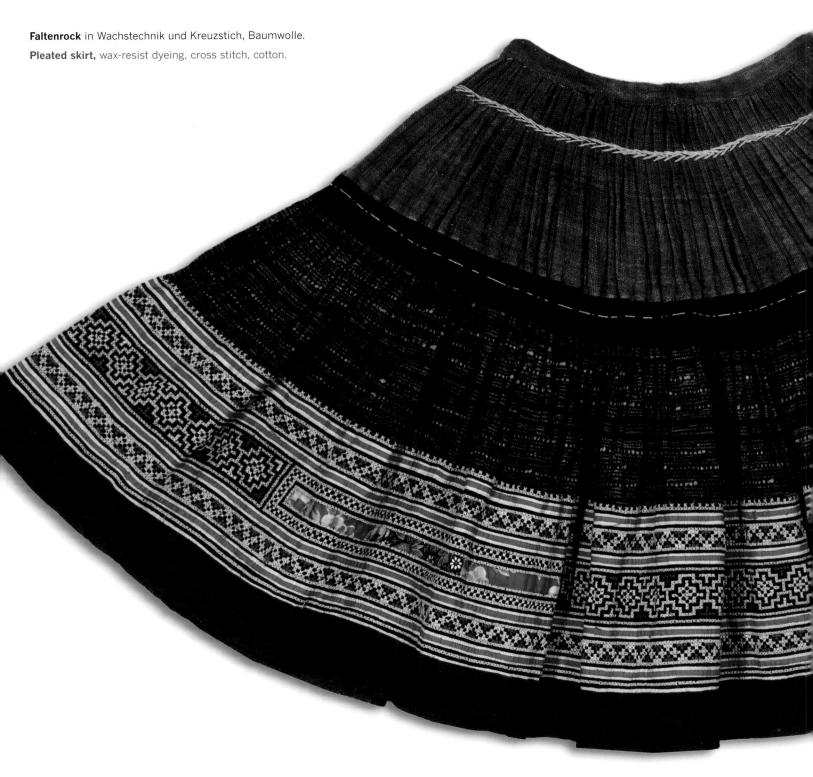

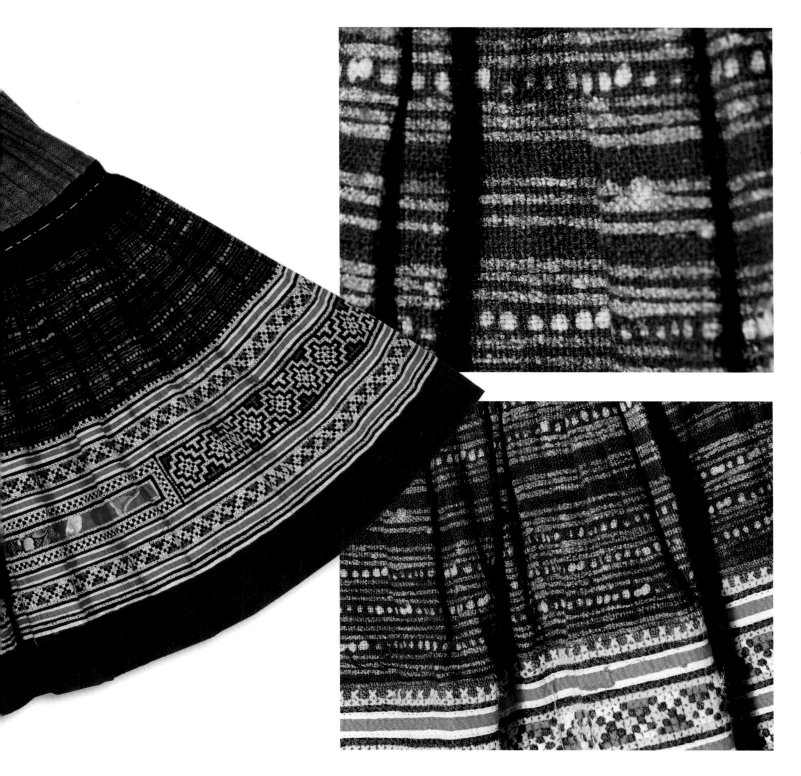

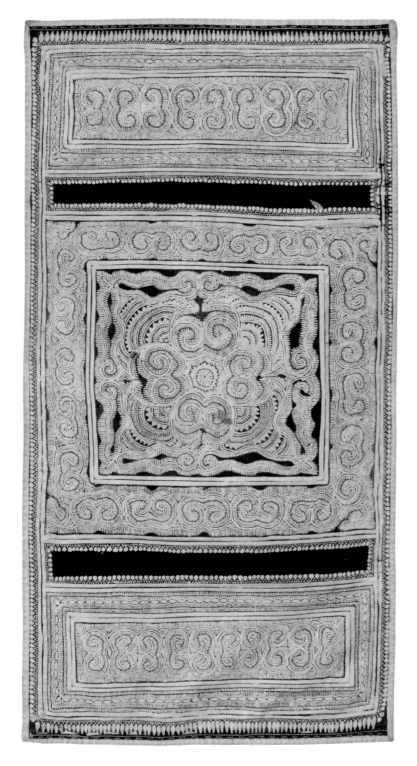

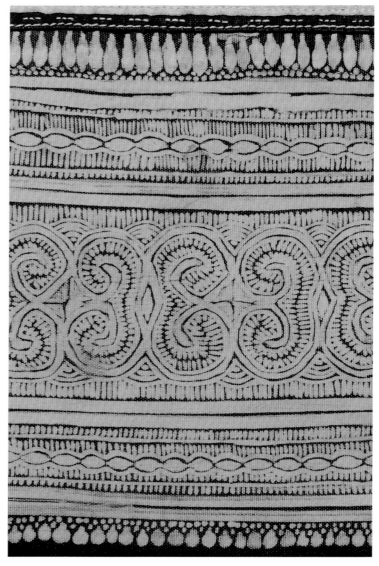

Kopfbedeckung, 25 x 50 cm, Baumwolle.

Head-dress, 25 x 50 cm, cotton.

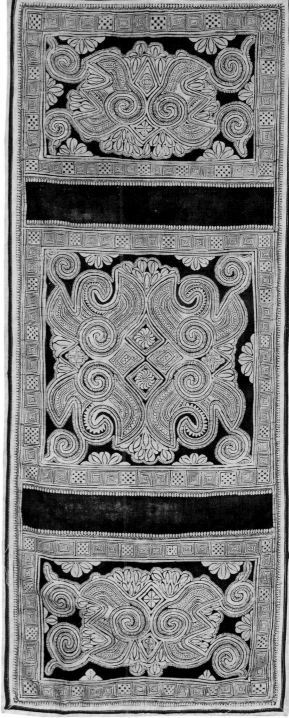

Kopfbedeckung, 32 x 84 cm, Baumwolle.

Head-dress, 32 x 84 cm, cotton.

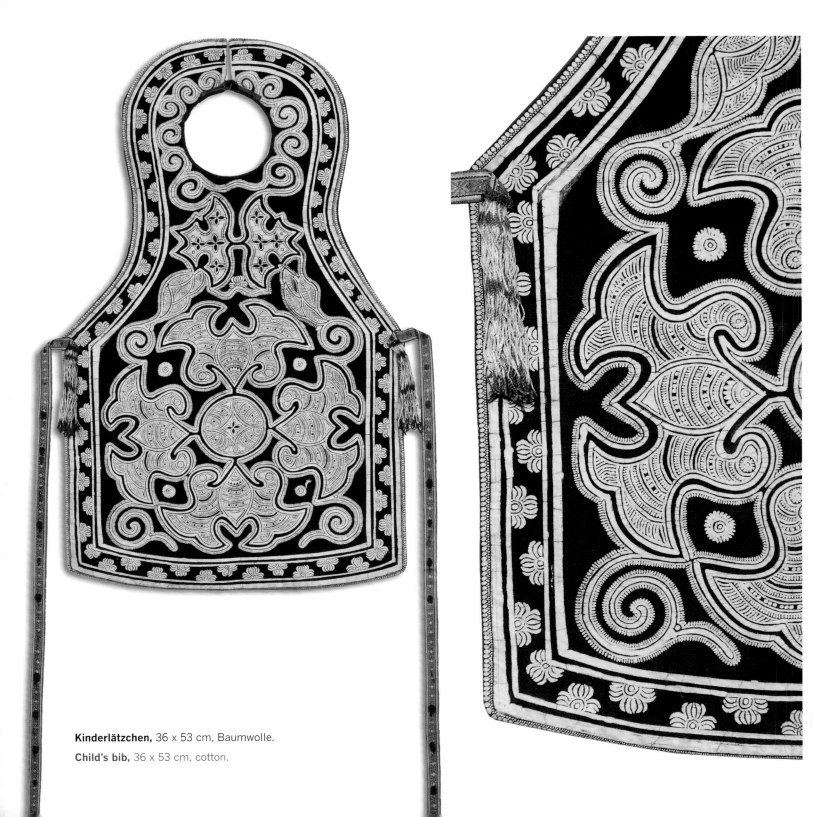

Kinderlätzchen, 36 x 53 cm, Baumwolle.

Child's bib, 36 x 53 cm, cotton.

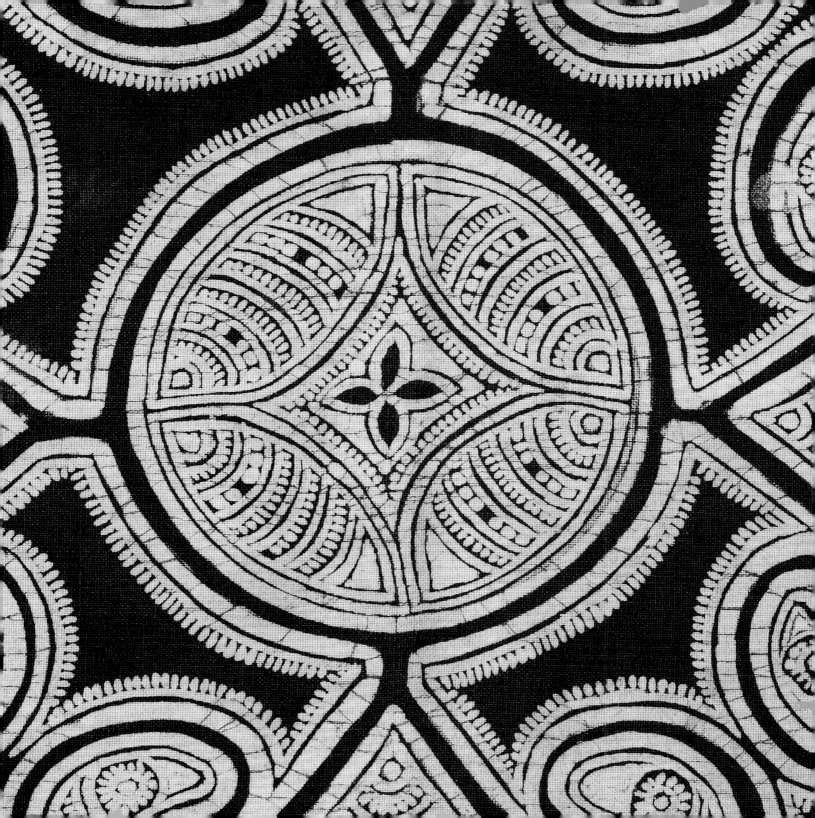

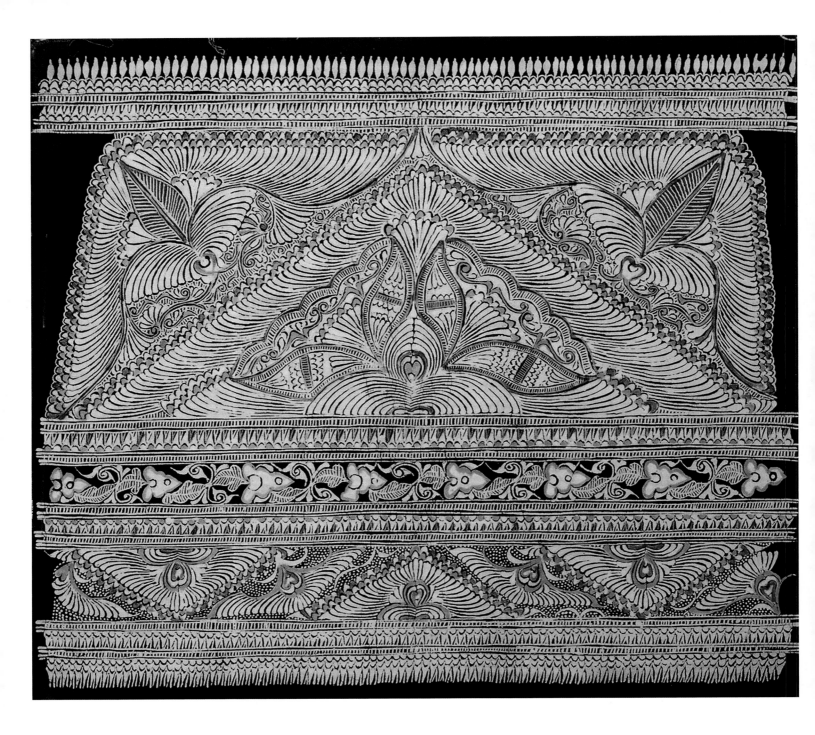

Ausschnitt aus einem Kinderkleid, 38 x 34 cm, Baumwolle.

Detail of a child's dress, 38 x 34 cm, cotton.

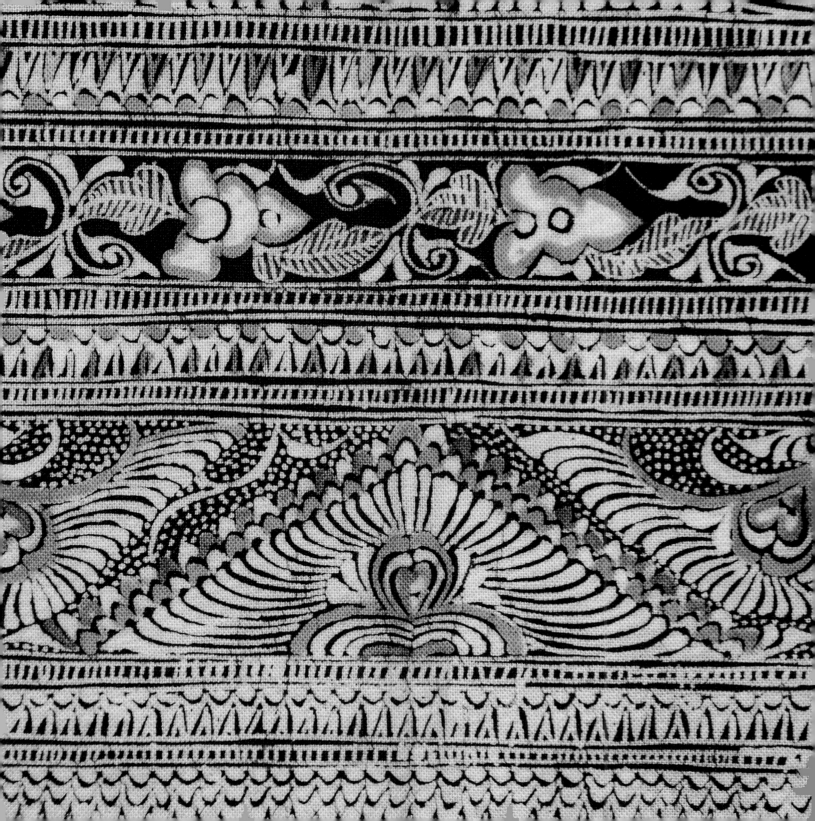

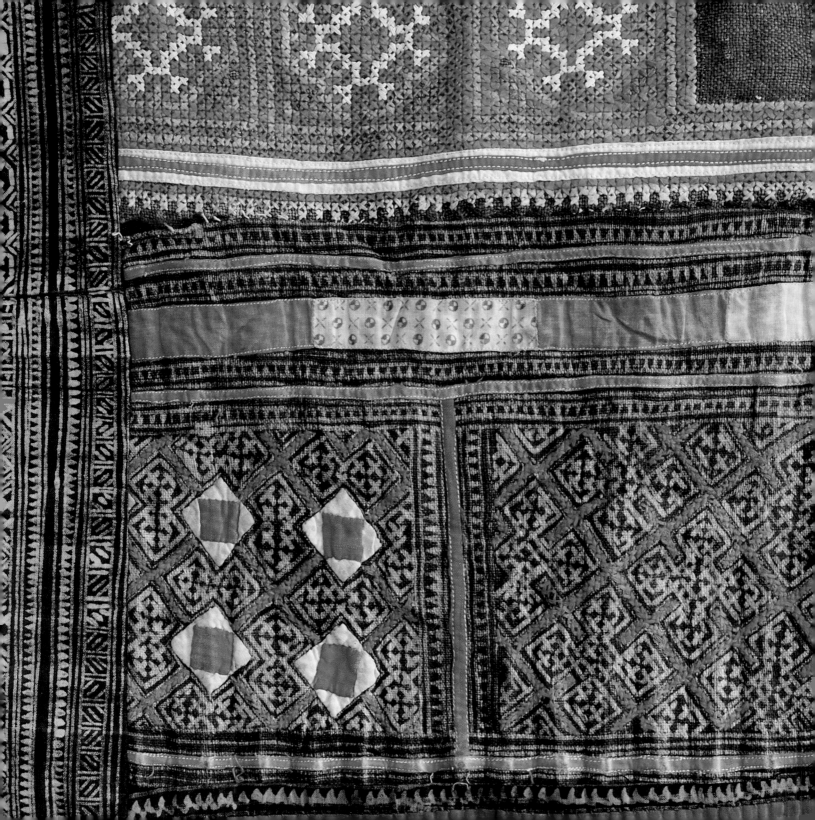

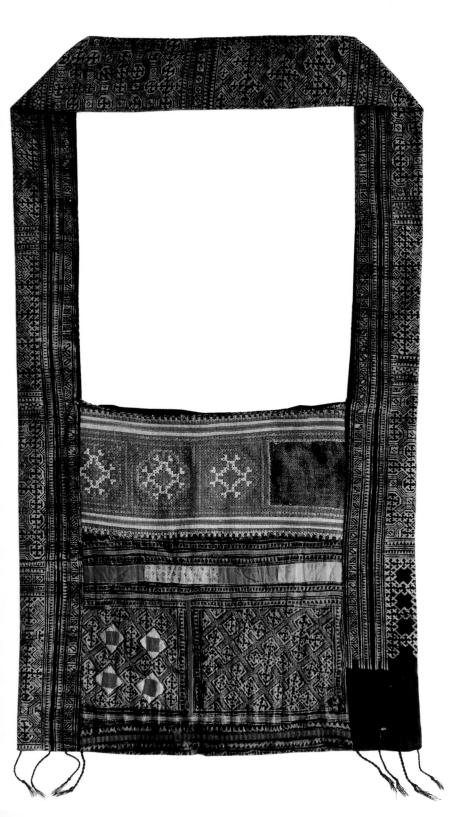

Tasche, 38 x 38 cm (ohne Träger), Baumwolle.
Bag, 38 x 38 cm (without handle), cotton.

Textilmarkt in Kaili. Textile market in Kaili.

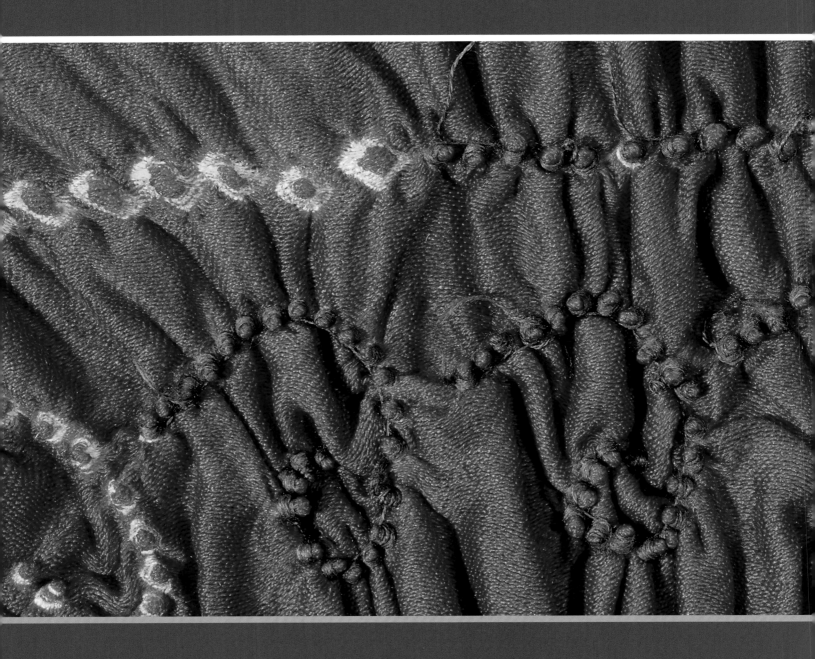

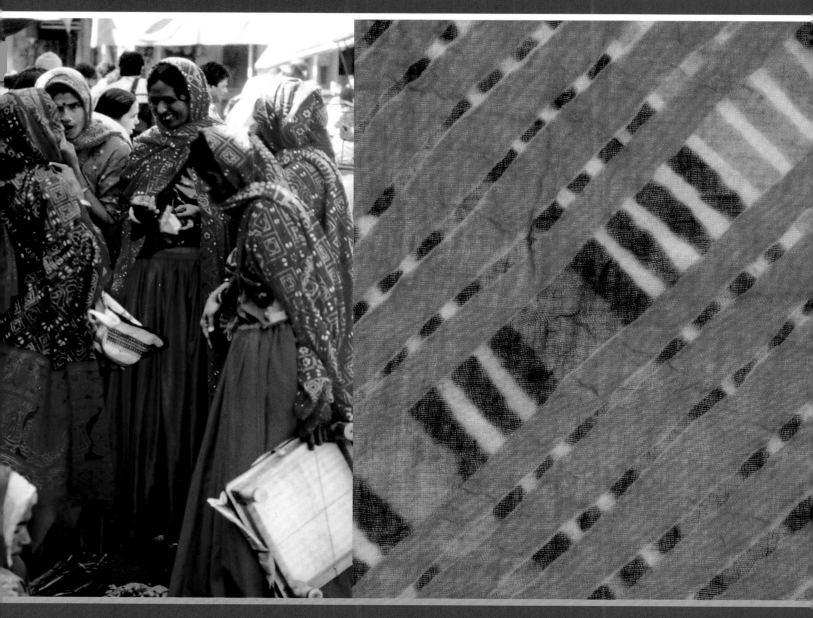

Abbindetechnik

Tie-and-dye method

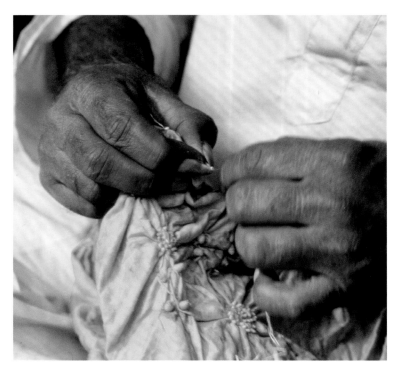

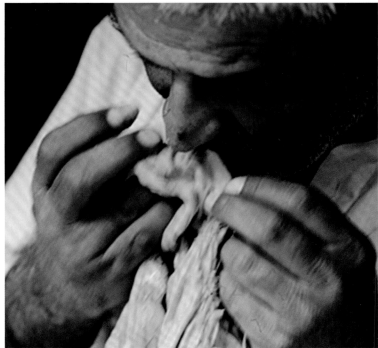

Ein älterer Mann bearbeitet ein *Plangi-Tuch* und verwendet dafür die Zähne.

An elderly man uses his teeth to work on a *plangi* cloth.

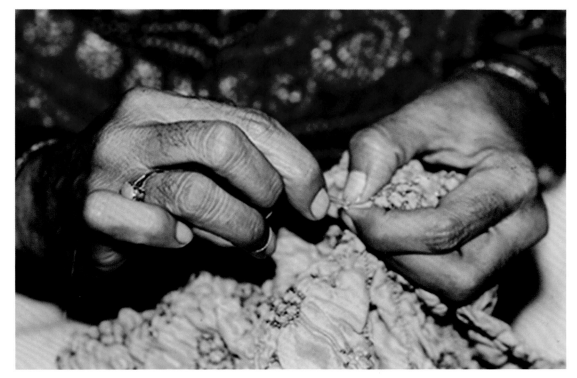

Eine Frau arbeitet an einem *Plangi-Tuch* und verwendet dafür als Hilfsmittel eine Art Fingerhut mit kugelförmiger Spitze. Sie legt den Stoff über die Kugel, wickelt den Faden unterhalb mehrmals um den Stoffe, zieht den Fingerhut heraus und danach den Faden fest.

A woman works on a *plangi* cloth, using a thimble topped with a small ball which is inserted into the cloth. The thread is then wound several times under the ball, the thimble removed and the thread pulled tight.

144

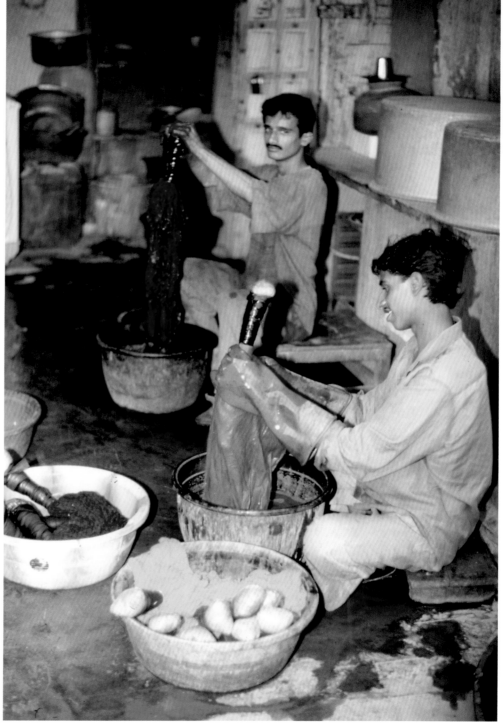

Rechts: Abbinden und Färben ist Männersache.
Oben: Trocknen der Tücher.

Right: Tying and dyeing is men's work.
Above: Drying the cloth.

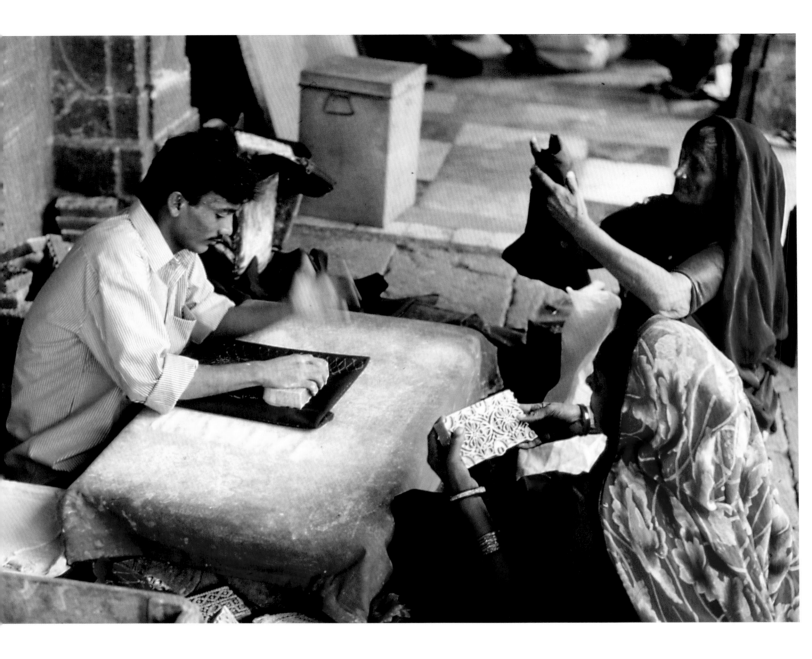

Frauen bringen ihre Stoffe und lassen die Muster
mit Model und Kreide auftragen.

Women bring their fabrics to have the patterns
outlined using a stamp and chalk.

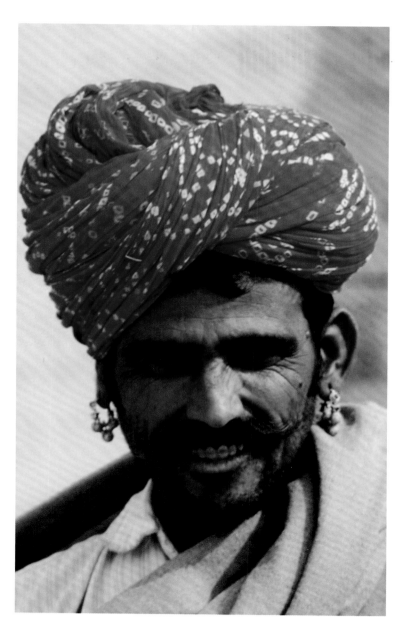

Indischer Mann mit Plangi-Turban.
Rechts sein Hof in der Wüste Thar in Rajasthan.

Indian man wearing a *plangi* turban.
Right: His farmhouse in the Thar Desert in Rajasthan.

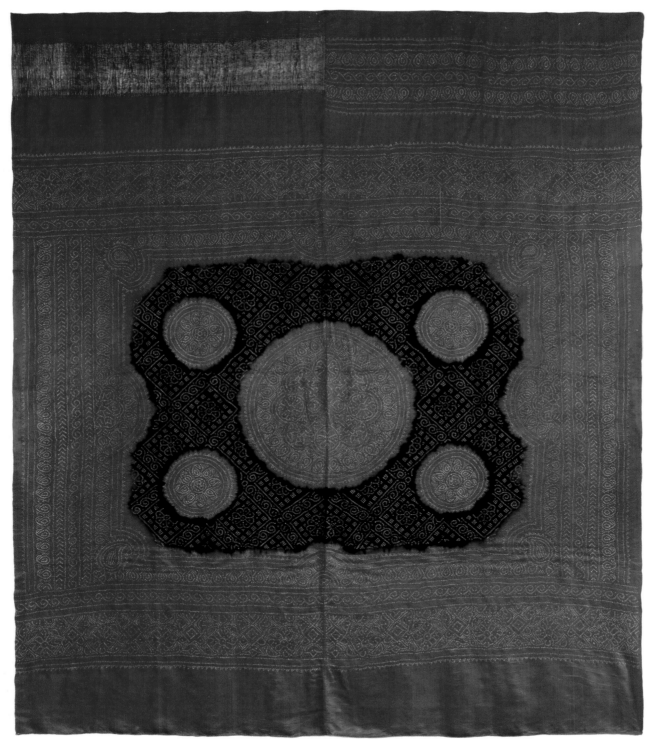

Schultertuch,
153 x 182 cm,
Baumwollbatist,
Gujarat, Indien.

Shawl, 153 x 182 cm,
cotton cambric,
Gujarat, India.

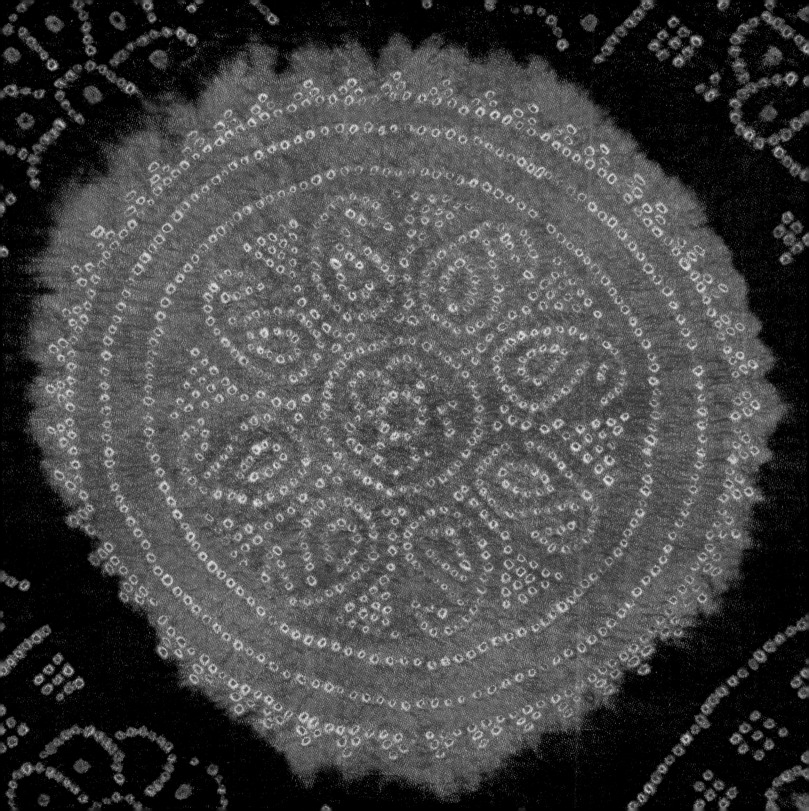

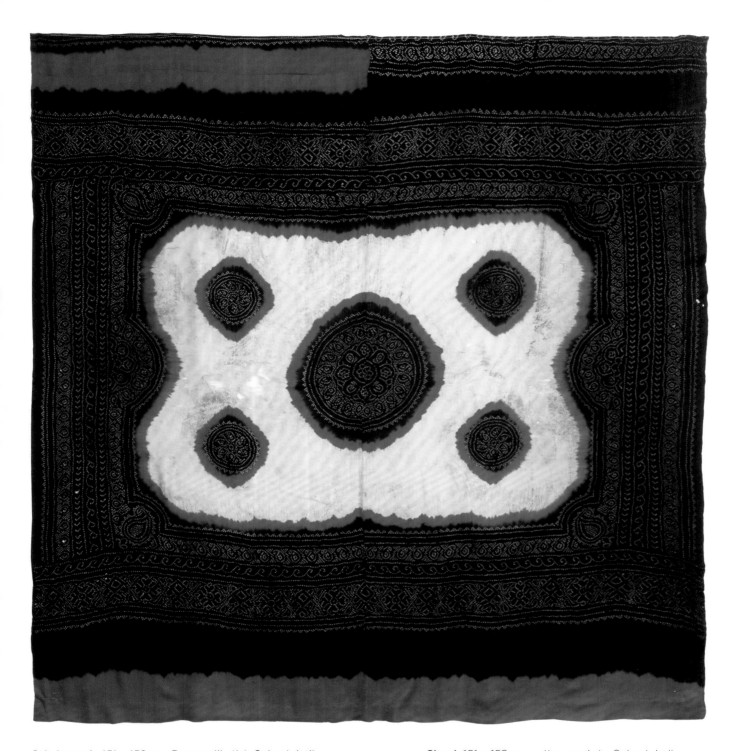

Schultertuch, 151 x 158 cm, Baumwollbatist, Gujarat, Indien.

Shawl, 151 x 158 cm, cotton cambric, Gujarat, India.

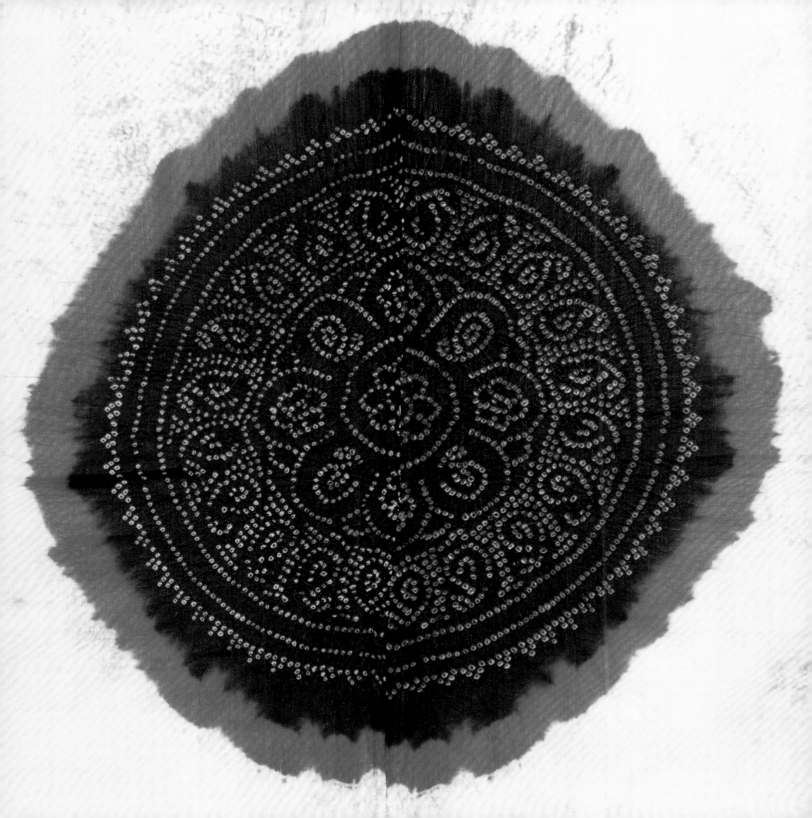

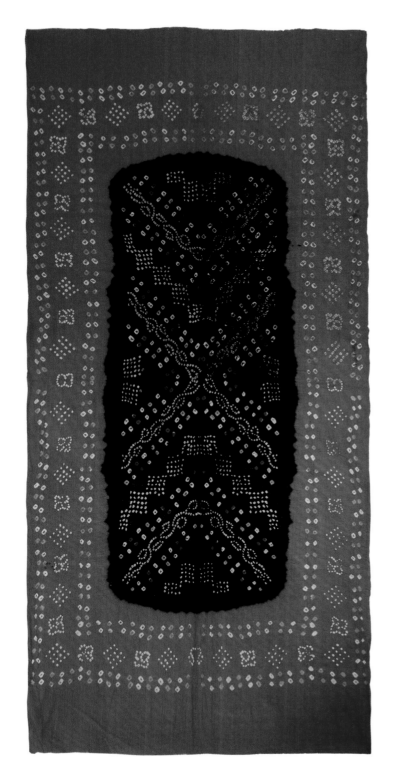

Schultertuch, 95 x 225 cm, Baumwollbatist, Gujarat, Indien.

Shawl, 95 x 225 cm, cotton cambric, Gujarat, India.

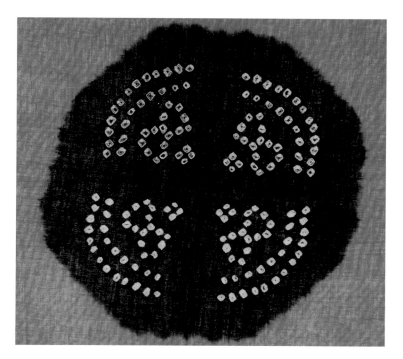

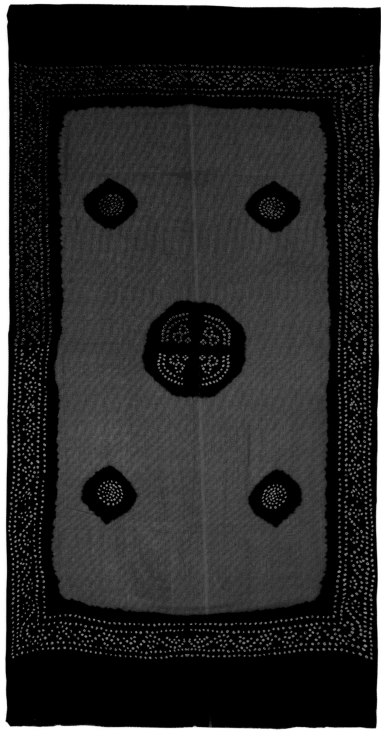

Schultertuch, 90 x 210 cm, Baumwollbatist, Gujarat, Indien.

Shawl, 90 x 210 cm, cotton cambric, Gujarat, India.

153

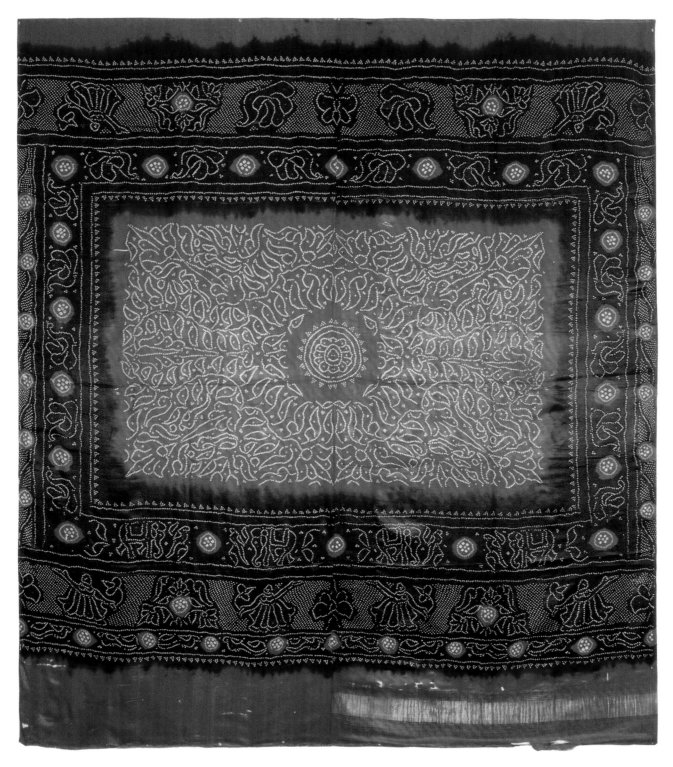

Schultertuch,
161 x 185 cm,
Baumwollbatist.
Gujarat. Indien.

Shawl,
161 x 185 cm,
cotton cambric.
Gujarat. India.

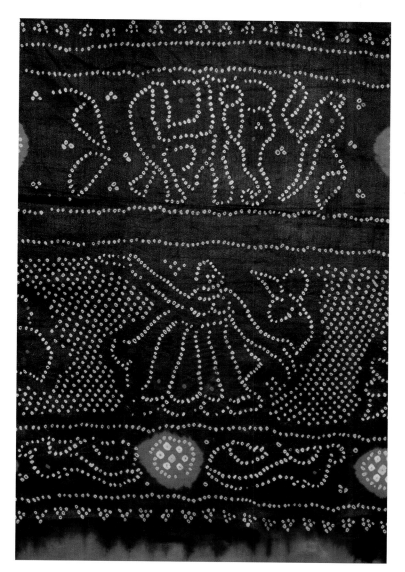
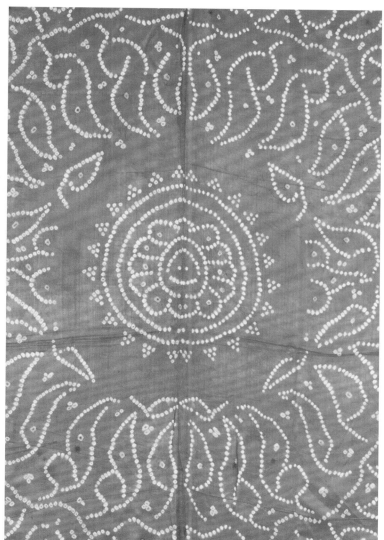

155

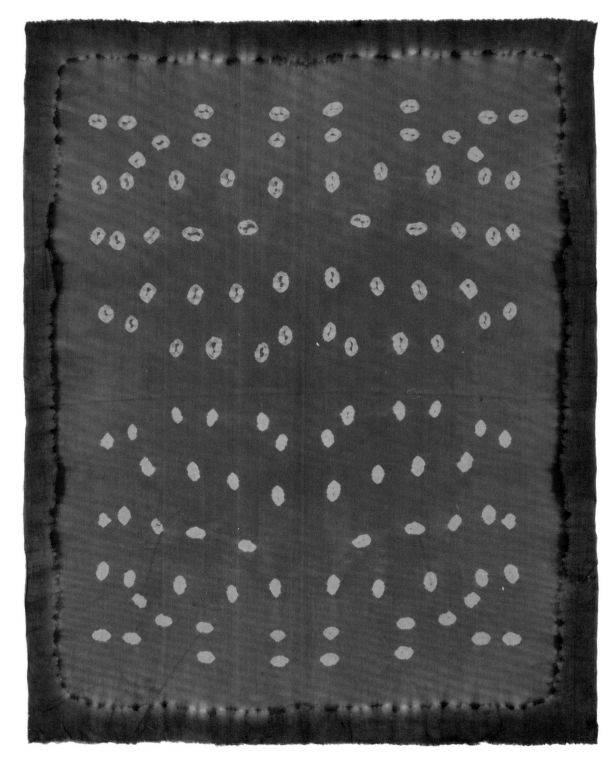

Schultertuch, 98 x 127 cm,
Baumwolle, Gujarat, Indien.

Gegenüberliegende Seite:
Unfertiges Musterstück,
65 x 65 cm, Baumwollbatist,
Gujarat, Indien.

Shawl, 98 x 127 cm, cotton,
Gujarat, India.

Opposite page:
unfinished sample, 65 x 65 cm,
cotton cambric, Gujarat, India.

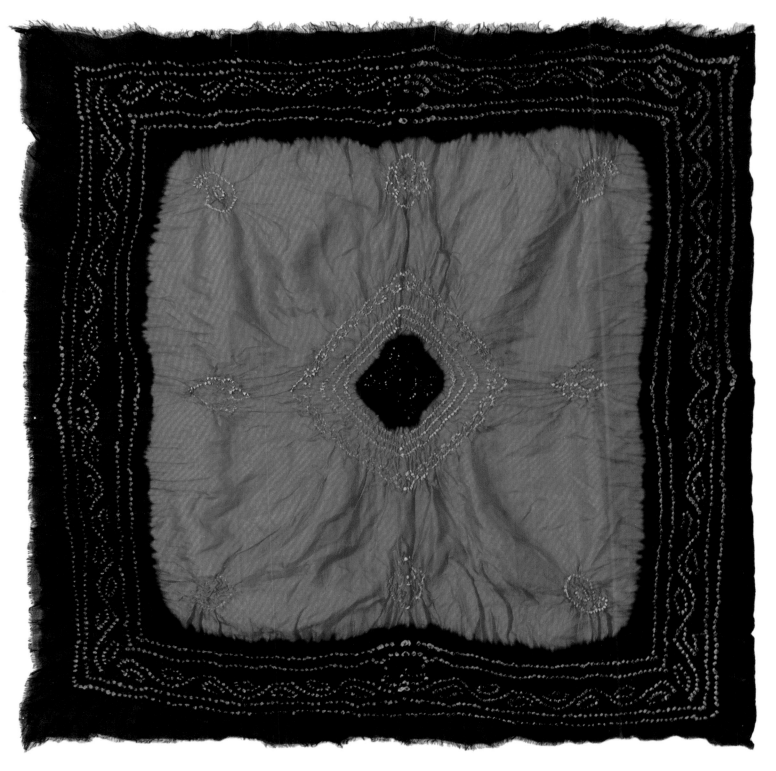

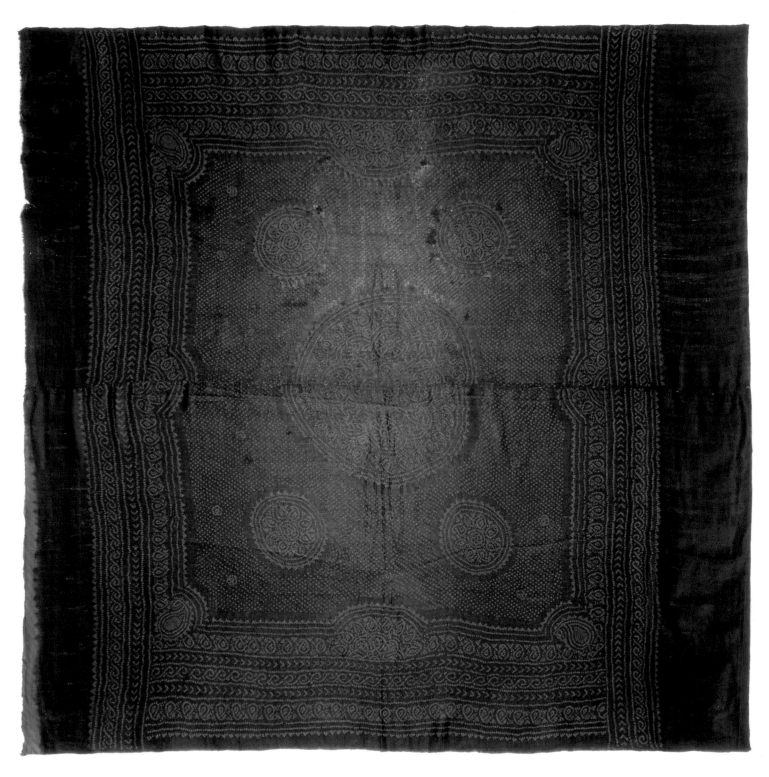

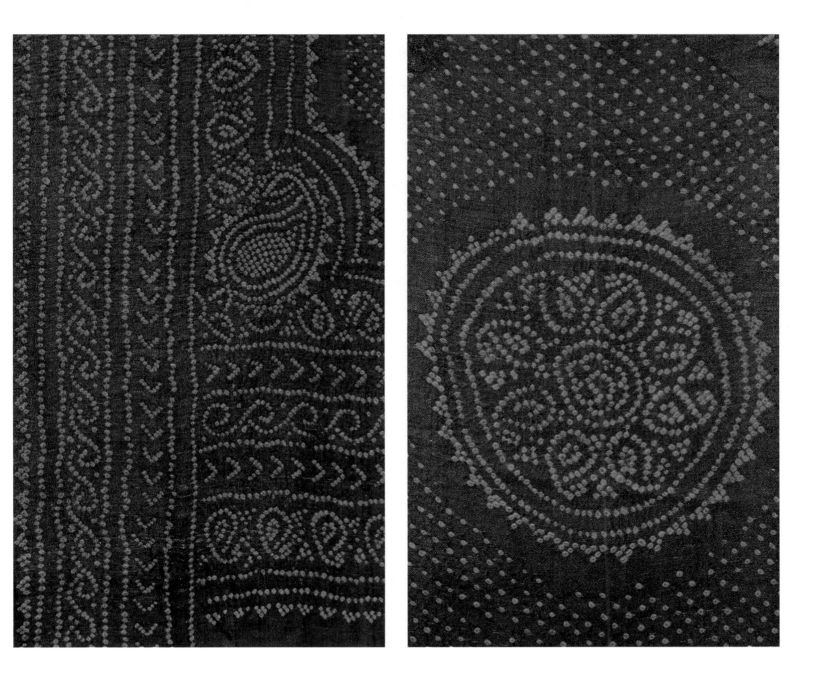

Schultertuch, 52 x 157 cm, Seide. Gujarat, Indien. Oben: Details.

Shawl, 52 x 157 cm, silk. Gujarat, India. Above: Details.

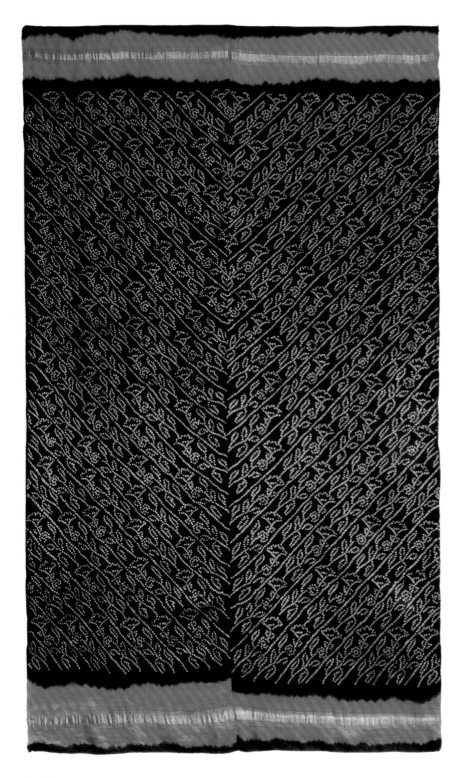

Schultertuch, 102 x 180 cm, Baumwollbatist, Gujarat, Indien.

Shawl, 102 x 180 cm, cotton cambric, Gujarat, India.

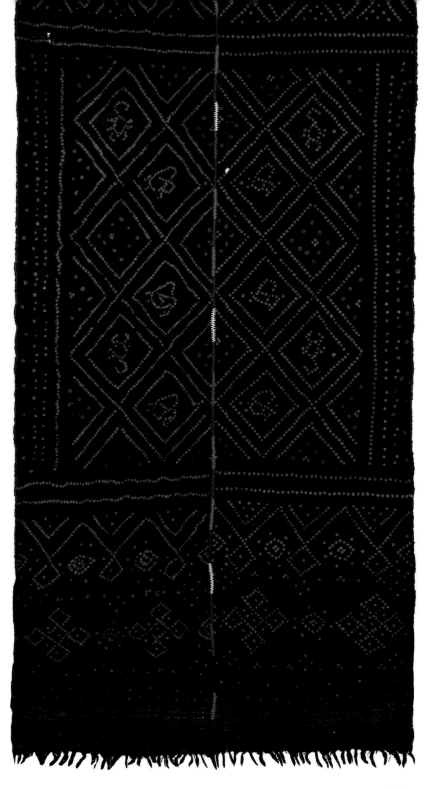

Phulakiya ludaki (festlicher Hochzeits-Frauenschleier), 97 x 290 cm, Baumwolle, Gujarat, Indien. Diese Schleier sind die traditionelle Kopfbedeckung der Frauen unterschiedlicher Rabari-Subgruppen. Die in der *Plangi-Technik* hergestellten Punkte werden oft als Schutz vor Pocken-Epidemien interpretiert.

Phulakiya ludaki, (woman's wedding veil), 97 x 290 cm, cotton, Gujarat, India. These veils are the traditional head-dress of the women of various Rabari sub-groups. The dots, applied in *plangi* technique, are often interpreted as protection from smallpox epedemics.

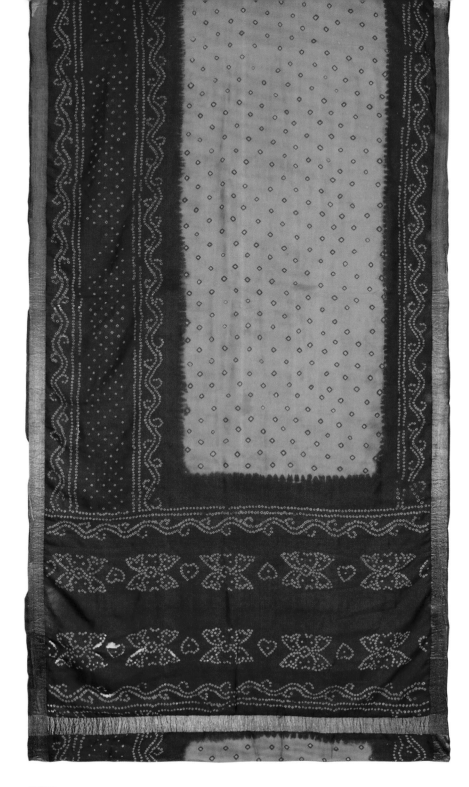

Sari, 110 x 488 cm, Baumwollbatist mit eingewebten Metallfäden. Gujarat, Indien.

Sari, 110 x 488 cm, cotton cambric with interwoven metal threads, Gujarat, India.

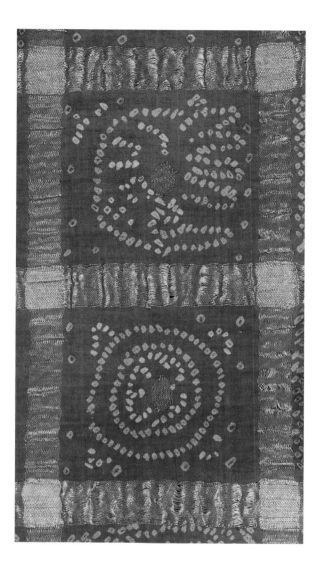

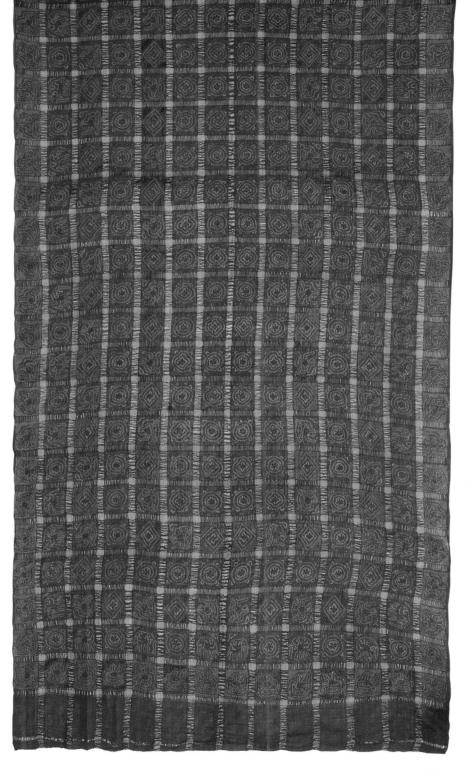

Sari, 120 x 424 cm, Baumwollbatist mit eingewebten Goldfäden, Gujarat, Indien.

Sari, 120 x 424 cm, cotton cambric with interwoven gold threads, Gujarat, India.

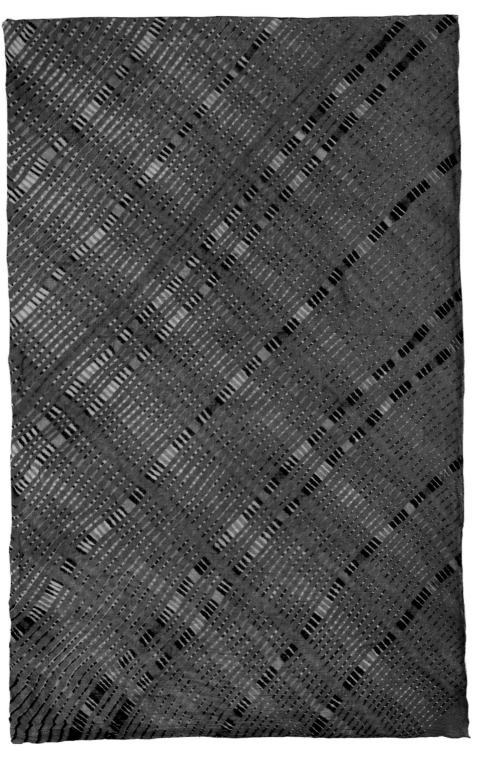

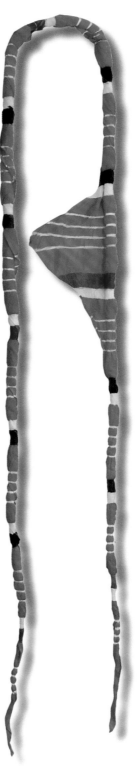

Schultertuch,
110 x 160 cm,
Baumwollbatist,
Rajasthan, Indien.
Links: ein fertiges Tuch,
rechts: ein noch
aufgewickeltes Tuch.

Shawl,
110 x 160 cm,
cotton cambric,
Rajasthan, India.
Left: finished shawl,
right: a wrapped shawl.

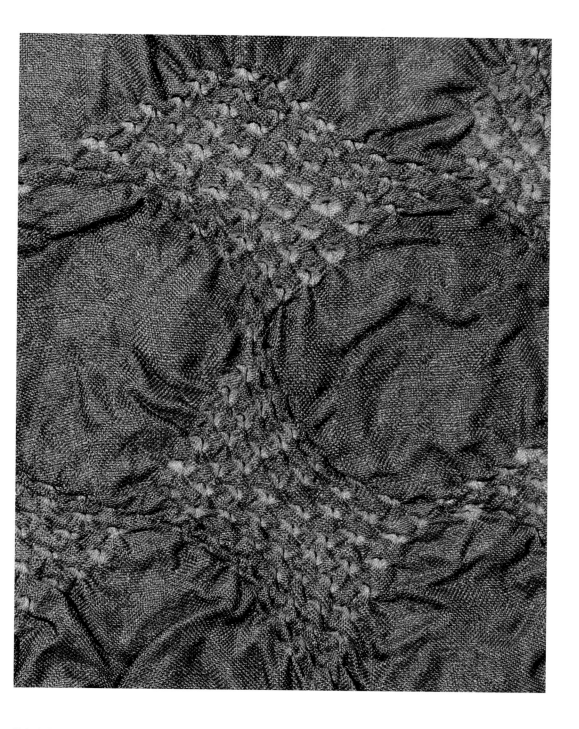

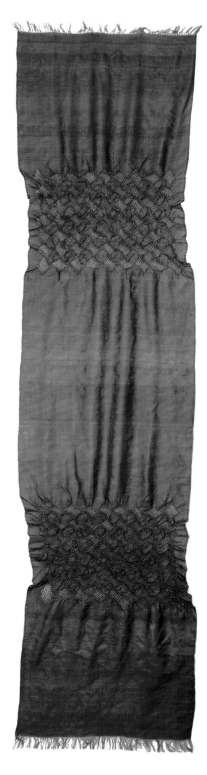

Schal, 54 x 220 cm, Seide. *National Institute of Design* in Ahmedabad, Gujarat, Indien.
Scarf, 54 x 220 cm, silk. National Institute of Design in Ahmedabad, Gujarat, India.

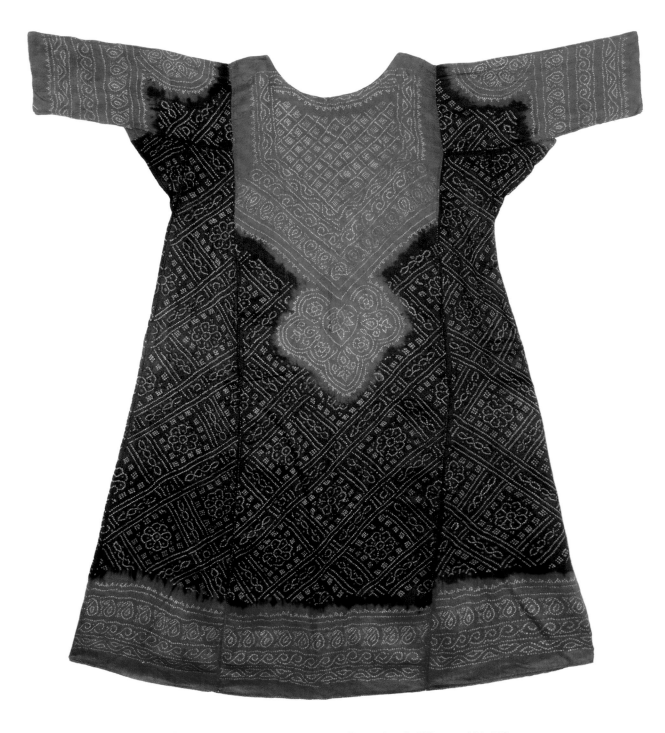

Kleid, Länge 120 cm, gesamte Armbreite: 116 cm.
Baumwollbatist, Gujarat, Indien.

Dress, length 120 cm, width: 116 cm,
cotton cambric, Gujarat, India.

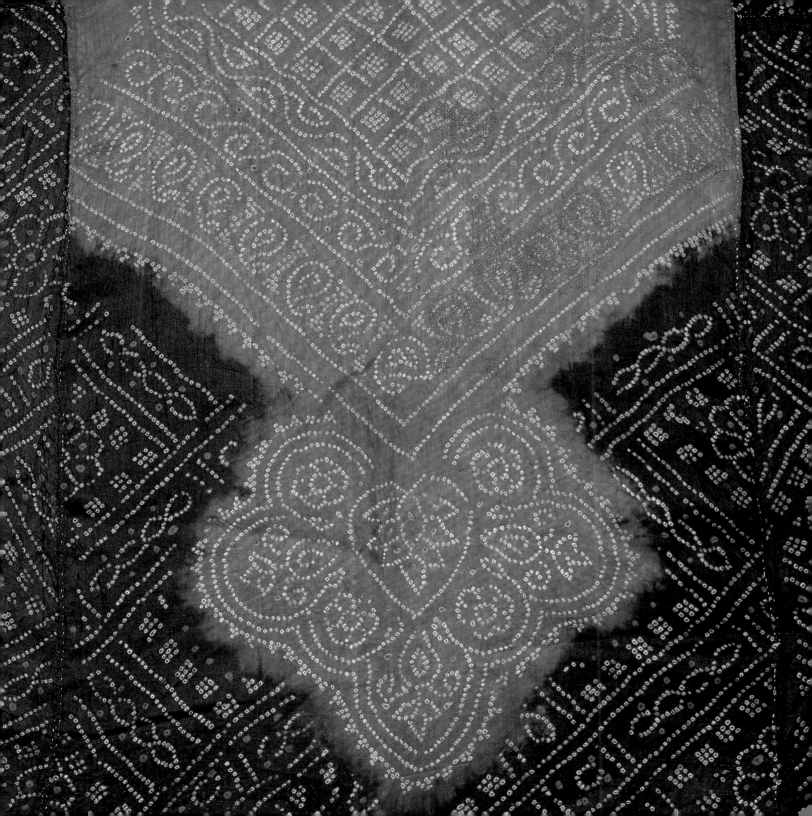

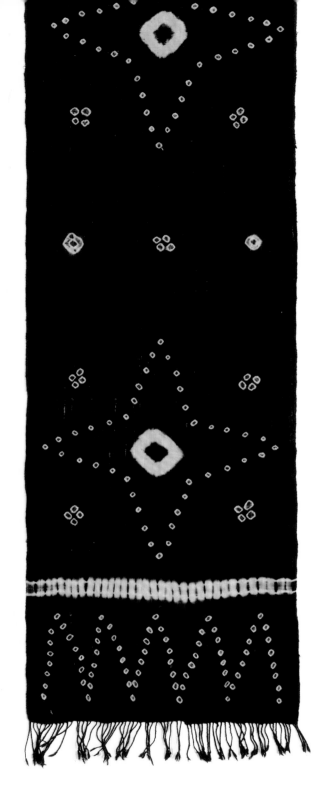

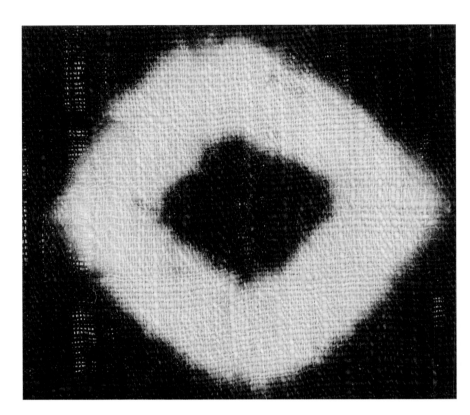

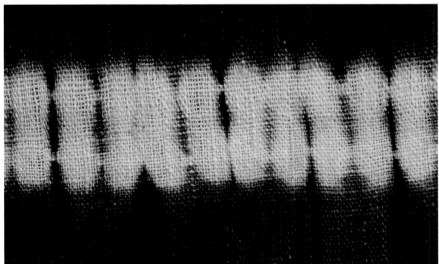

Schal, 45 x 178 cm, Baumwolle, Rantepao, Sulawesi.

Scarf, 45 x 178 cm, cotton, Rantepao, Sulawesi.

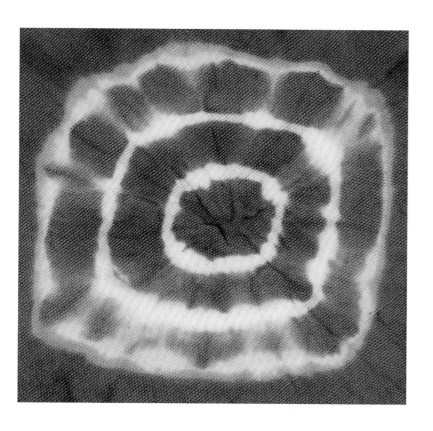

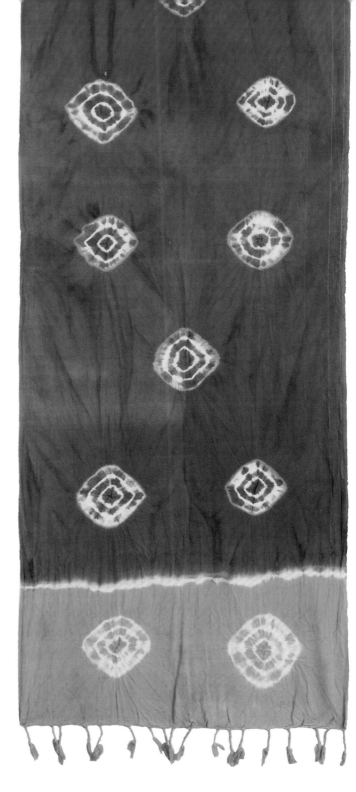

Schal, 49 x 182 cm, Baumwolle, Rantepao, Sulawesi.

Scarf, 49 x 182 cm, cotton, Rantepao, Sulawesi.

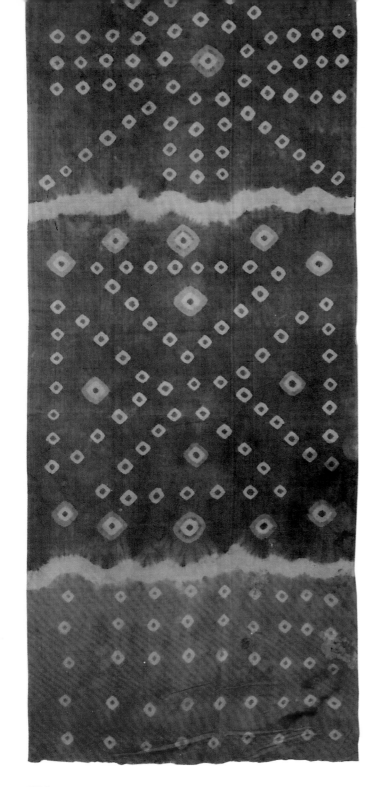

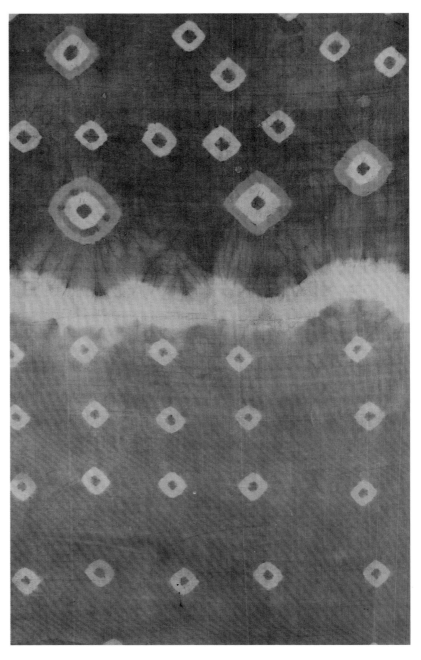

Zeremonialtuch, 87 x 370 cm, handgesponnene Baumwolle, mit Naturfarben gefärbt, Rongkong, Sulawesi.

Ceremonial cloth, 87 x 370 cm, hand-spun cotton, dyed with natural colours, Rongkong, Sulawesi.

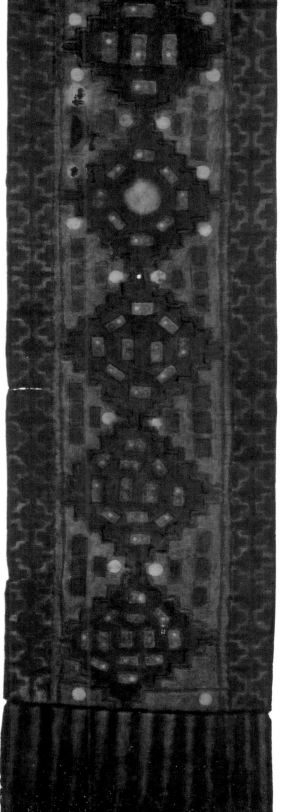

Zeremonialtuch, 66 x 384 cm, handgesponnene Baumwolle,
mit Naturfarben gefärbt, Rantepao, Sulawesi.

Ceremonial cloth, 66 x 384 cm, handspun cotton,
dyed with natural colours, Rantepao, Sulawesi.

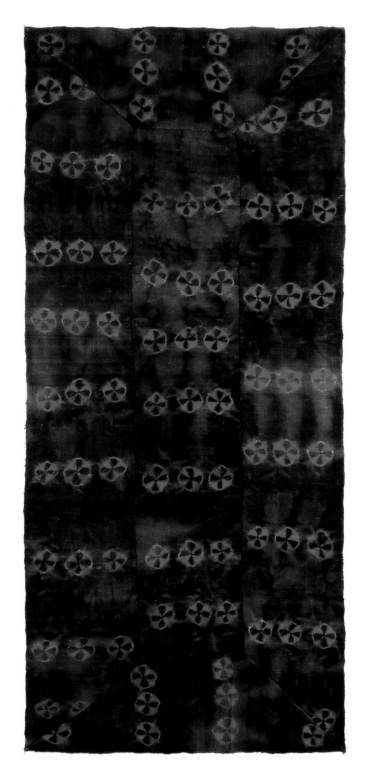

Tuch, 68 x 160 cm, Wolle, Baumwolle, Kunstfaser, Nepal.

Cloth, 68 x 160 cm, wool, cotton, synthetic fibres, Nepal.

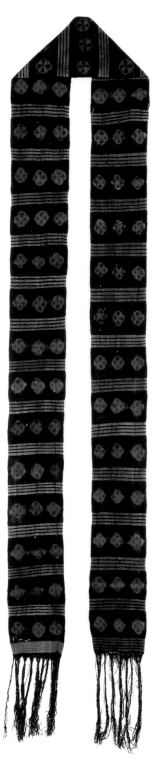

Gurung-Gürtel

Der *Gurung-Gürtel* wird in der Abbindetechnik gefärbt. Die Kettfäden sind aus Wolle, die Schussfäden sind im gemusterten Teil aus Wolle, die Streifen sind aus Baumwolle oder Acrylgarn und nehmen die Farbe nicht an. Die Kreise werden exakt gefaltet und sorgfältig abgebunden, sodass beim Auflösen der Abbindefäden eine Kreuzform entsteht. Um die Farbe zu fixieren, geben die Manang-Gurung-Weber oft *chuk* dazu. Dafür wird Limonensaft in einem Kupfergefäß solange gekocht bis eine dicke Paste übrigbleibt. Diese wird der Farbflotte zugefügt. In diese Flüssigkeit kommen die abgebundenen Gürtel und werden gefärbt bis die Farbe ausgekühlt ist. Nach dem Ausspülen wird der Gürtel aufgehängt und getrocknet. Erst danach werden die Abbindefäden aufgelöst.

Gurung belt

A *Gurung belt* is woven, then tie-dyed. The warp is wool, the weft is wool in the patterned section, and the stripes are cotton or acrylic yarn, which does not take on the dye. The circles are folded precisely and carefully tied with thread so that a cross is formed when the thread is removed. In order to fix the dye, the Manag Gurung weavers often add *chuk*, for which lime juice is boiled into a thick paste in a copper vessel, then added to the dye liquid. The tied belts are submerged in the liquid until it has cooled completely. After rinsing, the belts are hung out to dry, before the threads are finally removed.

Wandbehang oder Standarte, 110 x 116 cm, Leinwandbindung, abgebunden und mit Naturfarben gefärbt, südliche Küste von Peru, Spät-Nazca (300–700 n. Chr.).

Wall hanging or standard, 110 x 116 cm, plain weave, tie-dyed with natural colours, southern coast of Peru, Late Nazca (300–700 A.D.).

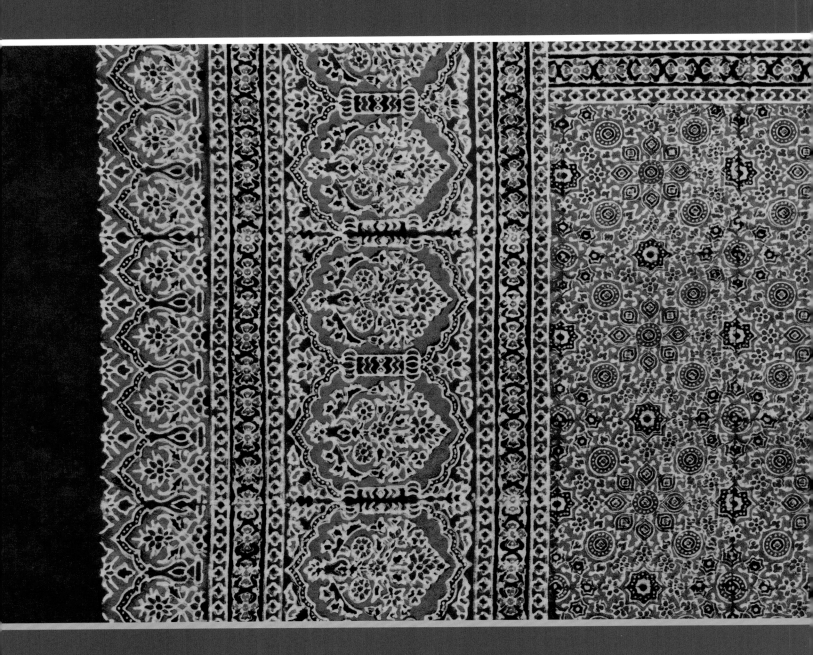

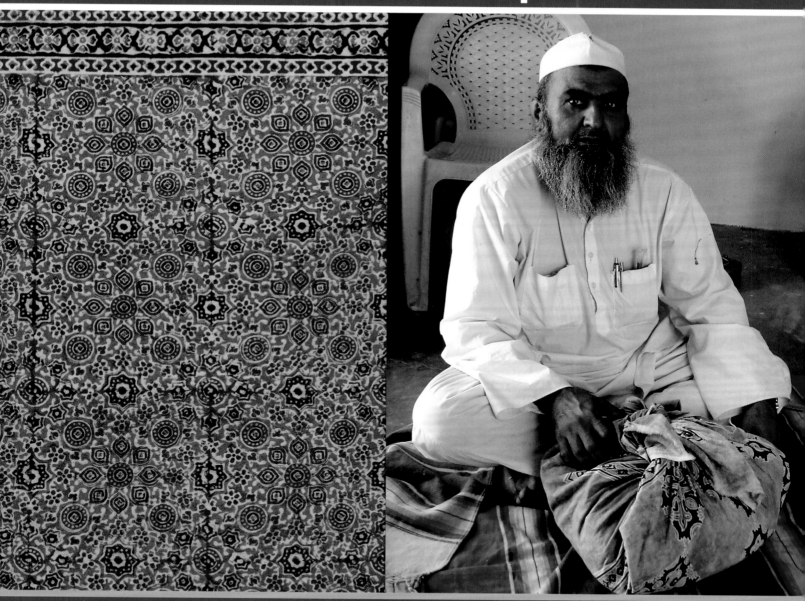

Stempeldruck

Block printing

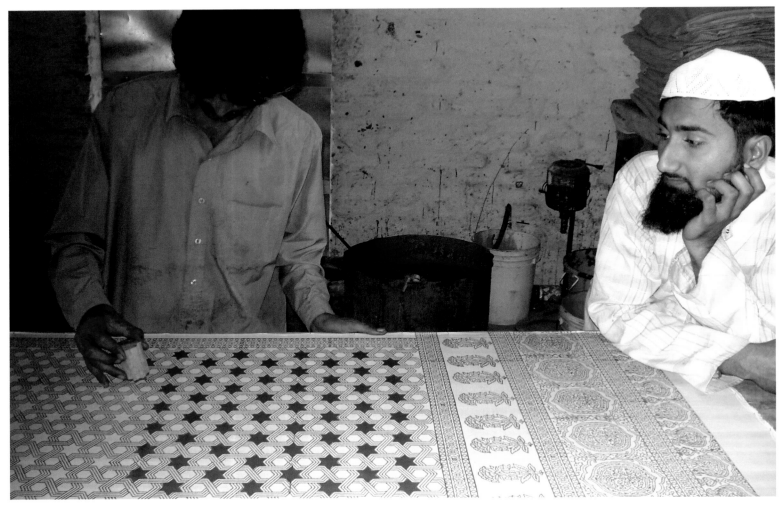

Stempeldruck unter Aufsicht des Meisters in der Werkstätte von Dr. Ismael Mohammed Khatri, Bhuj, Gujarat, Indien.

Stamp-printig, supervised by the master, in the workshop of Dr. Ismael Mohammed Khatri, Bhuj, Gujarat, India.

Stempel: Rechts: 15 x 6 cm, gegenüberliegende Seite: 11 x 12 cm.

Stamp: Right: 15 x 6 cm, opposite page: 11 x 12 cm.

179

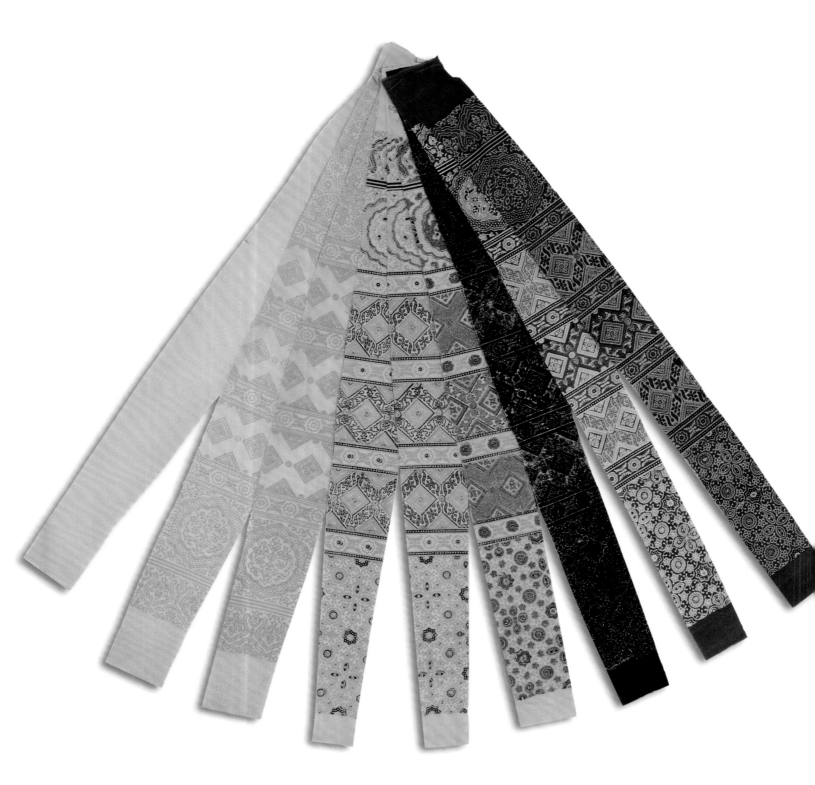

 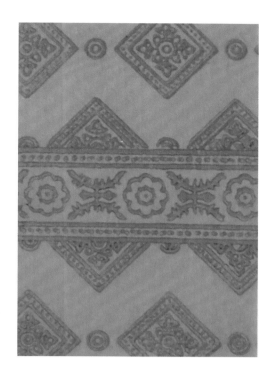

Das Tuch wird zuerst gewaschen, um Imprägnierungsreste zu entfernen. Unter Umständen kann eine Dampfbehandlung erforderlich sein. Dann wird das Tuch in eine Lösung aus Rizinusöl, Sodaasche und Kameldung eingelegt. Dies wird *Saaj* genannt. Diese lässt man über Nacht einwirken. Am nächsten Tag wird es zum Trocknen in die Sonne gelegt. Sobald es halbtrocken ist, wird es wieder in die Lösung aus Rizinusöl, Sodaasche und Kameldung gelegt. *Saaj* und das darauffolgende Trocknen wird solange wiederholt (7- bis 9-mal) bis das Tuch schäumt, wenn es gerieben wird. Dann wird es in klarem Wasser gewaschen.

The cloth is first washed, to remove any finishes; steam treatment may be necessary. Then the cloth is left overnight in a solution of castor oil, soda ash and camel dung (*saaj*), then partially dried in the sun, before undergoing a further *saaj* bath. This process is repeated (7–9 times) until the cloth foams when rubbed. Finally, it is rinsed in clear water.

Das Tuch wird in einer kalten Lösung aus *Myrobalan* (pulverisierte Nuss des Harde-Baumes) gefärbt. Dieser Abschnitt wird *Kasanu* genannt. Das Textil wird nun in der Sonne zum Trocknen aufgelegt. Soll das Textil auf beiden Seiten bedruckt werden, so wird es während des Trocknens gewendet, damit die Sonne auf beiden Seiten einwirkt. Das *Myrobalan*-Pulver wird anschließend abgebürstet.

The cloth is dyed in a cold solution of *myrobalan* (ground nuts of the *terminalia chebula* tree) – a process known as *kasanu* – then sun-dried. If it is to be printed on both sides, it is turned over during drying to allow the sun to take effect. Then the *myrobalan* powder is brushed off.

Eine Mischung aus Kalk und Gummiarabikum wird aufgedruckt und auf diese Weise das Muster festgelegt. Dieses Muster wird *Rekh* genannt.

A resist consisting of lime and gum arabic is printed on to the cloth in the desired pattern (*rekh*).

Das Muster wird auf beiden Seiten des Stoffes aufgetragen.

The pattern is printed on both sides of the cloth.

Eine Paste aus Rost (Hufeisen oder ähnliches), *Jaggery* (rohes Zuckerrohr) und *Besan* (Graham-Mehl) wird fermentiert, dies dauert bei heißem Wetter eine Woche, in der kalten Saison zwei Wochen. Wenn ein gelber Schaum an die Oberfläche steigt, ist die Mixtur gebrauchsfertig.
Die Flüssigkeit (Eisenwasser) wird abgeseiht und ein Pulver aus Tamarindensamen beigemengt. Das Eisenwasser und das Tamarindenpulver werden gut gemischt und eine Stunde lang gekocht. Die daraus entstandene Eisenpaste (*Kat*) wird auf den Stoff aufgedruckt. Die Farbe ist Schwarz.

A paste blended of rust (from scrap-iron), jaggery and *besan* (chickpea flour) is fermented; this process takes a week in the hot season, two in the cold. When a yellowish scum rises to the surface, the mixture is ready for use.
The liquid („iron water") is filtered, mixed with tamarind powder and boiled for an hour into a paste called *kat*, used for the black printing.

Das Pulver aus Tamarindensamen wird mit Alaun (Kaliumaluminiumsulfat) vermischt und eine Stunde gekocht, um eine Druckpaste für die roten Muster herzustellen. Eine kleine Menge eines flüchtigen Farbstoffs – eines Farbstoffs, der sich , wie sein Name schon sagt, später verflüchtigt – wird beigemengt um die Eintragung beim Druck zu unterstützen. Traditionell wurde *Geru* (roter Lehm) verwendet, aber nun werden meistens chemische Farben verwendet. Der Druck der Alaun-Paste wird *Kan* genannt.

The tamarind powder is mixed with alum and boiled for an hour to produce a paste for the red printing (*kan*). A small proportion of a volatile dye is added to enhance the print. Traditionally, *geru* (red clay) was used, but today chemical dyes are more common.

 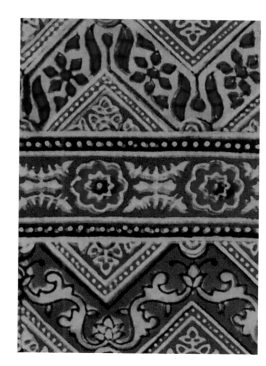

Für große rote Flächen wird eine Paste aus Hirsemehl, rotem Lehm und Gummiarabikum aufgedruckt. Zur gleichen Zeit wird ein Muster mit Kalk und Gummiarabikum aufgedruckt. Dieser kombinierte Schritt wird *Gach* genannt. Dann wird Sägemehl auf die bedruckten Flächen gestreut, um Verwischen und Verlaufen zu vermeiden. Nach dem *Gach-Druck* lässt man das Tuch ein paar Tage natürlich trocknen. Die Paste, die man für *Gach* verwendet, wird aus lokalem Lehm, Hirsemehl und Alaun hergestellt. Das Hirsemehl wird gekocht, dann werden Lehm und Alaun beigemischt und die Paste wird gefiltert, bis die gewünschte Konsistenz für den Druck erreicht ist.

For larger areas of red, a paste of sorghum flour, red clay and gum arabic is applied, along with a resist pattern of lime and gum arabic. This combined stage is called *gach*. Then sawdust is sprinkled over the printed areas, in order to protect the colours from blurring and running. The cloth is then left to dry naturally for several days. For the *gach* paste, sorghum flour is boiled, then local clay and alum added; the result is filtered to the desired consistency for printing.

Der Stoff wird anschließend in *Indigo* (*Bodaw*) gekocht. Um eine *Indigo-Küpe* herzustellen, wird natürliches *Indigo*, *Sagikhar* (ein Salz), Kalk, *Casiatora* (Samen der *Kuwada-Pflanze*) und Wasser in einem Tontopf, Plastikfass oder Betontrog vermischt und einen Monat lang fermentiert. Manchmal wird *Jaggery* beigefügt, um die Fermentierung zu unterstützen. Die Küpe ist fertig, wenn sie eine gelbliche Farbe (beste Qualität) oder grünliche Farbe (mittlere Qualität) erreicht hat. Dieser Küpe werden, je nach Notwendigkeit, *Indigo*, Wasser und *Jaggery* beigemengt, um die gewünschte Färbstärke beizubehalten.

In the next stage (*bodaw*), the cloth is dyed in indigo. For an indigo vat, natural indigo, *sagikhar* (a salt), lime, *casiatora* (seed of the *kuwada* plant) and water are mixed in a clay vessel, plastic barrel or concrete vat, and left to ferment for about a month; sometimes jaggery is added to aid fermentation. The dye bath is ready to use when the solution is yellowish (best quality) or greenish (medium quality). Indigo, jaggery and water are added as required to maintain the strength of the colour.

Das Tuch wird unter laufendem Wasser gut ausgespült und in der Sonne zum Trocknen aufgelegt (*Vichharnu*). Dann wird das Tuch in einer Lösung aus Tamarinde (vom Dhwari-Baum) und Krappwurzelpulver oder *Al-Wurzelpulver* gekocht, gewaschen und in der Sonne getrocknet. In dieser Phase (*Rang*) entstehen die roten und schwarzen Flächen des Musters und die ausgesparten Flächen erscheinen in Weiß. *Gach* wird wiederholt. Danach lässt man das Tuch einige Tage ruhen. Dies wird *Minakari* genannt. Darauf folgt eine zweite Indigofärbung (*Bodaw*). Das Tuch wird unter fließendem Wasser gewaschen und anschließend an der Sonne getrocknet.

The cloth is rinsed in running water and laid flat to dry in the sun (*vichharnu*); then it is boiled in a solution of tamarisk (from the *dhwari* tree) and either madder or al root powder, rinsed in clear water and sun-dried. This stage (*rang*) gives the red and black areas of the pattern, the resist areas remaining white. Gach is then repeated. After this, the cloth is left for several days (*minakari*), before the second indigo dyeing (*bodaw*). Then it is rinsed and sun-dried.

Links: Trocknen der noch ungefärbten Stoffe.
Mitte: Färben mit Indigo.
Rechts: Trocknen der gefärbten Stoffbahnen.

Left: Drying the undyed fabrics.
Centre: Dyeing with indigo.
Right: Drying the dyed fabrics.

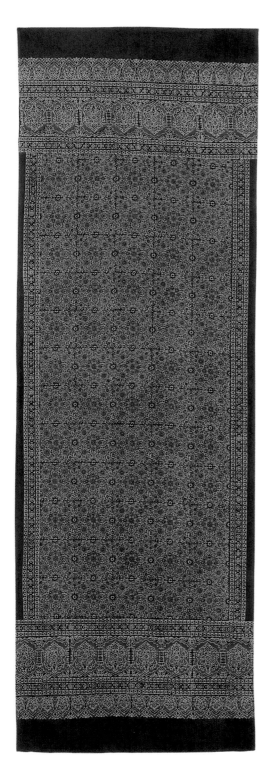

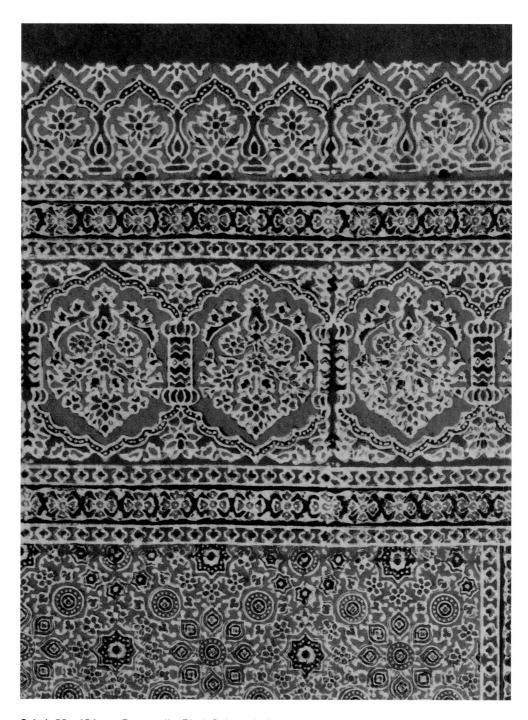

Schal, 60 x 184 cm, Baumwolle, Bhuj, Gujarat, Indien.

Scarf, 60 x 184 cm, cotton, Bhuj, Gujarat, India.

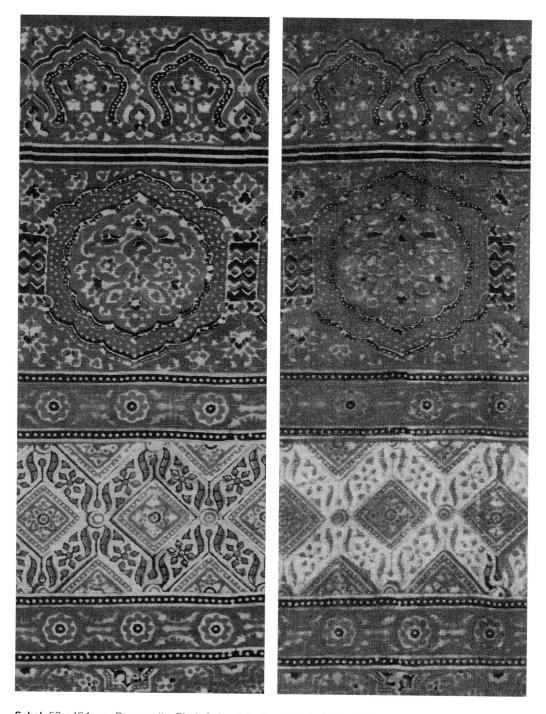

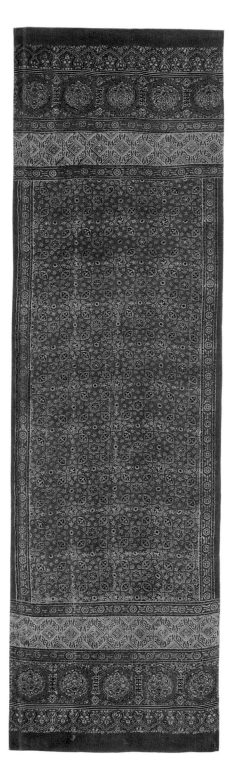

Schal, 53 x 184 cm, Baumwolle, Bhuj, Gujarat, Indien. Details: Links Vorderseite, rechts Rückseite.
Scarf, 53 x 184 cm, cotton, Bhuj, Gujarat, India. Details: Left: front, right: back.

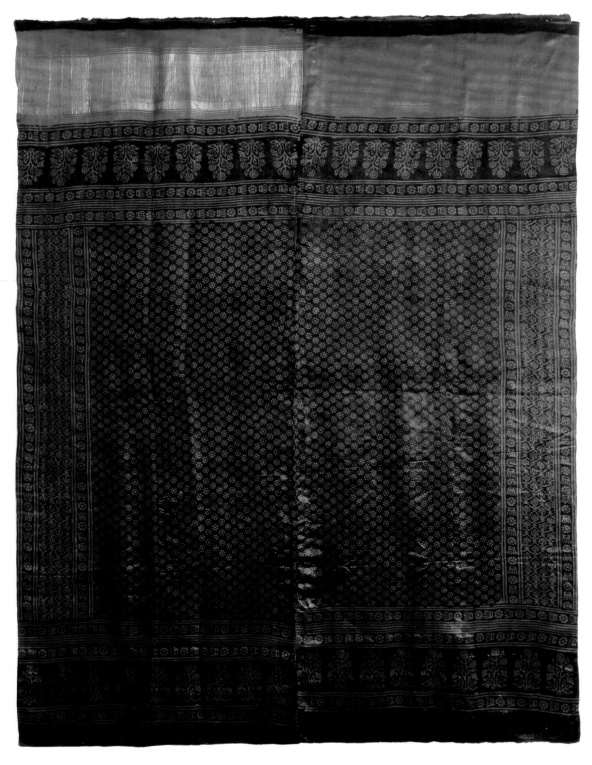

Hochzeitsschultertuch,
156 x 204 cm, Seide,
Gujarat, Indien.

Wedding shawl,
156 x 204 cm, silk,
Gujarat, India.

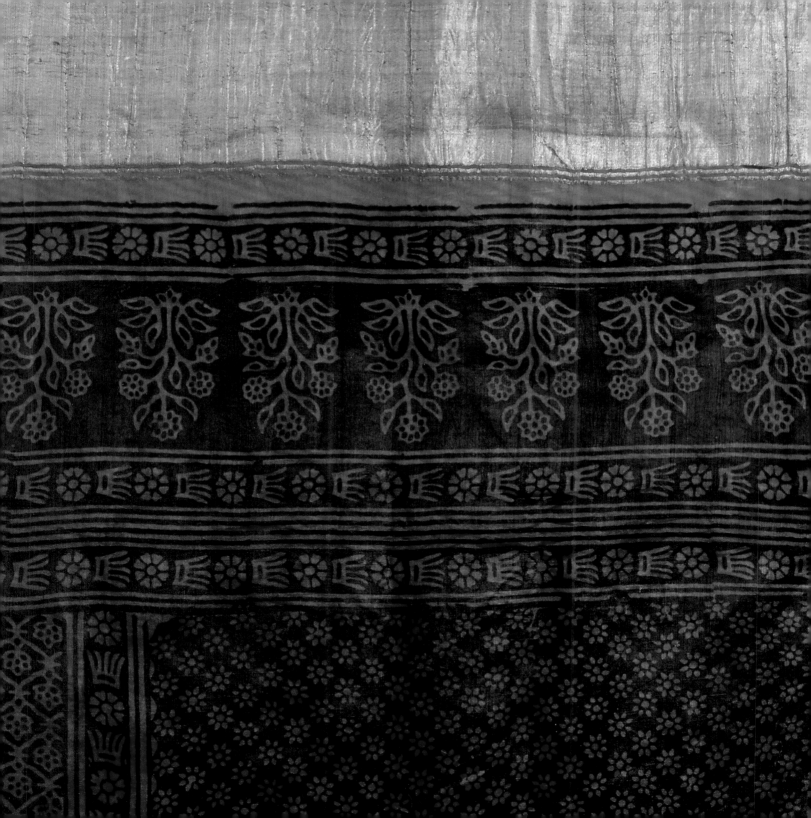

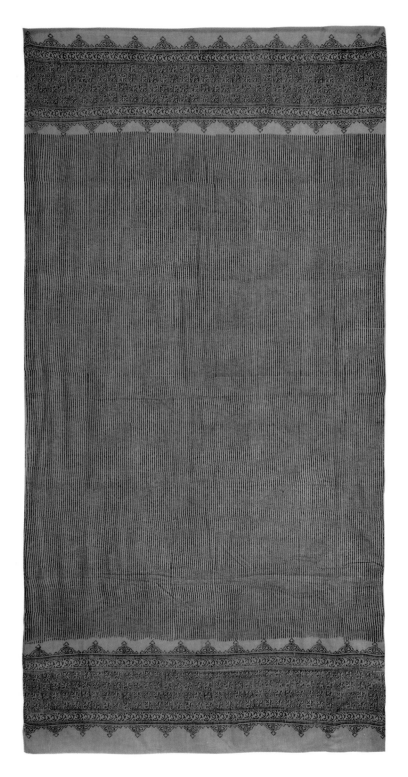

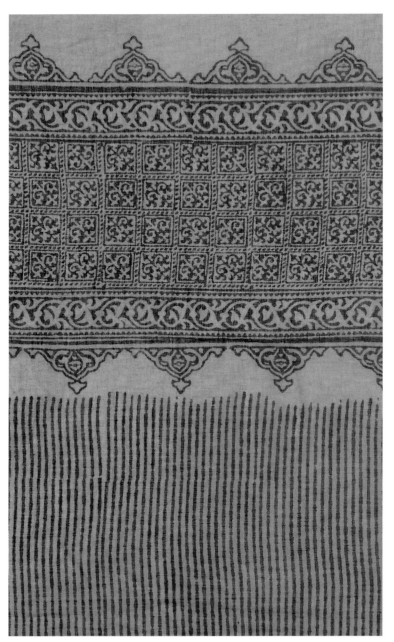

Schultertuch, 110 x 240 cm, Baumwollbatist, Gujarat, Indien.

Shawl, 110 x 240 cm, cotton cambric, Gujarat, India.

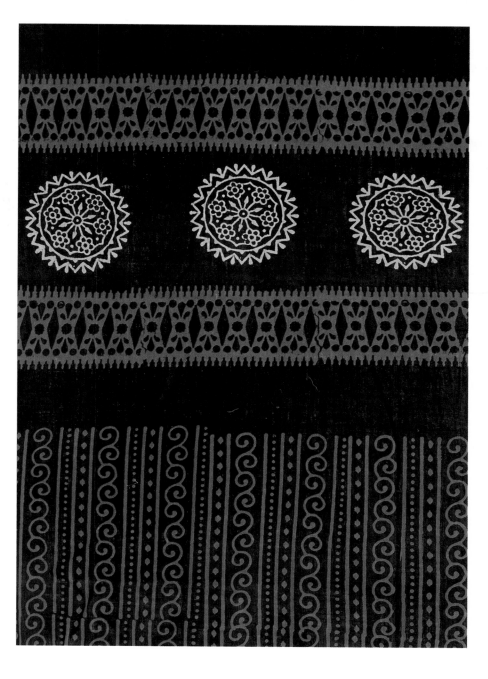

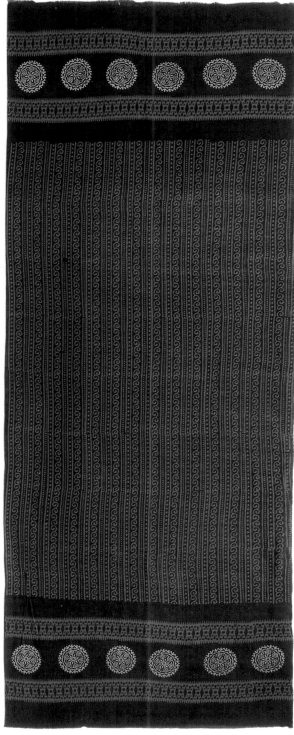

Schultertuch, 95 x 235 cm, Baumwolle, Gujarat, Indien.

Shawl, 95 x 235 cm, cotton, Gujarat, India.

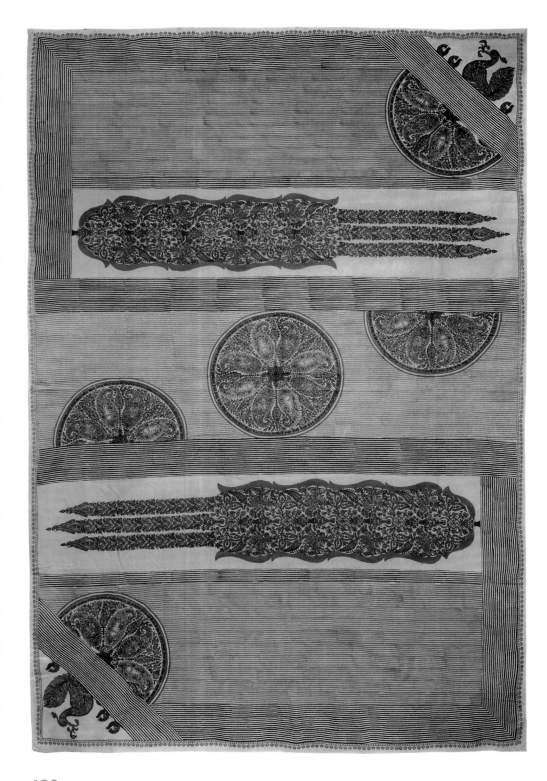

Bettüberwurf, 131 x 236 cm,
Baumwolle, Gujarat, Indien.

Bedcover, 131 x 236 cm,
cotton, Gujarat, India.

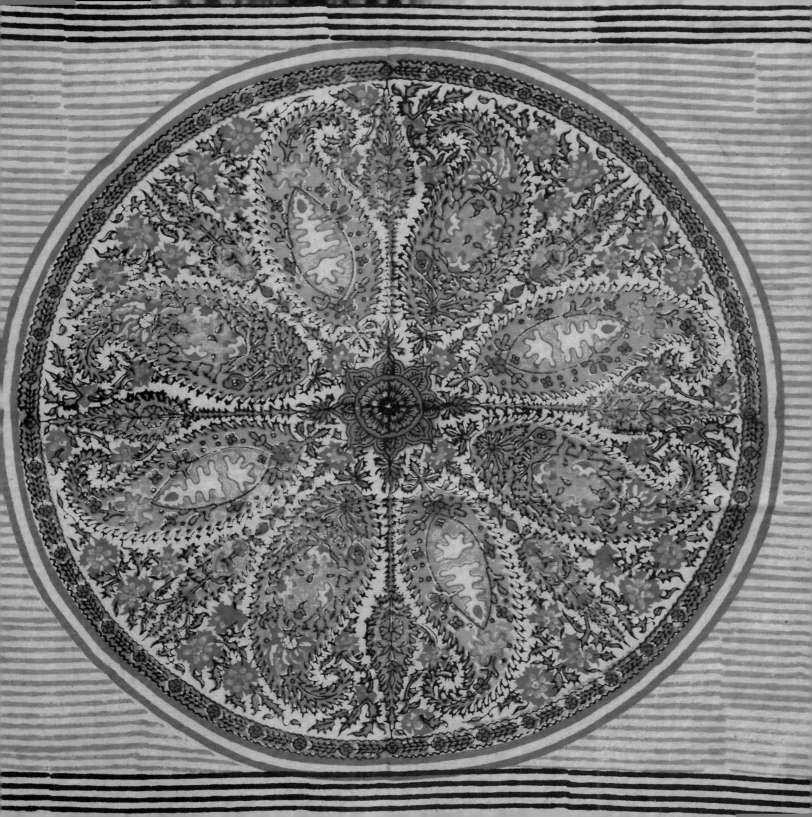

Bettüberwurf, 130 x 240 cm, Baumwolle, Gujarat, Indien.
Bedcover, 130 x 240 cm, cotton, Gujarat, India.

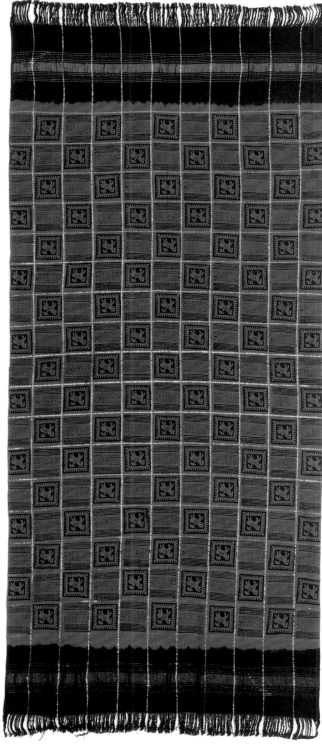

Schal, 86 x 206 cm, Baumwolle mit eingewebten Metallfäden, Gujarat, Indien.
Scarf, 86 x 206 cm, cotton with interwoven metal threads, Gujarat, India.

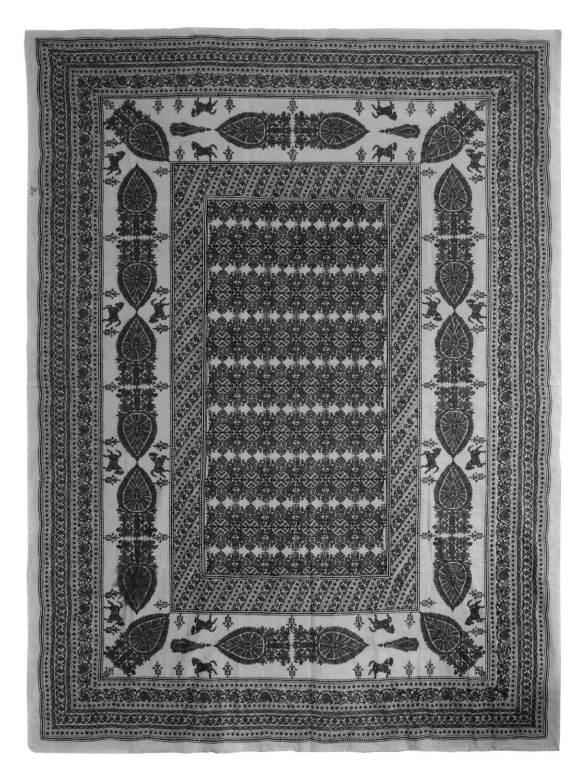

Bettüberwurf,
162 x 228 cm,
Baumwolle,
Gujarat, Indien.

Bedcover,
162 x 228 cm,
cotton,
Gujarat, India.

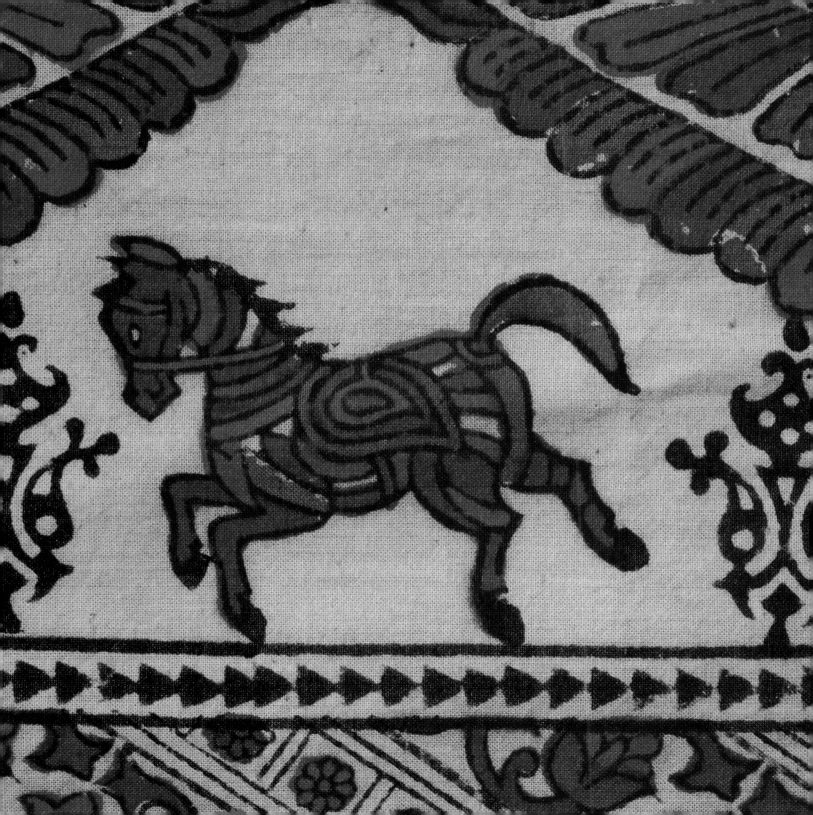

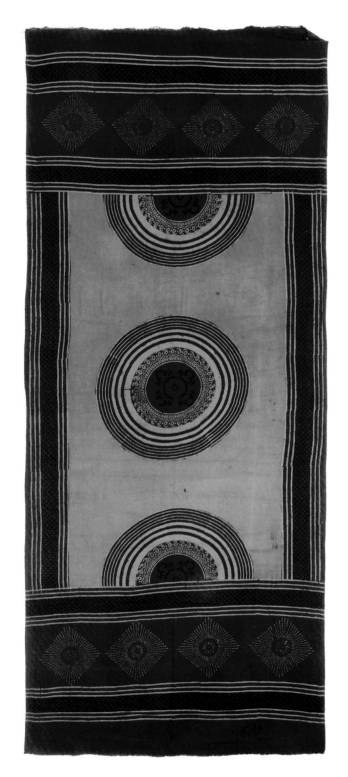

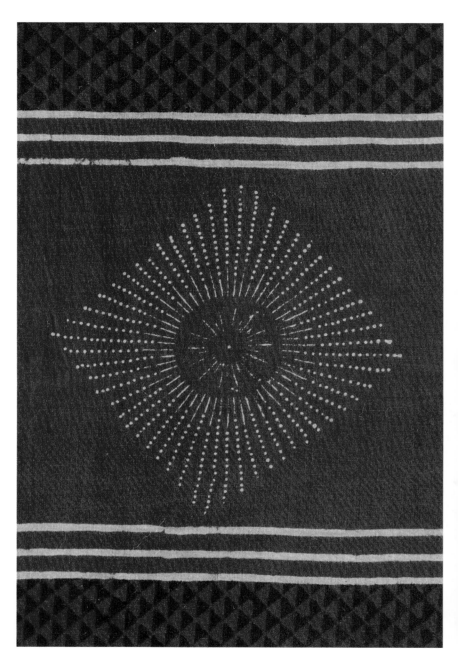

Schal, 87 x 215 cm, Baumwolle, Gujarat, Indien.
Scarf, 87 x 215 cm, cotton, Gujarat, India.

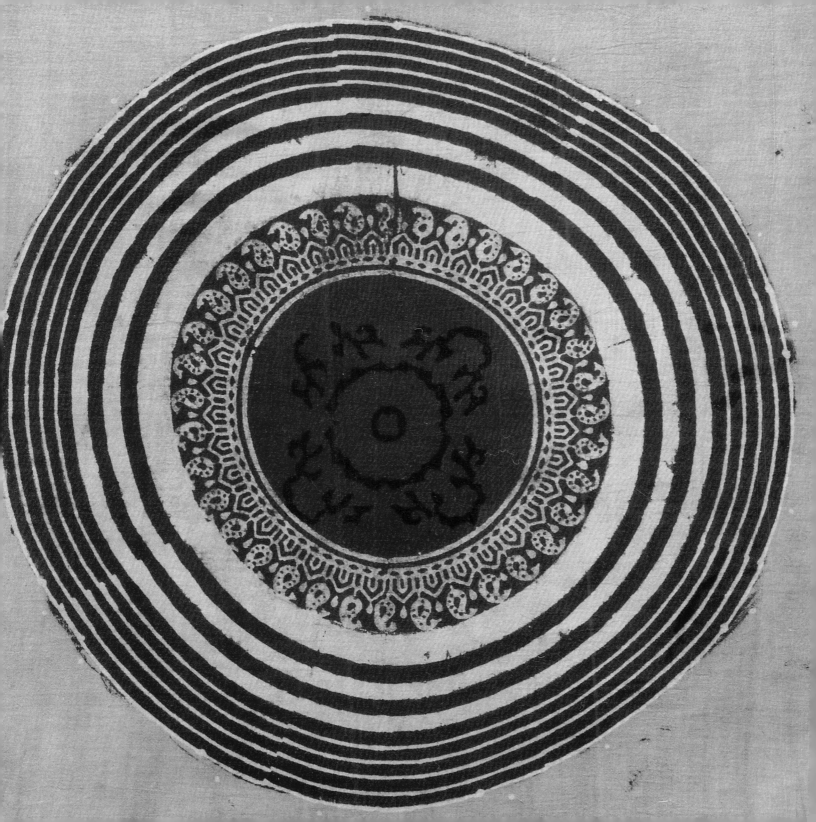

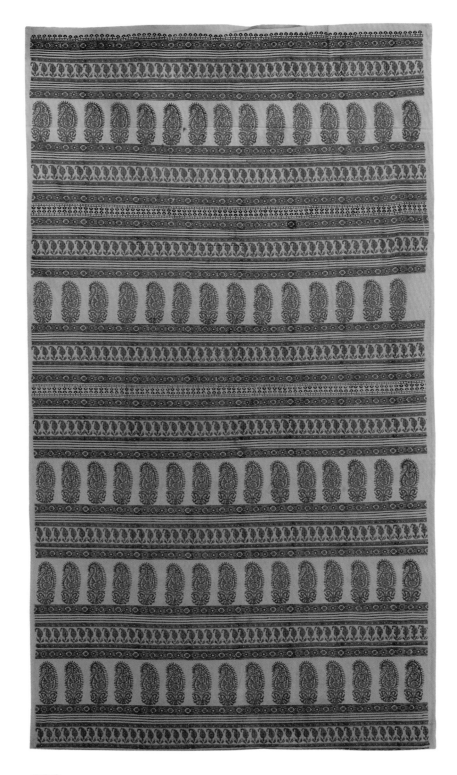

Bettüberwurf, 118 x 286 cm, Baumwolle, Gujarat, Indien.
Bedcover, 118 x 286 cm, cotton, Gujarat, India.

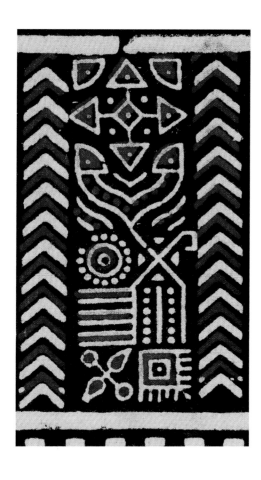

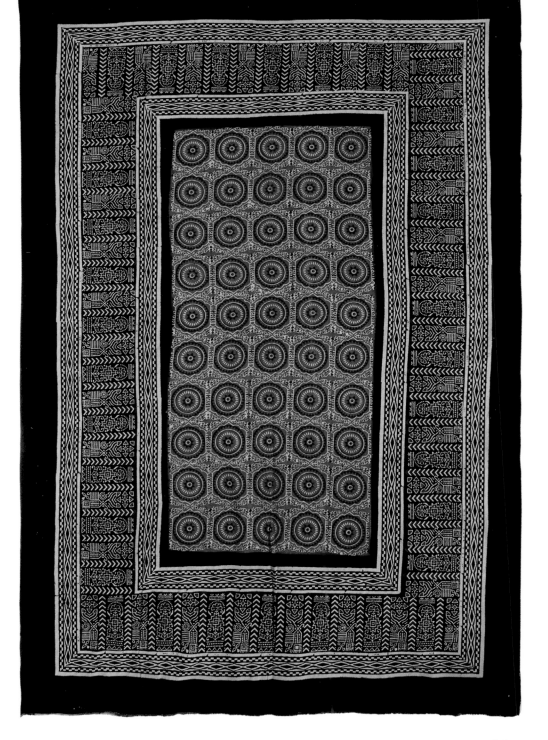

Bettüberwurf, 140 x 220 cm,
Baumwolle, Gujarat, Indien.

Bedcover, 140 x 220 cm,
cotton, Gujarat, India.

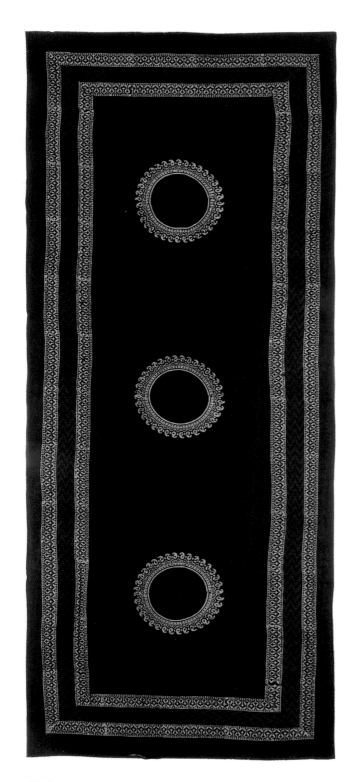

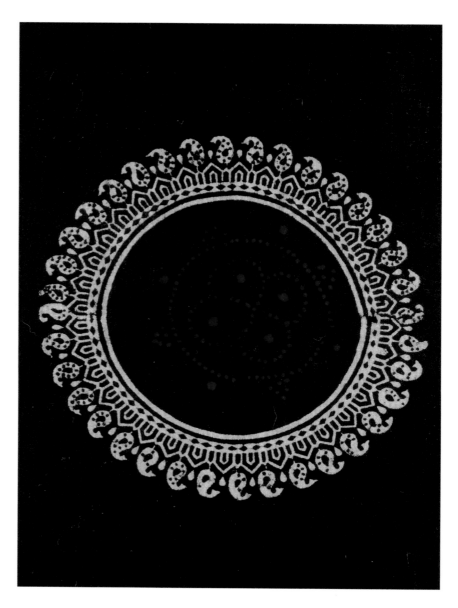

Schal, 82 x 208 cm, Baumwolle, Gujarat, Indien.

Scarf, 82 x 208 cm, cotton, Gujarat, India.

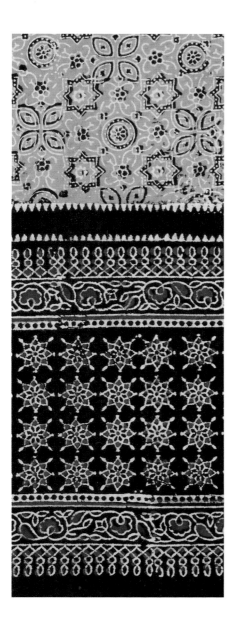

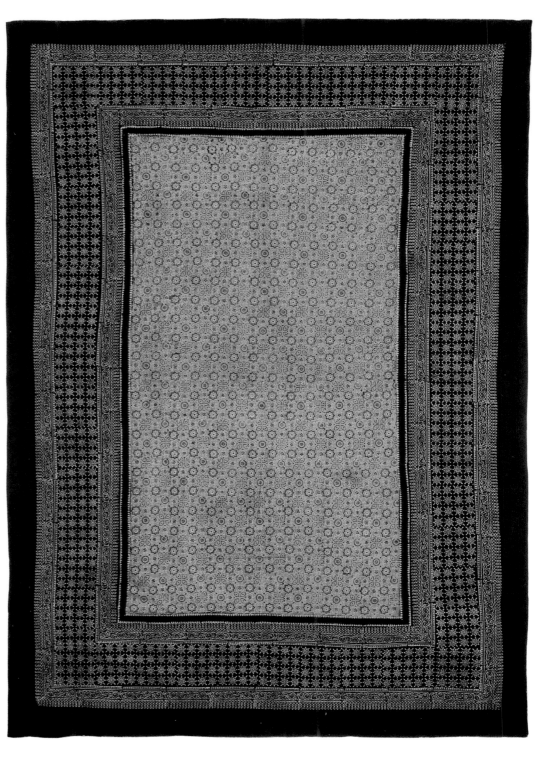

Bettüberwurf, 160 x 240 cm,
Baumwolle, Gujarat, Indien.

Bedcover, 160 x 240 cm,
cotton, Gujarat, India.

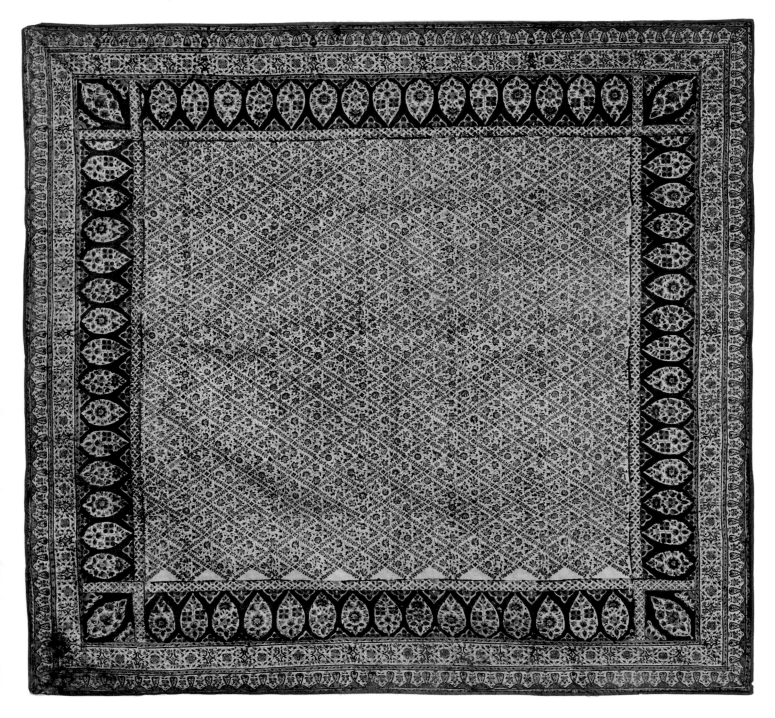

Tischtuch, 104 x 108 cm,
Baumwolle mit Naturfarben, imprägniert. Isfahan, Iran.

Tablecloth, 104 x 108 cm,
cotton with natural dyes, proofed. Isfahan, Iran.

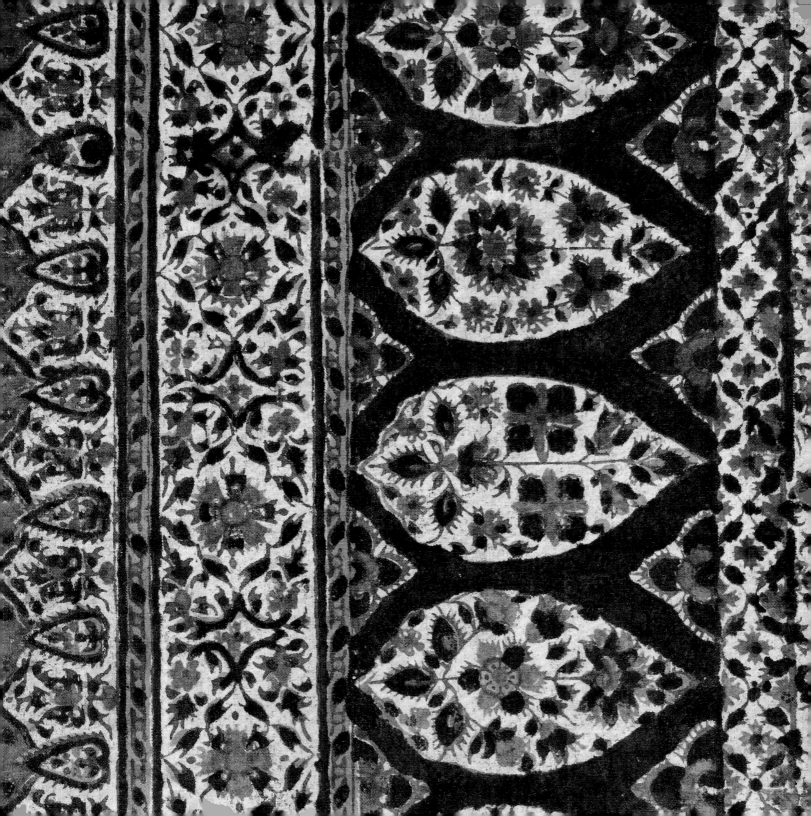

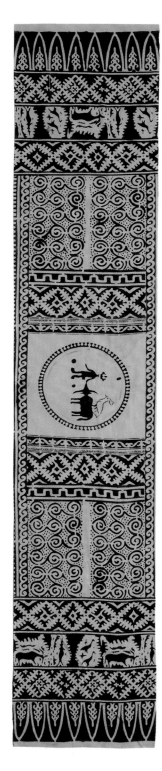

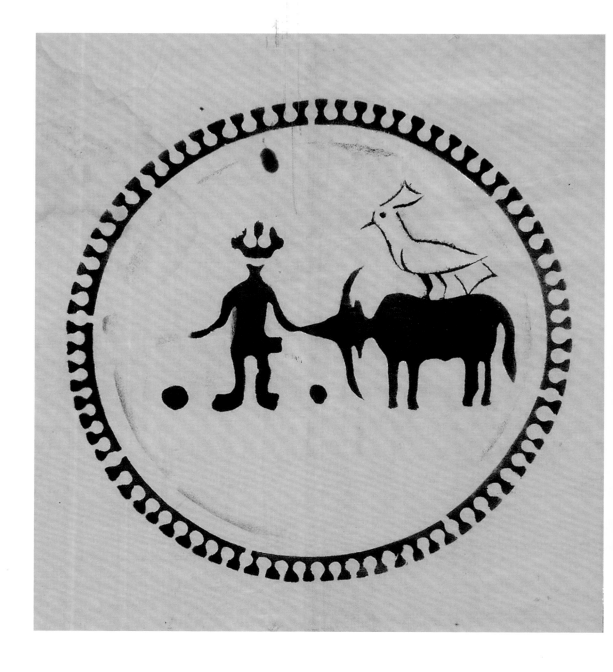

Zeremonialtuch, 36 x 192 cm, Baumwolle mit Naturfarben. Rantepao, Sulawesi.
Ceremonial cloth, 36 x 192 cm, cotton with natural dyes. Rantepao, Sulawesi.

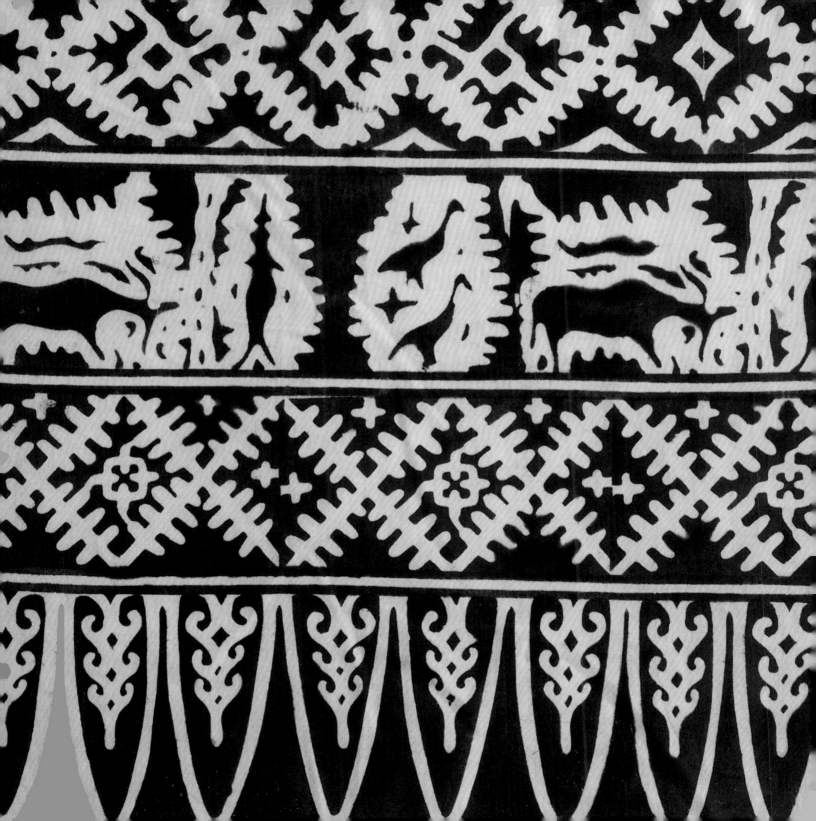

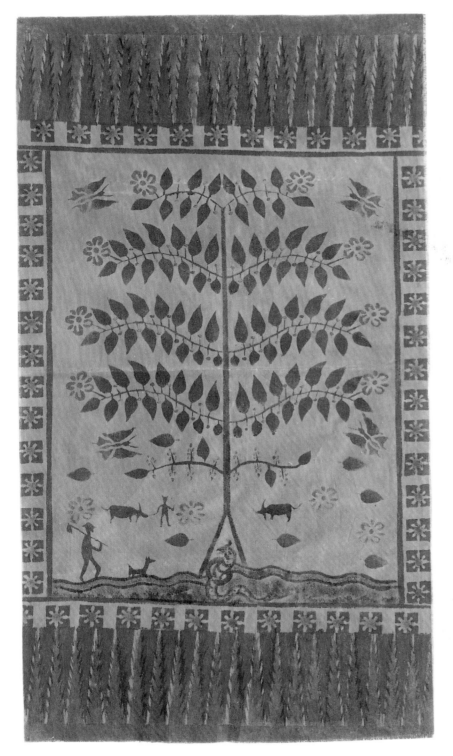

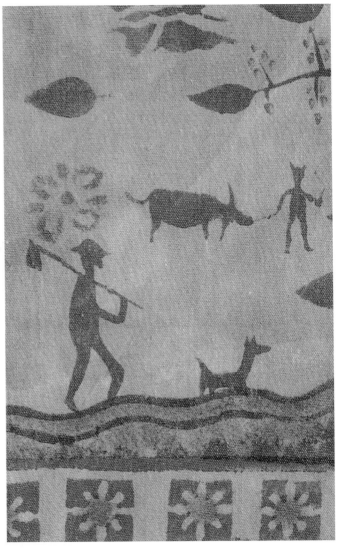

Zeremonialtuch mit Lebensbaummotiv, 45 x 52 cm,
Baumwolle mit Naturfarben, Rantepao, Sulawesi.

Ceremonial cloth showing the Tree of Life, 45 x 52 cm,
cotton with natural dyes, Rantepao, Sulawesi.

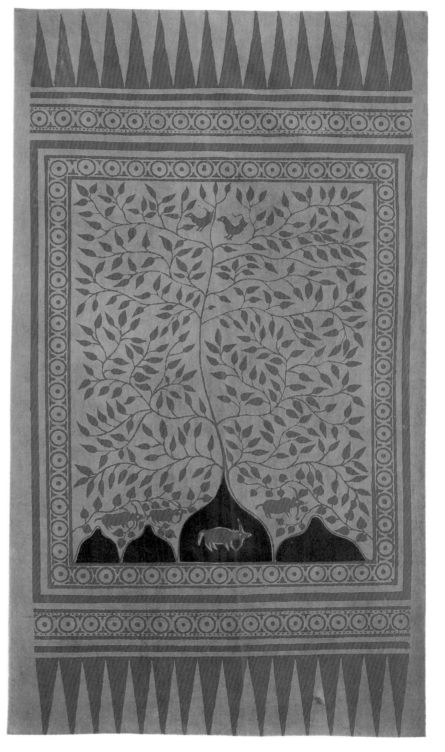

Zeremonialtuch mit Lebensbaummotiv, 55 x 99 cm,
Baumwolle mit Naturfarben, Rantepao, Sulawesi.

Ceremonial cloth showing the Tree of Life, 55 x 99 cm,
cotton with natural dyes, Rantepao, Sulawesi.

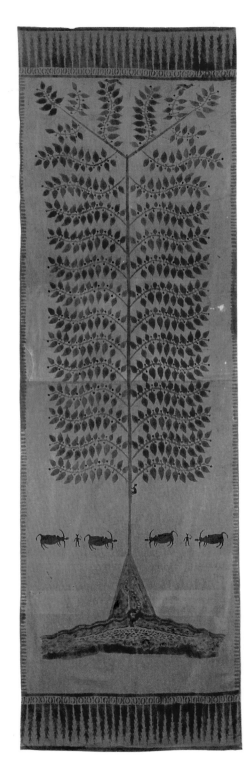

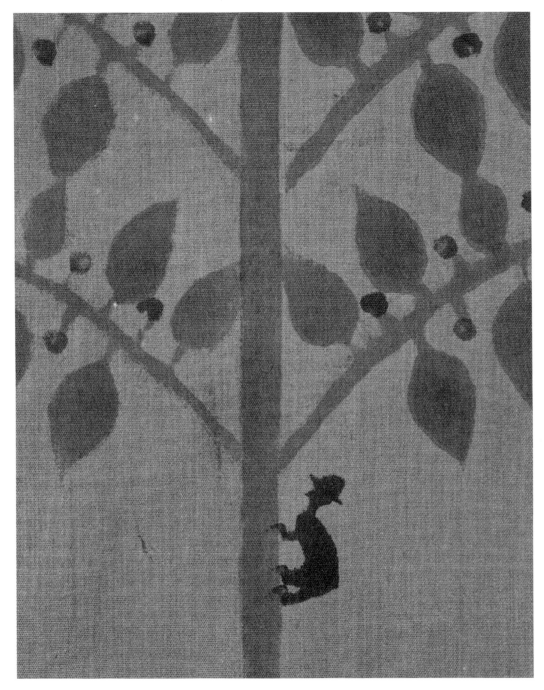

Zeremonialtuch mit Lebensbaummotiv, 55 x 99 cm, Baumwolle mit Naturfarben, Rantepao, Sulawesi.
Ceremonial cloth showing the Tree of Life, 55 x 99 cm, cotton with natural dyes, Rantepao, Sulawesi.

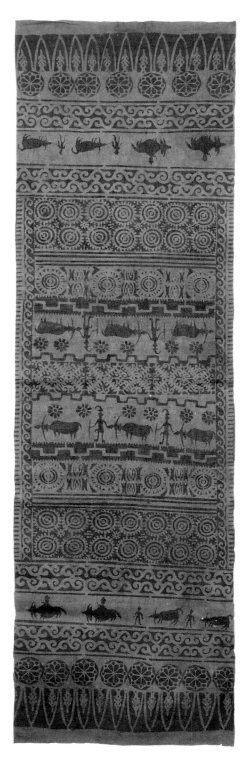

Zeremomialtuch, 54 x 254 cm, Rinde, Rantepao, Sulawesi.
Ceremonial cloth, 54 x 254 cm, bark, Rantepao, Sulawesi.

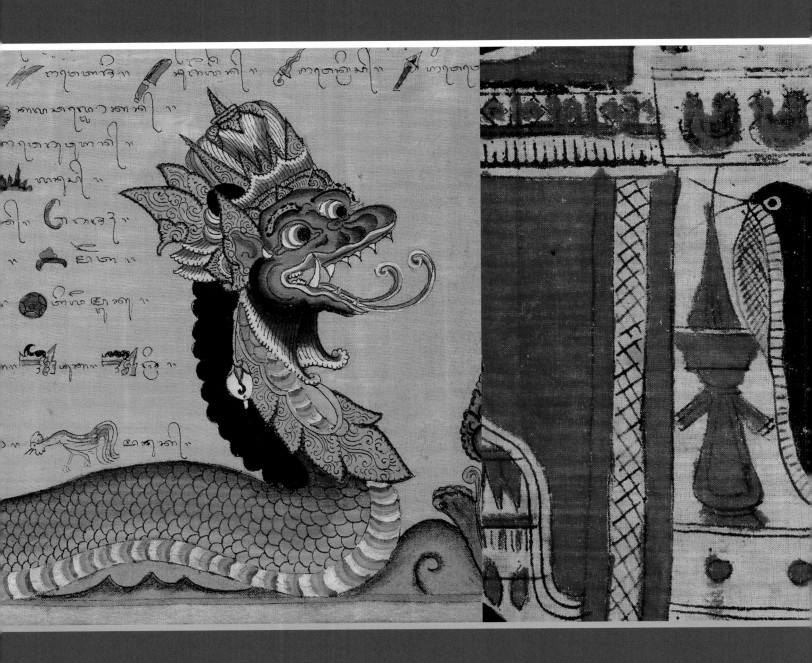

Stoffmalerei

Textile painting

Kalamkari

Der Name und die Art der Malerei kommen ursprünglich aus Persien. *Kalem* heißt „Stift" und *Kari* bedeutet „Arbeit". Diese Form der Bildmalerei kommt ursprünglich aus Persien. Die Tücher werden auch als „Götterzelt" bezeichnet, da sie hauptsächlich für die Tempel geschaffen wurden.

Kalamkari

The name is derived from the Persian *ghalam* (pen) and *kari* (craftsmanship), thus "pen-drawing". These cloths, made primarily for temples, are known as "tents of the gods".

Kalamkari (Götterzelt), 370 x 170 cm, Baumwolle, Andhra Pradesh, Indien.

Kalamkari (tent of the gods), 370 x 170 cm, cotton, Andhra Pradesh, India.

Thangka, 50 x 82 cm,
geriebene Steinfarben,
auf Baumwolle aufgetragen.
Leh, Ladakh, Indien.
Gegenüberligende Seite: Detail.

Thangka, 50 x 82 cm,
ground stone colours on cotton.
Leh, Ladakh, India.
Opposite page: detail.

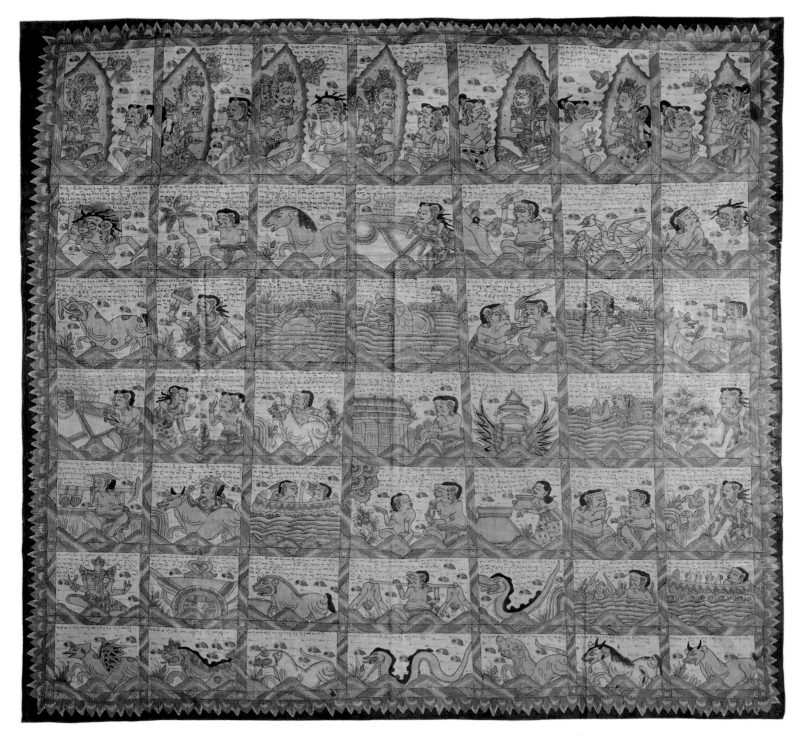

Kalender, 138 x 130 cm, Baumwolle, Bali.

Calendar, 138 x 130 cm, cotton, Bali.

221

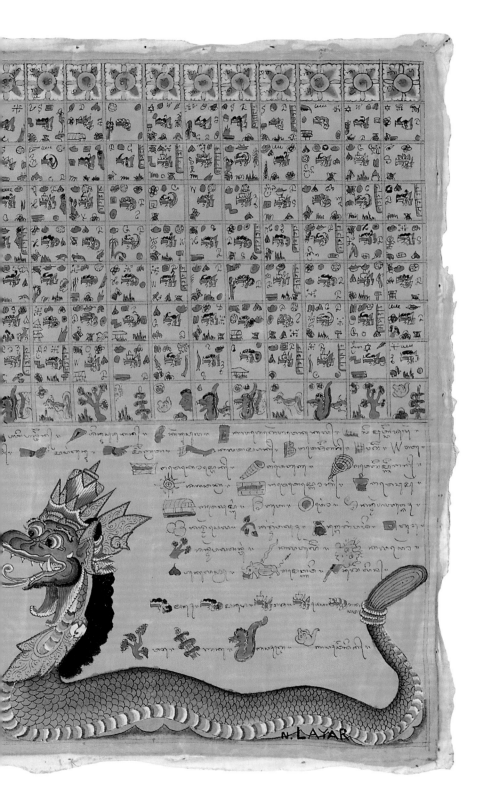

Wandbild für Tempel, 82 x 48 cm, Baumwolle, Bali.

Temple wall-hanging, 82 x 48 cm, cotton, Bali.

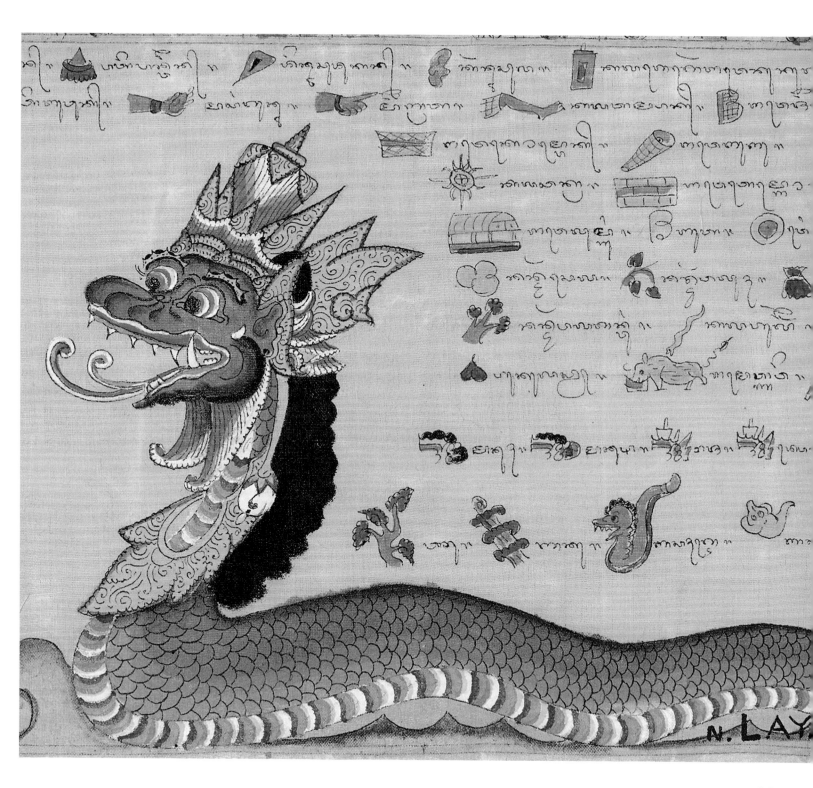

225

Glossar

Plangi

Aus dem Stoff werden vor dem Färben einzelne Partien hochgestoßen oder herausgezogen und mit einem faden- oder bandförmigen Abbindmaterial zu knopf- oder kegelförmigen Köpfchen (Plangi-Element) ganz oder partienweise abgebunden. Beim folgenden Färbevorgang bleiben die so reservierten Stellen geschützt und nehmen keine Farbe auf. In der einfachsten Variante werden die Köpfchen mit den Fingernägeln aus dem Grundstoff gezupft. Zur Erleichterung wurden auch verschiedene Werkzeuge entwickelt, mit denen das Gewebe entweder von unten her nach oben gestoßen wird (Indien) oder aber von oben her eingehakt wird (Japan). Um den Arbeitsaufwand zu reduzieren wird der Stoff in Indien vor dem Abbinden mehrmals gefaltet, in Indonesien legt man dafür mehrere Schichten aufeinander. Da die Technik weit verbreitet ist, findet man unterschiedliche regionale Bezeichnungen.

Reservagetechnik

Verfahren zur farbigen Verzierung von Stoffen mit Hilfe partieller Abdeckungen, die vor der Färbung angebracht und danach wieder entfernt werden. Grundsätzlich besteht also der Unterschied zu anderen Musterungsmethoden darin, dass die Ziermotive nicht, wie etwa beim Malen oder Drucken, farbig abgesetzt sind, sondern umgekehrt auf dem Grund ausgespart erscheinen. Die Reservagetechnik lässt sich in acht Formengruppen unterteilen, und zwar *Faltungen, Verknoten* bzw. *Verflechten* des Stoffes, *Wickel-* oder *Bindereserven, Plangi, Nähreservierung* (Tritik), *Schablonen,* Reservedruck mit pastosen oder flüssigen Materialien (Wachs, Schlamm, Kleister) und Negativmusterungen beziehungsweise Beiztechnik.

Wachsbatik

zählt zu den Reservagetechniken; die Bereiche, welche beim Färben keine Farbe annehmen sollen, werden zuvor mit flüssigem Wachs abgedeckt.

Glossary

Plangi

Before the dyeing process, parts of the cloth are bunched and tightly bound with dye-resistant fibre, so that the dye will not penetrate in these places. Various tools have been developed to push the cloth up (India) or pull it from above (Japan). Simplified methods include folding the cloth several times before binding it (India), and using several layers (Indoniesia). Since the technique is widespread, names for it differ according to region.

Resist technique

A dyeing process in which parts of the fabric are covered with a substance that prevents the dye from penetrating and is later removed. Thus the motifs are more like a negative, as opposed to painting or printing. There are eight groups of resist technique: folding, knotting or plaiting, tying, plangi, stitch-dyeing (tritik), stencil, resist dyeing with pastose or liquid materials (wax, mud, size), and negative patterning.

Wax batik

is one of the resist techniques; the areas not to be dyed are previously covered with liquid wax.

Literaturliste Bibliography

Bhowmick, Subrata: The Master Weavers, printed by Madhav Palwankar, Bombay, India, 1982.

Blazy, Guy: Costumes traditionnels de la Chine du sud-ouest [Traditional Costumes of Southwest China], Lyon Museé des tissus, Ausstellung April bis Oktober 2002.

Cheesman, Patricia: Lao-Tai Textiles: The Textiles of Xam Nuea and Muang Phuan. Studio Naenna Co. Ltd., Ching Mai, 2004.

Formann, Bedrich: Batik und Ikat aus Indonesien. Textilkunst aus Indonesien, Verlag Werner Dausien, Hanau, 1990.

Gallow, John und **Barnard, Nicholas:** Traditionelle indische Textilien Ein Führer durch die faszinierende indische Textilkunst. Geschichte – Materialien – Verfahren. Verlag Paul Haupt, Bern und Stuttgart, 1991.

Haake, Annegret: Javanische Batik. Methode – Symbolik – Geschichte, Verlag M. & H. Schaper, Hannover, 1984.

Irwin, John und **Hall, Margaret:** Indian painted and printed fabrics. Historical Textiles of India at the Calico Museum, Published by D.S. Mehta on behalf of Sarabhai foundation, Ahmedabad, India, 1971.

Kahn Majlis, Brigitte: Indonesische Textilien Wege zu Göttern und Ahnen. Bestandskatalog der Museen in Nordrhein-Westfalen. Deutsches Textilmuseum Krefeld, 1984.

Leigh-Theisen, Heide und **Mittersakschmöller, Reinhold:** Textilien in Indonesien. Lebensmuster, Museum für Völkerkunde Wien, 1995.

Lewis, Elaine und **Paul:** Völker im Goldenen Dreieck. Sechs Bergstämme in Thailand, Ed. Hansjörg Mayer, Stuttgart–London, 1984.

Maxwell, Robyn: Sari to Sarong: Five Hundred Years of Indian and Indonesian Textile Exchange, National Gallery of Australia, 2004.

Mohanty, Bijoy Chandra und **Mohanty, Jagadish Prasad:** General Editor Alfred Bühler. Block printing and dyeing of Bagru, Rajasthan. Study of Contemporary Textile Crafts of India. Galico Museum of Textiles, Ahmedabad, India. Printed by M. N. Palwankar, Bombay, 1983.

Perve, Emmanuel: The Hill Tribes living in Thailand, Siam Book Planet, Ching Mai, 2011.

Talwar, Kay und **Krishna, Kalyan:** Indian pigment paintings on cloth. Historic Textiles at the Callico Museum, Ahmedabad. Printed by Arun K. Mehta, Bombay, 1979.

Ursin, Annelies und **Kilchenmann, Kathleen:** Batik. Harmonie mit Wachs und Farbe, Verlag Haupt, Bern und Stuttgart, 1979.

Waller, Diane: World Textiles: A Sourcebook, The British Museum Press 2012.

Sammlung Aichhorn | The Aichhorn Collection
Band 1

IKAT

22,5 x 22,5 cm, 168 Seiten
durchgehend farbig bebildert
deutsch / englisch
französische Broschur
ISBN 978-3-7025-0826-5
EUR 28,–

Sammlung Aichhorn | The Aichhorn Collection
Band 3

STICKEREIEN | NEEDLEWORK

22,5 x 22,5 cm, 300 Seiten
durchgehend farbig bebildert
deutsch / englisch
französische Broschur
ISBN 978-3-7025-0828-9
EUR 32,–

www.pustet.at